U0018858

雕刻時光

ЗАПЕЧАТЛЕННОЕ ВРЕМЯ

塔可夫斯基的藝術與人生，
透過電影尋找生活的答案，
理解這個永遠超出我們理解的世界

安德烈·塔可夫斯基 著 —— 鄢定嘉 譯

АНДРЕЙ ТАРКОВСКИЙ

蘇聯－莫斯科
Москва

↓

義大利－聖格雷戈里奧
San Gregorio

↓

法國－巴黎
Paris

1970 – 1986

目次

我究竟為誰創作？又為何創作？

創作與認識世界息息相關，
人與現實之間因此擁有無數的面向與關連，
不能輕忽任何微不足道的嘗試。

Andrei Tarkovsky

約莫二十多年前，在擬定本書草稿時，我常感到困惑：它值得我如此投入嗎？電影一部接一部地拍，務實解決拍攝過程中出現的抽象問題，是不是更好？

我的創作歷程並非一帆風順。在每部電影之間漫長又痛苦的等待期，我因無所事事而不斷思忖：工作的目的究竟為何？電影與其他藝術的差異何在？電影有什麼特別的可能性？與此同時，我也會對照自己與同行的經驗與成就。

反覆閱讀電影史相關著作後，我得到一個結論：這些著作不能讓我感到滿意，因而我想針對電影創作的問題與目的，提出與他們不同的見解。每當我想放棄熟悉的電影理論，便會意識到自己的職業原則，以及表達個人想要理解電影基本法則的欲望。

或許，由於頻繁與不同觀眾見面，「有必要陳述己見」的發想臻於成熟。觀眾很希望了解是什麼讓他們在觀影時產生感受，也想解答心中所有疑問，最終讓我得以歸納自己對電影及藝術的紛雜觀感。

應當承認，在俄羅斯工作的歲月中，觀眾來信堆積如山，累積了各式各樣的問題與困惑。我很關注這些信，興致勃勃地閱讀，有時會感到沮喪，有時反而大受鼓舞。在此我忍不住想引用幾封別具特色的來信，強調與觀眾交流的特殊意義。（儘管其中有些對我全然不了解！）

「我看了您的電影《鏡子》，」一位來自列寧格勒的結構工程師寫道：「從頭到尾看完了，不過半小時後，我就因為太深入思考、太想了解人物、事件與回憶的關連而頭痛不已。我們這些可憐的觀眾什麼片子都看……好的、壞的、很差勁的、不怎麼樣的、很有創意的。這些我們都看得懂，能夠讚賞或者批判，但您這一部呢?!……」來自加里寧[1]的設備工程師甚至非常憤怒：「半小時前看完《鏡子》這部電影。了不起!!!……導演同志！您看過這部電影了嗎？我覺得它不是正常的電影……祝您創作有成，但別再拍這類電影了。」還有一位來自斯維爾洛夫斯克[2]的工程師絲毫不掩飾內心的厭惡：「多麼低俗！簡直糟透了！呸，真噁心！我認為您的電影根本不知所云。更重要的是，觀眾根本看不懂。」這位工程師甚至要求管電影的官員回覆：「真是令人驚訝，我們蘇聯負責電影播映的人居然會出這樣的紕漏！」我得為主導們講句公道話：他們沒有經常出這樣的「紕漏」，平均五年一次而已。我因為經常收到類似信件而感到絕望：說真的，我究竟為誰創作？又為何創作？……

另一類觀眾來信讓我重燃一線希望。他們也不了解內容，但仍真心希望看懂這些電影。例如，有觀眾寫道：「因為看不懂《鏡子》而向您求助，希望知道如何看懂這部片子的人，我相信自己不是第一個，也不會是最後一個。電影個別的片段都拍得很好，但

1 加里寧（Kalinin）：俄羅斯城市特維爾（Tver）的舊稱。

2 斯維爾洛夫斯克（Sverdlovsk）：俄羅斯城市葉卡捷琳堡（Ekaterinburg）舊稱。

它們之間有什麼關連？」另一位女士從列寧格勒寫信給我：「無論形式或內容，我都沒有做好理解這部電影的準備。這該如何解釋？我對電影也略知一二……我看過您以前拍的《伊凡的少年時代》、《安德烈‧盧布列夫》，完全看得懂，這部卻看不懂……電影放映前，應該讓觀眾有點準備。否則，看完電影後，觀眾會對自己的無知感到無助。敬愛的安德烈，如果您不能回答我所有的問題，哪怕告訴我哪裡可以讀到這部電影的相關資料也好……」

可惜我無可建議，因為沒有任何關於《鏡子》的評論——除了《電影藝術》[3]裡刊登的那篇以外。那篇文字記錄了我的同行在國家電影委員會與電影工作者協會會議上的發言，他們公開指責我的電影是令人難以容忍的「菁英主義」作品。然而，一切並非沒有解決的辦法。因為這些經常出現的攻訐，顯示仍有一些觀眾期待並熱愛我的電影，只是沒有人有意幫我建立更全面與觀眾交流的管道。蘇聯科學院物理研究所的一位研究員，轉寄了他們研究所壁報上的一篇短文給我：

「塔可夫斯基的《鏡子》上映後，在整個莫斯科引起廣大迴響，蘇聯科學院物理研究所也不例外。很多觀眾未能如願與導演見上一面（很遺憾，本文作者也是其中之一）。我們不懂塔可夫斯基怎麼用電影手法拍出這樣一部具哲學深度的電影。已經習慣電影就

3 《電影藝術》（Iskou-sstvo kino）：一九三一年一月，結合《電影與生活》、《電影與文化》的電影雜誌《無產階級電影》創刊，一九三六年一月更名為《電影藝術》，除第二次世界大戰期間停刊外，至今每月出刊一次。

是故事、行動、人物和『快樂結局』的觀眾，嘗試在塔可夫斯基的電影中尋找相同元素，卻因為一無所獲，只好黯然離開電影院。

「這部電影談的是什麼？是人。不，不是真的在講鏡頭外的旁白——殷諾肯季‧斯莫克圖諾夫斯基[4]。這部電影在談你，談你的父親、祖父，談某個在你死後出現的人，而他依然是那個『你』。這部電影在談地球上的某一個人，他是地球的一部分，地球也是他的一部分；它談的是人用自己的生命對過去與未來負責。光是為了聽到巴哈的音樂與阿爾謝尼‧塔可夫斯基[5]的詩，就應該去看這部電影；像仰望星空、眺望海洋那樣，像欣賞風光那樣觀賞這部電影。電影裡沒有數學邏輯，而且它也無法解釋人是什麼，生命的意義又是什麼。」

應當承認，就算職業影評人稱讚我的作品，他們的概念與見解，也常讓我失望與惱怒——至少我常覺得，這些評人若不是對我的作品漠不關心，就是力不從心，套用一些流行的電影學理論與定義，忽略觀眾真實的感受。當我收到來信，或者有時只是與受我電影感動的觀眾見面，閱讀他們坦誠的來信，我便開始明白自己為了什麼工作。我意識到自己真正的使命，或者也可說是意識到對人的義務與責任⋯⋯我永遠不相信哪位藝術家因為相信永遠不會有人需要他的作品而只為自己創作⋯⋯關於這一點之後再談⋯⋯

4 殷諾肯季‧斯莫克圖諾夫斯基（Innokenty Cmoktunovsky, 1925-1994）：蘇聯演員、人民藝術家，被譽為「蘇聯男演員之王」，在電影《哈姆雷特》中扮演主角。

5 阿爾謝尼‧塔可夫斯基（Арсений Тарковский / Arseny Tarkovsky, 1907-1989年）：俄羅斯詩人暨翻譯家，本書作者安德烈‧塔可夫斯基之父。

一位女士從高爾基市[6]寫信給我：

「謝謝您的《鏡子》。我也有過這樣的童年……但您是怎麼知道的？就是那樣的風、那樣的雷雨，奶奶高喊：『加莉卡，快把貓趕走！』……房間裡一片漆黑……煤油燈也熄滅了，我一心等待母親歸來。

「……您的電影高超地呈現孩童在意識與思維上的覺醒！……天啊，實在太精準了……畢竟我們真的不認得母親的臉龐。就是這麼簡單。您知道嗎，在漆黑的放映廳，凝視您的天才所照耀的銀幕，我生平第一次感到自己並不孤單……」

長久以來，一直有人想說服我接受沒有人需要、也沒人看得懂我的電影，因此，這類認同溫暖了我的心，讓我的事業有了意義，讓我堅信自己選擇了正確的道路，而且這種選擇不是偶然。

一位來自列寧格勒的工人——同時也是大學夜間部的學生——來信寫道：

「我因為《鏡子》寫信給您，關於這部電影我沒什麼可說的，我因為它而活著。

「懂得聆聽與理解是偉大的美德……能夠了解並原諒人們的無心之過和與生俱來的缺點，是人際關係的基礎。兩個人如果對某件事感覺一致，哪怕只有一次，他們就永遠能彼此理解，即使一個生活在長毛象時代，另一個生活在電器時代。但願上帝讓人們理

6 高爾基市（Gorky）：即位於窩瓦河（Volga River）河畔的下諾夫哥羅德（Nizhny Novgorod）高爾基的故鄉，一九三二年為紀念這位作家而更名為高爾基，一九九〇年再改回下諾夫哥羅德。

解並感受到對人性的期望——無論自己或他人的期望。」

有些觀眾為我辯護並鼓勵我：「一群來自不同行業的觀眾委託並鼓勵我寫信給您，他們都是我的熟人或朋友。

「我們迫不及待地想告訴您，您的影迷與崇拜您天才的人，遠比《蘇聯銀幕》[7]雜誌上統計的數字多。我沒有確切的資料，但我的朋友圈，還有朋友的朋友們，沒有人填寫過相關問卷。他們會看電影，雖然並不常去，但塔可夫斯基的電影他們可是很樂意觀看（可惜您拍的電影並不多）。」

我自己必須承認，真的很可惜……因此，我很希望說出自己想說的一切，而且顯然不只是我個人感受到其重要性而已。

新西伯利亞一位女老師告訴我：「我從不寫信給書籍或電影的作者，告訴他們我的閱讀或觀影心得。這次是特例……這部電影解開了人身上緘默的魔咒，讓他的心靈與思想從不安與煩惱中解脫。我參加過這部電影的討論會，物理學家與抒情詩人一致認為：這部電影仁慈、誠實，是人們需要的。他們感謝這部電影的創作者。每一位發言的人都說：『這是關於我的電影……』」

還有一封信裡寫道：「寫信給您的是一個退休老人。我的職業距離藝術很遙遠（我

7 《蘇聯銀幕》(Soviet Screen)：俄國電影畫報。一九二五年創刊，一九九八年停刊。

是無線電工程師），但我對電影藝術很感興趣。

「您的電影令我震撼。您擁有天賦才華：能深入成人與孩童的情感世界，喚醒人們感受周遭世界的美，展示這個世界真正而非虛假的價值，讓每個事物都形象鮮明，讓電影的每個細節都成為象徵並充滿哲學意味，透過最節約的手法，讓每個鏡頭都充滿詩意、音樂……這是您的特質，您個人的敘事風格……

「非常渴望在報刊中讀到您對自己電影的看法。可惜您很少發表文章。我相信您一定有話要說！」

老實說，我把自己歸類為必須透過論戰才能表達想法的人（我完全贊同真理愈辯愈明的說法）。在其他時候，我傾向保持壁上觀。這種立場對我形而上傾向的性格很有助益，卻妨礙具創造力的積極思維過程，只能為嚴謹的結構、思想與概念提供或多或少的感性素材。

讀者的來信加上與觀眾的直接會面，使我動了寫這本書的念頭。無論如何，我不會責怪那些批評我談論抽象問題的人，也不會因為發現某些讀者善意的熱情而感到驚訝。

一位女工從新西伯利亞寫信給我：「一週之內，我看了四遍您的電影。我不是隨便

看看，而是為了和真正的藝術家、和真正的人們一同真實地生活，哪怕幾個小時也好……

令我痛苦、不滿、傷懷、憤怒、噁心、沉悶的一切，令我快樂、溫暖、讓我活著或將我扼殺的一切——我像照鏡子一樣，在您的電影裡看到了這一切。對我而言，電影第一次成為**現實**，這就是為什麼我走進電影院——為了真正**活**個幾小時。」

一位女士將女兒寫給她的信轉寄給我。這個女孩細膩、完整地闡述了創作觀、它的溝通功能及可能性。

「……一個人能認識多少個字？」她問母親：「我們在日常生活中運用多少詞彙？一百、兩百、三百個？我們在詞語中體現情感，試圖以詞語表達悲傷、歡喜、激動，也就是本質上無法透過言語表達的東西。羅密歐對茱麗葉說的甜言蜜語精彩絕倫，然而，它們真的表達了所有情感？它們表達了心臟隨時會跳出胸口、讓羅密歐呼吸暫停、讓茱麗葉為了愛情忘卻一切的情感？

「還有另一種語言，另一種溝通形式：透過情感、形象的交流。這種溝通方式消弭人與人之間的疏離與隔閡。意志、感覺、情感——這些才能抹除人際間的障礙，消除將

最大的理解莫過於此！我內心深處渴望盡量真誠、飽滿地表達自我，而且不將自己的觀點強加於人。不過，假如有人能全然接納你對世界的感受，你會有更大的創作動力。

人們阻隔在兩側的門或玻璃鏡面……突破銀幕的框架後，過去與我們隔絕的世界進入我們心中，成為現實……這一切不是因為小阿列克謝[8]，而是因為塔可夫斯基直接面對坐在銀幕**前方**的觀眾。沒有死亡，只有不朽。時間是一體的，不可分割，就像一首詩中所說的：『祖先與子孫圍坐桌旁……』[9]。對了，媽媽，我比較是從感情層面來看這部電影，但應該也有完全不同的方式。您呢？請寫信告訴我……」

這部作品成形於無片可拍的漫長空窗期間（不久前我努力改變這種狀態，試圖以此改變命運），我不打算對任何人諄諄教誨，把自己的觀點強加於他人。本書首先力求突破這新興而美好的藝術可能面臨的困境（事實上，它還未被充分研究）──目的是更獨立、更充分地在其中找到自我。

還有一點也很重要：衡量創作的標準，不可能像普洛克路斯忒斯的床[10]那樣形式化或永世不變。創作與認識世界息息相關，人與現實之間因此擁有無數的面向與關連，不能輕忽任何微不足道的嘗試──沿著一條無盡長路去追尋，最終建立對人類生命意義的完整想像。

在電影理論與概念中，即使最微小的東西也具有意義；想釐清一些電影原則的願望，促使我努力闡述自己的見解。

8 電影《鏡子》的男主角。

9 此處塔可夫斯基改寫了他父親的詩作《生活啊，生活》(Life, life)。

10 普洛克路斯忒斯的床 (Procrustes' Bed)：普洛克路斯忒斯是希臘神話中的強盜，他在旅店裡擺著鐵床，旅客若身高超過床就需截斷腳，若身材矮小就強行拉長，以便配合床的尺寸。「普洛克路斯忒斯的床」在此已轉義為「削足適履」、「強求一致的衡量尺度」。

I

起點——《伊凡的少年時代》

電影最吸引我的地方，
就是其中蘊涵詩意關係，或者詩的邏輯。
我認為，它最符合電影這種真實且抒情的藝術類別。

Andrei Tarkovsky

結束了一段生命週期，一段可以名之為「自我覺悟」的過程。

這段過程包含我在國立全蘇電影學院[11]的學生時期、畢業短片的製作[12]，以及為第一部長片所付出長達八個月的努力。

我認為，假使能夠分析從《伊凡的少年時代》[13]當中獲得的經驗，建立一套明確的電影美學觀點（即使為期不長也無所謂），替自己找到拍攝下一部電影時要解決的任務，我才能夠繼續前進。當然，這份工作可以在腦海中完成，不過這樣就有不了了之，或以跳躍思維替代邏輯思考的危險性。

為了避免想法淪為空談，我毅然決定執起紙筆，將它訴諸文字。

博格莫洛夫[14]的短篇小說〈伊凡〉[15]有什麼地方吸引我？

回答這個問題前，我有必要說明，並非所有小說都適合搬上銀幕。

有些作品架構完整、形象鮮明獨特、人物性格躍然紙上、布局精巧動人，字裡行間無不表露作者卓爾不群的個性。只有不把電影與文學當一回事的人，才會興起將大師傑作搬上大銀幕的念頭。

更何況，電影與文學分道揚鑣的時刻已經到來。

11 國立全蘇電影學院（VGIK，英文全名為Gerasimov Institute of Cinematography）：世界第一所電影學校，一九一九年由導演迦爾定（Vladimir Gardin, 1877-1965）成立，一九三四年至一九九一年名為「全蘇電影學院」。愛森斯坦（Sergei Eisenstein, 1898-1948）曾在此執教二十年。《烈日灼身》（Burnt by the Sun, 1994）導演米哈科夫（Nikita Mikhalkov, 1945-）、塔可夫斯基、《創世紀》（Russian Ark, 2002）導演蘇古羅夫（Alexander Sokurov, 1952-）等人皆為該校畢業生。二〇〇八年改制為大學，目前設

另有一類作品具強烈的概念意識、清晰具體的結構，主題也別出心裁，而作者似乎不刻意追求以美學技法處理文本設定的中心思想。

我認為，博格莫洛夫的〈伊凡〉就屬於這類作品。

從純藝術的角度看來，〈伊凡〉的敘事鉅細靡遺、節奏慢條斯理，為了突顯主角加里采夫中尉[16]的性格，置入許多抒情插敘，這種枯燥單調的小說完全無法打動我的內心。博格莫洛夫把重點放在翔實描繪戰時生活，彷彿親眼目睹了小說中發生的所有事件。所有這些因素，使〈伊凡〉成為適合拍成電影的文學作品。

此外，小說一旦搬上銀幕，便會擁有情感層面的美學張力，它的思想才會轉化為生活真實存在的真理。

讀完博格莫洛夫的〈伊凡〉後，這篇小說就烙印在我的記憶中。

它的許多特點讓我印象深刻。

首先，小說細述主角伊凡死前的命運。說真的，此種情節架構並無創新之處，但很少同類作品能像〈伊凡〉那樣，適切地表現思想的內在變化，並掌握落實作品構思所必須的規律。

這篇小說中，主角之死有其特殊意義。

有八個系及通識課程。

12 塔可夫斯基於一九五一年進入東方學院就讀，後因受傷腦震盪輟學。一九五四年申請就讀國立全蘇電影學院，師事羅姆（Mikhail Romm, 1901-1971）。受其影響甚深。學生時代和米哈科夫─康查洛夫斯基（Andrey Mikhalkov-Konchalovsky）結為好友，共同編寫以童年為主題的畢業製作《壓路機與小提琴》（ The Steamroller and the Violin）。當中許多橋段成為塔可夫斯基日後電影的風貌。

13 《伊凡的少年時代》（ Ivan's Childhood, 1962 ）：塔可夫斯基第一部劇情長片。

其他作家在處理類似的文學情境時，往往安排美好前景撫慰人心。〈伊凡〉的故事卻戛然而止，沒有任何延續。

在這種情況下，作者通常會補償戰功彪炳的主角。殘酷、艱辛的歲月已成往事，它不過是生命中的一個痛苦階段。

博格莫洛夫卻以死亡截斷這個階段，讓它成為小說中唯一且最後的階段。伊凡整個生命的內容，以及他充滿悲劇色彩的生命基調，全都凝聚其中。這種手法帶來預想不到的力量，讓我們感受並瞭解戰爭違反自然的本質。

其次，這篇沉重的戰爭小說講述的不是激烈的戰況，也非前線遭遇的各種波折，對人物豐功偉業的描寫，更是付之闕如。〈伊凡〉的寫作素材並非前線英勇的偵查行動，而是發生在兩次偵查行動之間的空檔。在對事件的外在描寫之下，充滿了驚心動魄的緊張感，其張力的強度，就像留聲機上緊的發條，再也無法旋得更緊。

此種描繪戰爭的方法之所以吸引我，是因為它隱含了電影表現的可能性，我能夠重新營造戰場上令人神經極度緊繃的真實氛圍，而這樣的氛圍，從事件表面根本看不出來，就像地底傳來的轟隆聲，只能靠感覺去感受。

第三，伊凡的性格也撼動我心深處。我當下就看見了那遭戰爭摧殘而扭曲變形的性

14 博格莫洛夫 (Vla-dimir Bogomolov, 1926-2003)：原姓沃伊金斯基 (Boytinsky)，一九三八年結束七年級課程後即「走入人間」，到俄國南方工作，一九四一年二戰爆發時，自願赴前線作戰。一九五二年退伍後，他將戰爭的面目、戰場上的體驗化為文字，代表作有短篇小說〈伊凡〉、〈左霞〉(Zosya, 1957)、以及兩度被拍成電影的長篇小說《44年8月》(In the August of '44, 1973，又名《真理的瞬間》(The Moment of Truth)。

15 〈伊凡〉：博格莫洛夫第一篇短篇小說，是蘇聯時期最

格。伊凡的很多特點——甚至可以說他這個年紀的孩子所具備的一切特點——已經蕩然

無存。戰爭剝奪了他擁有的一切，「餽贈」給他的苦難，濃縮在他身上，進而擴大膨脹。

這種戲劇化的性格打動了我，對我的吸引力，遠超過在尖銳衝突和基本人性對立過

程中逐漸顯影的典型人物。

情緒在凝滯的緊張感中臻於尖銳，比起漸次變化的狀況，它的表現更為鮮明、更具

說服力。這種「偏見」也是我喜愛杜斯妥也夫斯基的原因。我個人偏好的角色通常外表

看似平靜，實則心潮澎湃。〈伊凡〉的主角就屬於這種性格。

博格莫洛夫小說的上述特點，挑起我的想像。

除此之外，博格莫洛夫沒有任何值得師法的地方。整篇小說的情感結構對我來說很

陌生，敘述太過壓抑，甚至帶有記錄式的風格。我無法將這種風格運用在電影拍攝上，

因為這與自己的見解相悖。

一旦作者與導演的美學立場分歧，絕無妥協空間。妥協只會破壞電影的基本構想，

如此一來，電影也拍不成了。

發生這類衝突時，解決辦法只有一個：將文學劇本轉換為新的文本，它在某個拍片

階段稱為「分鏡腳本」。在分鏡腳本產生的過程中，這部尚未完成的電影的作者（不是

暢銷作品，共再版
二百一十九次，並被
譯為四十種語言。

16〈伊凡〉的敘事者。

劇本作者，而是電影作者）只要觀點完整，珍視滲透個人創作經驗的每字每句，他就有權依其想法修改文學劇本。

導演是整個劇組工作最繁重龐雜的人。他要處理一大疊寫好的腳本、演員及外景場地，甚至精彩的對白與設計草圖。導演——而且唯有導演——才是電影創作過程最終的決策者。

因此，每當編劇與導演不是同一個人，我們就會看到這種**無法消弭**的矛盾。當然，前提是他們都是謹守原則的藝術家。

也因此，〈伊凡〉的內容對我而言不過是一個可以發揮的基礎，我依據自己對這部電影的概念重新思考其本質。

如此一來，又衍生出導演改寫文學劇本的權限問題。有些人全盤否定電影導演的劇本創作權，因此有意寫腳本的導演遭受嚴厲批判。

不可否認的，確實有些作家覺得自己不如導演了解電影。有個普遍存在的觀點更形怪異：**所有**作家都能寫劇本，**唯有導演**不可以。導演只能知足地接受別人的劇本，進行分鏡，轉化為導演腳本。

言歸正傳。

電影最吸引我的地方，就是其中蘊涵詩意關係，或者詩的邏輯。我認為，它最符合電影這種真實且抒情的藝術類別。

無論如何，我喜愛詩意邏輯，更甚於以情節發展順序的直線邏輯來建構形象的傳統戲劇——這種所謂「正確」的事件關係，通常在精密算計與理智推論的強力作用下誕生。有時即便不是如此，情節也受人物性格主導，結果是這種關係邏輯徹底簡化了複雜的生命。

還有另一種串連電影素材的方式，其重點在於表現人的思維邏輯。在此情況下，事件的連貫性與形構整體的蒙太奇手法，都會依循這種邏輯。

思維的誕生與發展有其特殊規律。為求表達，它需要有別於理智思辯的形式。在我看來，詩意邏輯更接近思維發展的規則。也就是說，比起傳統的戲劇邏輯，它更接近生活本身。然而，傳統戲劇手法卻被視為唯一典範，長期以來決定戲劇衝突的表現形式。

詩意的連結能引發強烈情感，刺激觀眾參與影片。他們不必依賴既有的情節模式和作者強勢的指示，就能置身其中，和劇中人物一同認識生命。作者唯一能夠安排的，只是幫助觀眾找到眼前所見現象的深層意義。只要意義顯而易見，不必將複雜的想法及自

已對世界的詩意想像強加在觀眾身上。一般的線性邏輯就像幾何理論的證明題，和結合感性與理性評價的聯想法則相較之下，在藝術領域中發揮的空間十分有限。可惜電影很少運用這種方法，即使這種方法更好，而且內在蘊涵的力量足以「引爆」能建構形象的素材。

不把事情說盡，反而留有思考空間，否則觀眾不假思索便可獲得現成的結論。如果結論唾手可得，表示觀眾根本不需要它。若是作者無法與觀眾分享創作形象時經歷的苦樂悲欣，影片的結論又能告訴他們什麼？

詩意邏輯的創作方法還有一個優點。藝術家讓觀眾不得不將片段化零為整，並且思索其中言猶未盡之處——這才是能讓觀眾觀影時站在藝術家立場理解電影的唯一方法。

況且，從彼此尊重的角度看來，藝術圈需要的正是這種互動關係。

我所謂的詩並不是文學體裁。詩是一種對世界的感受，是看待現實的特別態度。

在這種情況下，詩成為引領人生的哲學。讓我們想想亞歷山大·格林[17]這樣的藝術家的命運與性格：即使遭逢凶年饑歲，他還能夠帶著自製弓箭入山打獵。若拿此事與其所處的二十世紀三〇年代相互對照，更能突顯出這位夢想家的悲劇面貌。

梵谷的命運又如何？

17 亞歷山大·格林（Alexander Grin, 1880-1932）：二十世紀初俄國新浪漫主義代表作家，作品多以冒險和愛情為主題，充滿浪漫風格與神祕色彩。主要著作有中篇小說《紅帆》（Scarlet Sails, 1923）、長篇小說《燦爛世界》（The Shining World, 1923）、《踏浪女人》（She who Runs on the Waves, 1925）。

再想想曼德爾施坦姆[18]，以及巴斯特納克[19]、卓別林、多甫任科[20]、溝口健二[21]。您便會了解，昂揚於地面之上，或者更正確地說，翱翔於天空的形象中，蘊涵多麼巨大的情感力量。藝術家非但探究生命，還創造崇高的精神價值，以及特有的詩意美感。

這類藝術家看得見生命的詩意結構。為了傳達生命中各種幽微關係與現象的深刻本質，以及深沉的複雜性與真理，他能夠跨越線性邏輯的界限。

若不如此，即使忠實表現生活，生命看來依然空洞單調。畢竟外在現象只是假象，不代表作者已經深入研究生命。

我甚至認為，倘若作者的主觀印象與客觀現實間不能建立有機關係，根本無法營造外在的逼真感，違論探觸生活的真實可信與內在真理。

即使能分毫不差地呈現場景，以自然主義手法包裝人物，達到與生活形似的效果，拍出來的影片與真正的生活仍相去甚遠。也就是說，儘管作者極力避免虛構，他的作品看起來依然虛假。

奇怪的是，藝術中那些屬於現實日常感知的部份，都被歸為虛構。這說明了生活遠比支持絕對自然主義者所描繪的還來得詩意。舉例來說，我們的腦海與內心儲存的很多東西，都是無法言盡的暗示。但在其他接近生活且技藝超群的電影中，暗示的方法不僅

18 曼德爾施坦姆（Osip Mandelstam, 1891-1938）：二十世紀初俄國詩人、文評家。代表作有詩集《石頭集》（Stone）、評論文集《時代的喧囂》（The Noise of Time）等。

19 巴斯特納克（Boris Pasternak, 1890-1960）：蘇聯時期俄國作家、詩人。以長篇小說《齊瓦哥醫生》（Doctor Zhivago）獲一九五八年諾貝爾文學獎。

20 多甫任科（Alexander Dovzhenko, 1894-1956）：蘇聯導演、烏克蘭作家、電影劇作家。曾任教於國立全蘇電影學院。

21 溝口健二（1898-1956）：日本導演，一九五二至一九五四

闕如，還為強力聚焦的畫面所取代，如此一來，原想創造真實，反倒變成虛構。

在本章開頭我開心地表示，電影與文學雖然曾經彼此影響深遠，但二者之間的分水嶺已然產生。

我認為，電影在發展過程中不僅得與文學分家，也要和其他類似的藝術形式分道揚鑣，唯有如此，才能更趨獨立。只是它並非以眾人期望的速度進行。這是漫長的過程，而且每個階段各不相同。電影中某些慣用的特殊原則，其實原屬於其他藝術類別，只是電影導演在拍片時沿用。然而，這些原則逐漸抑遏電影形塑自身特點，進而成為它的障礙。造成的影響之一，是電影無法依自己的方式直接表現真實生活，只能借用文學、繪畫或戲劇的方法。

於是一幅幅繪畫搬上了銀幕，我們從中看出造型藝術對電影的影響。較常見的是構圖或配色（如果是彩色電影）原則的移轉。無論哪種藝術處理方式，都使電影創作失去獨立性，淪為其他藝術的附庸。

電影是以強大能量為後盾的獨立藝術，直接挪用其他藝術類別的特點，會導致影片失去這門藝術獨特的力量，其找尋表達方法的進度也會受到拖累。更有甚者，類似情況還造成電影作者與生活之間的隔閡。行之經年的傳統藝術手法一旦介入電影，將導致電

年連續三年以影片《西鶴一代女》、《雨月物語》、《山椒大夫》獲得威尼斯影展獎項。

影無法重建人們所感所見的真實生活。

一日將盡。假設這天發生了一個意義深遠的重大事件，它具備思想衝突的基礎，足以拍成一部電影，那麼，這一天將以何種樣貌銘刻於我們的記憶？

像一團模糊不清、逐漸消解的東西，沒有骨架，也沒有輪廓。像一片薄雲。唯有這天的主要事件凝聚其中，內容具體、意義清晰、形式明確。以這一整天為背景，這個主要事件彷若迷霧中挺然卓立的一棵樹。說真的，這個比喻並不精確，因為我稱為迷霧或薄雲的東西，性質其實大不相同。這些個別印象激發我們內心的衝動，引發我們的聯想，而記憶中的物件與情境，彷彿失去輪廓，也沒有完結，讓人覺得它不過是偶發事件。這樣的生活感受，電影藝術能否傳達？無疑可以。電影作為最寫實的藝術類別，完全力所能及。

當然，複製生活感受並非電影本身的目的。但這種傳達感受的可能性可以從美學層面來理解，並用來體現其深層意旨。

對我而言，外在的逼真與內在的真實與其說是忠於事實，不如說是忠實地傳達感受。

您走在街上，正好迎上路人的目光。您驚異地看著他的眼神，內心感到不安。它影響您的心理，讓您產生某種情緒。

倘若只是機械式重現偶遇的情境，像拍紀錄片那樣，讓演員穿上同樣的衣服，並且精心挑選拍攝場景，仍然無法在拍出的影片中傳遞兩人在那一瞬間的心境。因為在拍這場戲的時候，您忽略了一項心理準備，那就是在您賦予陌生人眼神特殊情感時，您自己內心的狀態。因此，為了讓觀眾和當時的您一樣感受到陌生人眼神的衝擊，除了一切必要條件，還須營造與驚鴻一瞥那當下相同的心情氛圍。

這是導演額外的工作，也是劇本額外的素材。

經過幾世紀積累的戲劇刻板公式，不幸也在電影中找到棲身之所。前面我已針對戲劇和電影敘事邏輯發表了看法。為了讓它更明確易懂，現在有必要停下來談談「場面調度」的概念。因為我覺得，從導演處理場面調度的態度，特別容易看出表達方法與表現力有多麼枯燥無味，而且只重形式。況且，如果我們比較電影的場面調度與作家所見的場面調度，就能從一連串的事件中，看出電影場面調度的形式主義何在。

場面調度的表現力之所以受到關注，是因為它直接表達了中心思想、場景意義與弦外之音。當初愛森斯坦[22]就堅持這個主張。也有人認為，如此一來場景就能獲得不可或缺的深度與表現力。

這種見解太過粗糙，也衍生出許多不必要的假定性，強力扭曲藝術形象的生動結構。

22 愛森斯坦（Sergei Eizenshtein, 1898-1948）：俄國導演。執導作品有《波坦金戰艦》（Battleship Potemkin, 1925）等。

眾所周知，所謂場面調度，就是演員與外在環境的互動關係所構成的畫面安排。生活中某些場景常以生動的「場面調度」讓我們驚異。通常我們會讚嘆：「真是想不到啊！」讓我們驚豔的點是什麼？是事件意義與場面調度之間的**不一致**。在一定的意義上，場面調度的荒謬性讓我們震驚。但這荒謬性僅是表面感覺，背後其實隱含著深刻意義，賦予場面調度絕對的說服力，讓我們相信事件的真實性。

一言以蔽之，不能捨複雜而就簡約，把一切簡化為粗糙的簡單狀態。我們必須了解，場面調度的目的不在說明抽象意義，而在貼近生活，貼近人物性格及其心理狀態。因此，不可將場面調度的功用簡化為幫助觀眾理解人物的對話與行為。

電影場面調度之所以能打動我們，在於逼真的行為描寫、藝術形象的美感與深度，而非不厭其煩地說明其中隱含的意義。刻意解釋不同情境的意義，勢必侷限觀眾的想像力，形成某種思想的空中樓閣，而閣樓之外是一片虛空。它非但不能保衛思想疆界，還囿限了深度思考的可能性。

這類例子比皆是。想想阻隔戀人的圍牆和柵欄。轟隆作響的大型建地全景，是另一種意味深長的場景調度版本：原本放肆無理的自私者幡然醒悟，熱愛勞動與工人階級。場面調度不可重複，人物性格亦然。一旦場面調度變成符號、公式或概念（即使具

獨創性），無論人物性格、情境或心理狀態都會變得呆板、虛假。

我們來回想一下杜斯妥也夫斯基小說《白痴》[23] 的結尾。人物性格與環境的真實性多令人震撼！羅戈任和梅希金面對面，促膝坐在大房間的椅子上，這種外表荒誕、無意義的場面調度，其實內在狀態充滿絕對真實，所以才能震撼我們。作家捨去深刻的思想描繪，反而讓場面調度和生活一樣有說服力。

很多人因為場面調度的結構缺乏鮮明的中心思想，就認定那是一種形式主義，這經常得歸咎於導演過於追求卻缺乏品味，因為他竭盡所能讓人物的行動變得虛偽造作，缺乏深刻意義。為了證明以上所言無誤，最簡單的方法是請朋友談談他們見證過的死亡。

我敢保證，他所描繪的死亡景況、人性表現、荒謬行為，以及死亡的表現力（請原諒我的不敬），肯定讓您大吃一驚。我們應該先培養觀察生活的能力，而非以電影表現力之名，建構千篇一律、死氣沉沉的虛假生活。

內心與虛假場面調度的論戰，使我想起以前聽過的兩個故事。這類故事無法杜撰，因為它們都是真的，與「形象思維」的例子迥然不同。

一群叛國軍人即將遭到槍決。他們在醫院外牆的水窪旁等候行刑。時序入秋。他們聽令脫掉軍大衣和靴子。其中一人穿著破襪子在水窪間行走良久，只為尋找一塊乾燥地

23 《白痴》（Idiot, 1869）：杜斯妥也夫斯基的長篇小說。主角梅希金（Myshkin）性格純潔、心地善良，一心想助人，卻導致他人命運乖舛。在這篇小說中，作家以主角的命運反思以「基督之愛」的意義。

方，放置片刻之後他就不再需要的大衣和靴子。

還有一個例子。某人被電車輾斷一條腿。人們將他移至房子旁邊，讓他靠牆而坐，等待救護車到來。一群無所事事的人在四周圍觀。他忍無可忍，從口袋拿出一條手帕，蓋住自己的斷腿。

有表現力吧？那還用說！在此再次請您諒解。

當然，我不是為了日後不時之需而收集這類故事，只是主張應當順應真實的人物性格與環境，而非追求「形象」這種表相美麗的虛構手法。

只可惜，理論爭辯時經常衍生的困境，就是出現大量專有名詞與各種標籤，反而模糊了前面所說的意義，讓理論戰線益發混亂。

真正的藝術形象總能將中心思想與形式結合為有機的整體。無論只有形式而沒有思想，抑或只有思想而無形式，都是足以毀滅形象、使作品脫離藝術範疇的變種形態。

拍攝《伊凡的少年時代》前，我還沒有這些想法。它們在拍片過程中順勢而生。很多我現在非常清晰的概念，在電影開拍前仍混沌未明。

我的看法——真是謝天謝地！——當然非常主觀。藝術家透過個人感知的稜鏡，在自己的作品中反映生活，正因如此，他才能在獨特視野中看見截然不同的現實面向。儘

管我覺得藝術家的主觀認知及其個人對世界的感受非常重要，卻不支持他恣意妄為。一切都應取決於他的**世界觀及精神、思想課題**。

唯有努力表現精神理想，大師傑作方能誕生。藝術家根據這些精神理想，產生認知與感受。假使他熱愛生活，感覺自己非得認識它、改變它，努力讓它更加美好——換言之，倘若藝術家力求提升生命價值，就不會有透過作者主觀概念與精神狀態的濾鏡來描繪現實的危險，因為其作品展現出致力追求更美好人性的心靈力量，他所描繪的世界形象，也會以和諧、高尚、冷靜的情感和思想令我們折服。

我的看法總結如下：既然站在穩固的精神基礎上，就該放手選擇表現手法。此外，不要因為選擇藝術手法的想法十分明確而圈限了這種自由，你應該信任依隨直覺所做的決定。另一個重點是不能以無益的複雜手法讓觀眾敬而遠之。要做到這點，該做的不是禁止在影片中運用各種手法，而是依據觀察經驗，找到早期電影中過度表現的地方，並在自然直接的創作過程中將其拋開。

拍攝第一部電影時，我的任務非常簡單：釐清自己究竟有無能力當電影導演。為了得到具體結論，我可以說是鬆開所有的韁繩。當時我想：「電影一旦拍成，就表示我有權在電影圈工作。」正因如此，《伊凡的少年時代》對我意義非凡，它是一次創作資格

的考試。

當然，拍電影不是一種無政府主義式的行動。我只是盡量不壓抑自己，但仍得考量自身的品味，以及是否對自己的美學喜好充滿信心。我應該想清楚要拿什麼作為未來的依據，又有哪些地方沒有過關。

當然，現在我的想法已大不相同。後來我才明白，在認為自己已經找到的方法中，真正有意義的其實不多。當時獲得的結論，現在的我也並非全面認同。

對劇組人員而言，電影拍攝過程中，外景地點的選擇，將腳本中非對白部分轉變為具體場景等工作，其實深具意義。在短篇小說〈伊凡〉裡，博格莫洛夫以事件參與者的觀點詳實描寫場景。作家遵循的唯一原則，是如紀錄片般再現這些地方，彷彿一切是他親眼所見。

在我看來，小說的行動地點描述既不生動，又太過瑣碎：敵人佔領區的灌木叢、加里采夫窖洞中熏黑的原木蓋板、和它宛若孿生兄弟的營地醫療站、河岸邊淒涼的前線、壕溝。精確描繪的地點非但激不起我的美學感受，甚至讓我覺得不舒服。在我的概念中，這種環境無法喚起情感，也不適用於伊凡的故事情境。我始終覺得，電影若要成功，用來表現行動地點的手法和風景的選擇，都應該引起我內心某些特定的回憶及詩意聯想。

現在，即使已經過了二十多年，我仍堅信以下的情況是難以分析的：如果作者對自己選擇的外景場地感到悸動，如果它能喚起他的記憶並引發聯想，哪怕是最主觀的聯想，觀眾自然也能感受到這種悸動。在一連串滲透此種作者情緒的場景中，特別醒目的景象有「白樺樹林」、樺木搭建的醫療站避彈所、「最後一場夢境」的風景，還有被水淹沒、一片死寂的森林。

所有夢境（共計四場）也奠基於具體的聯想。例如，第一場夢從頭到尾——也就是到「媽媽，那裡有隻杜鵑鳥！」這句台詞——其實是我最早的童年回憶之一。那時我四歲，才剛剛認識這個世界。

回憶對人而言彌足珍貴，往往被飾以詩意色彩。最美好的回憶是童年回憶。的確，記憶需要雕琢，才能以它為基礎，透過藝術手法重建過去，重點是不能喪失特殊的情感氛圍，否則即使以鉅細靡遺的細節重建回憶，也只會引起我們苦澀的絕望感受。想像中自己生長其中但已多年未見的房子，和很久以後親眼再見的這座房子，二者之間畢竟差異很大。回憶一旦觸及源頭，它的詩意就會崩解。我相信，可以從這種記憶的特質中產生特殊的原則，並用來拍攝有趣至極的電影。在這部電影中，不再有傳統的行動、事件與主角的行為邏輯，只剩下關於回憶、夢想的故事。屆時就算沒有主角的鏡頭，更正確

地說，就算不以電影中常用的戲劇方法呈現他，依然能夠傳達深遠的意義，描繪角色的獨特性格，並揭示他的內心世界。在某種程度上，這種手法與文學及詩歌中處理抒情主角形象的方式不謀而合──本人雖不在場，但光是他的凝思，就足以為他創造鮮明形象。

後來的《鏡子》就是這樣拍攝出來的。

然而，追求詩意邏輯的道路上障礙重重。反對者亦步亦趨。事實上，它的原則和文學戲劇同樣合理，只是建構作品時把某個部分移到另一個部分。

談到這裡，我不禁想起赫曼‧赫塞那句苦澀的名言：「詩人是天生的，但不能後天培養。」

拍攝《伊凡的少年時代》期間，每回想以詩意邏輯取代情節關係，就不免與電影主管部門產生衝突。當時我們只是投石問路，還不敢大膽採用這種方法，而且我也還未掌握新的拍攝原則。然而，只要在戲劇結構中加入一丁點新概念──略微偏離日常邏輯──就不免引來質疑與反對，而且他們最常拿觀眾意見當理由：據說觀眾只想看劇情連貫的故事，如果電影情節很弱，根本讓人看不下去。從夢境到真實，或從真實到夢境，從教堂地窖到柏林的勝利紀念日[24]，這些電影中反差很大的場景轉換，很多人根本無法接受。然而，令人開心的是，我確定觀眾並不是這麼想的。

24 為紀念第二次世界大戰戰勝納粹德國，蘇聯最高蘇維埃代表大會於一九四五年五月九日頒布命令，明定每年五月九日為「勝利紀念日」（Victory Day）。

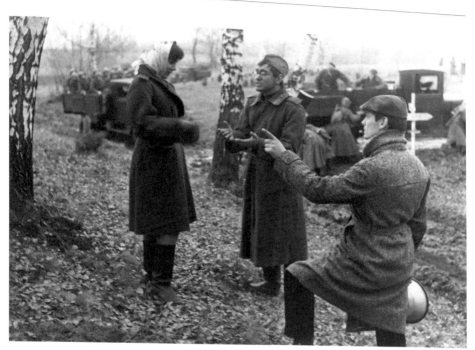

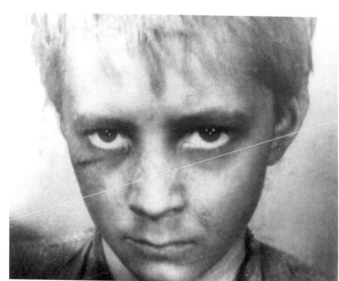

右：少年伊凡（布爾里亞耶夫飾演）被處決前拍攝的檔案照片。

上：　圖右為塔可夫斯基在拍攝現場指導演員。圖左為馬里亞維娜。圖中為康查洛夫斯基。

伊凡在淹水的森林裡偵搜敵情。

少年伊凡（左）和母親（右，伊爾瑪・勞什飾演）。

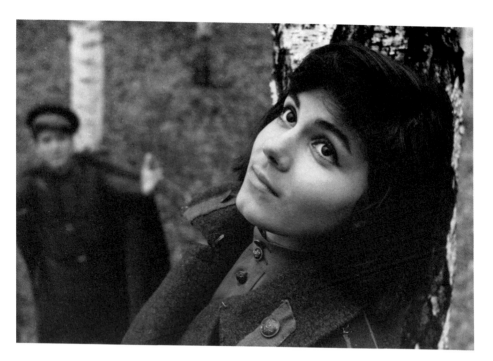

左頁上：霍林與瑪莎。
左頁下：片中一景。
右頁上、下：少年伊凡。

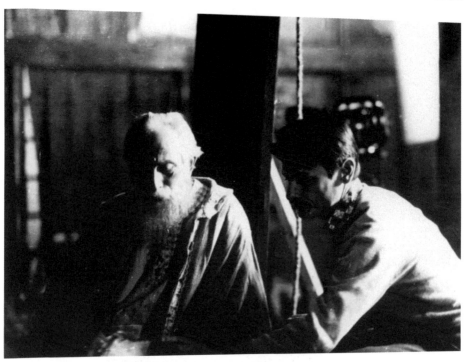

右頁上：安德烈・盧布列夫（索洛尼欽飾演）。

右頁下：基利爾（拉比科夫飾演）。

左頁：安德烈・盧布列夫。

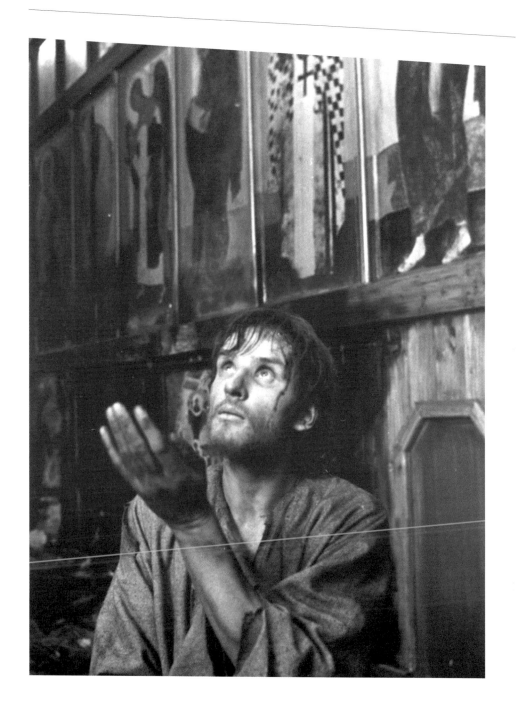

44

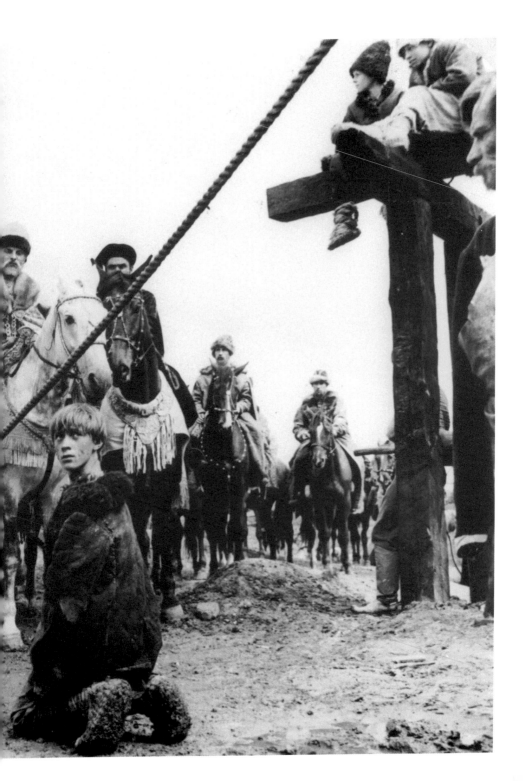

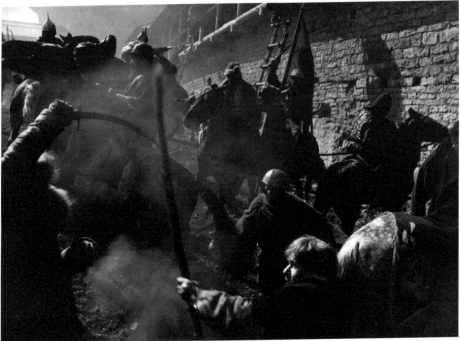

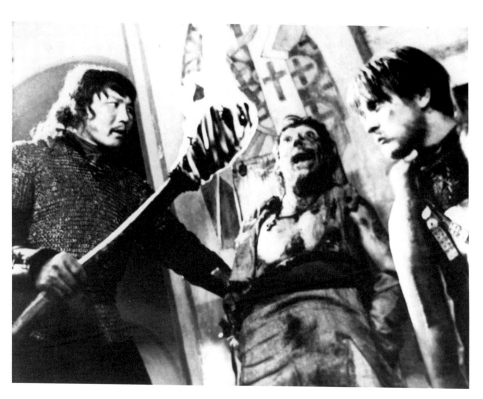

右頁上：匠人波里斯卡。
右頁下：拍攝現場。
左頁上：韃靼王凌虐教堂人員。
左頁下：拍攝現場。
下頁上：基利爾。
下頁下：拍攝現場。

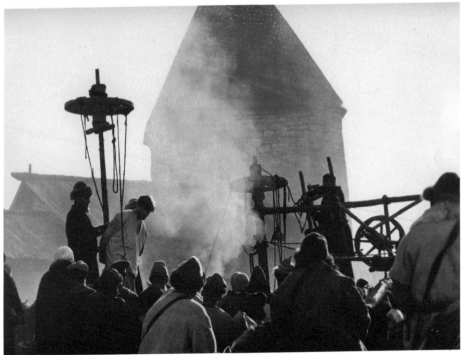

左頁上：演員娜塔莉亞・邦達爾丘克與塔可夫斯基。

左頁下：拍戲中的塔可夫斯基。

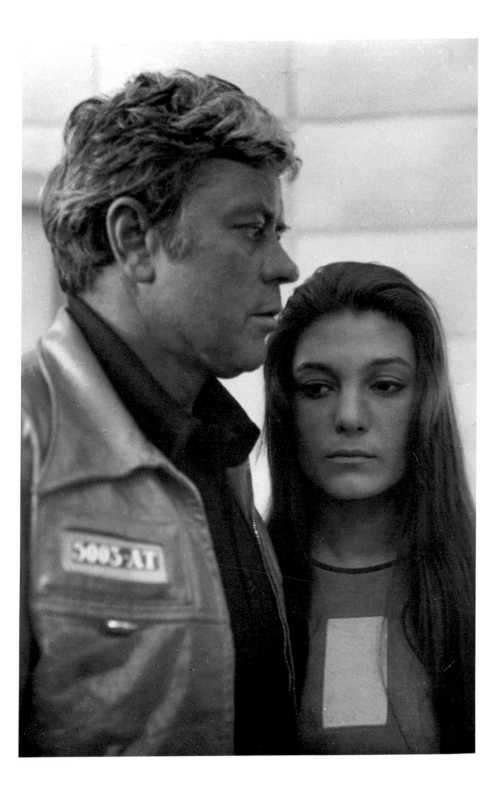

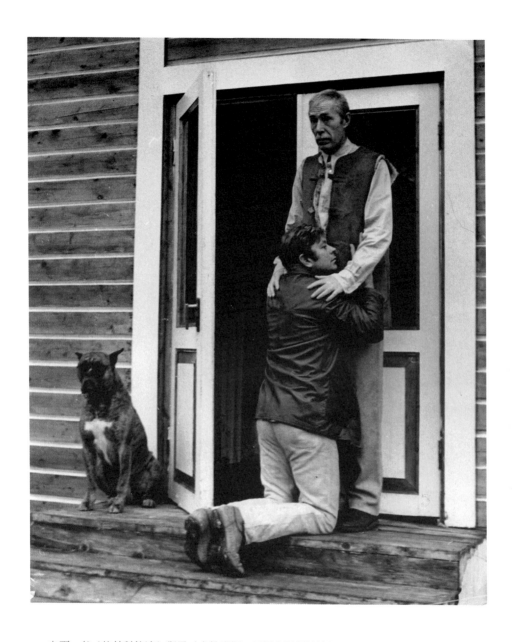

左頁：父（格林科飾演）與子（多納塔斯‧巴尼奧尼斯飾演）。

右頁：克里斯（巴尼奧尼斯飾演）與哈莉（邦達爾丘克飾演）。

攝影指導尤索夫與塔可夫斯基。

56

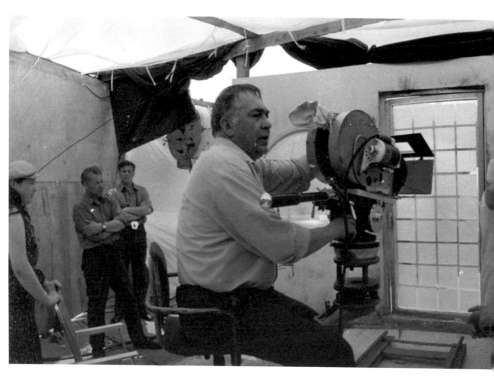

克里斯的母親（歐嘉·芭尼特飾演）、克里斯與塔可夫斯基。

右頁上：攝影指導尤索夫與演員巴尼奧尼斯。

右頁下：史諾醫生（尤里・亞爾維特飾演）與克里斯。

左頁上：薩托里爾斯博士（索洛尼欽飾演）。

左頁下：生理學家吉巴里安博士（索斯・薩吉斯揚飾演）。

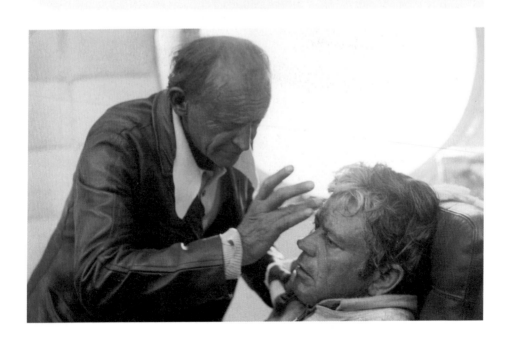

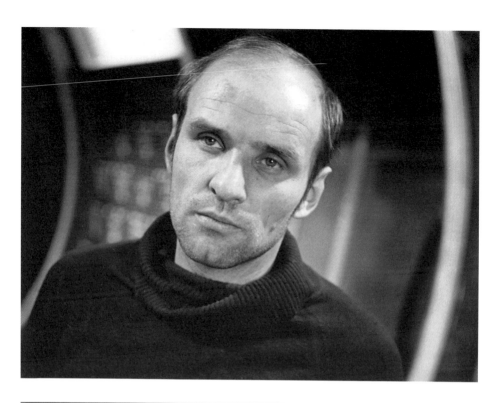
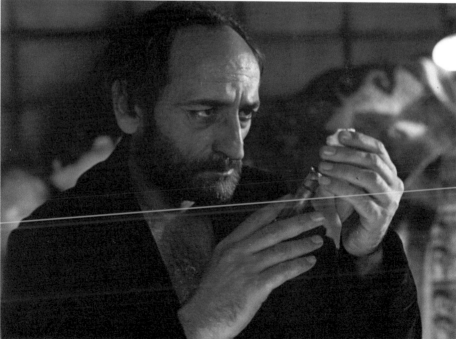

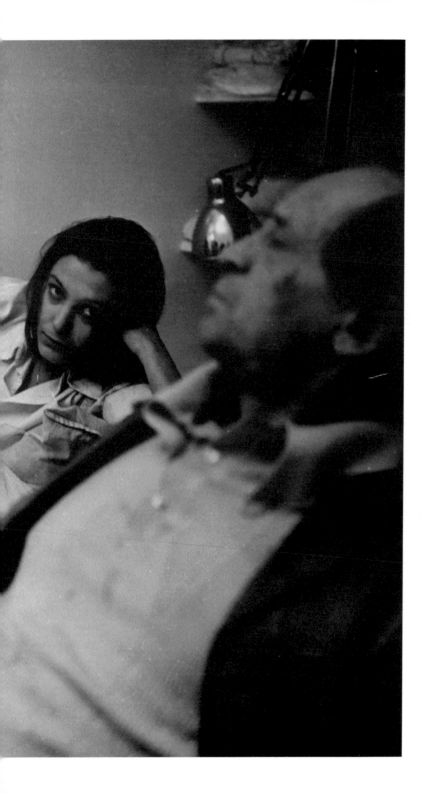

塔可夫斯基與演員邦達爾丘克、亞爾維特。

拍戲中的塔可夫斯基。

人生有不同的面向，唯有詩意手法才能如實描繪。然而，電影導演卻努力以科技手法的粗糙想像來替代詩意邏輯──我指的是對幻想和幻象的詮釋，無論夢境、回憶，或夢想。

源自具體生命現象的夢境，在電影裡經常會變成過時的電影手法。

既然拍攝夢境勢在必行，我們理當解決以下問題：怎樣掌握具體的詩意？如何表現？用哪些手法？絕不能使用抽象的方法來處理。為了尋找答案，我們憑藉聯想與隱約的想法，多次進行嘗試。就這樣，我們靈機一動，決定以負片拍攝第三場夢。我們想像黑色太陽（雨果也描寫過[25]！）的光芒穿透白雪覆蓋的樹木，並開始下起晶亮細雨。閃電交加，就像從正片到負片的蒙太奇技法。但這一切只營造出一種不真實的氛圍。內容呢？夢的邏輯呢？都要依靠回憶。濕潤的草地、貨車、又圓又大的蘋果，以及被雨淋濕、在陽光下冒著煙氣的馬兒，都是我從前看過的景象。這一切都不是視覺藝術的間接素材，而是直接從生活進入鏡頭。為了傳達虛幻夢境，我們在簡單的處理方法中摸索許久，才終於出現以負片拍攝飛馳而過的樹木，還有在這個背景下出現在攝影機前三次的女孩臉龐，而且每次表情都不相同。我們想以這個鏡頭表現悲劇無可避免的預感。這場夢最後的畫面在沙灘拍攝──為的是讓它和伊凡的最後一場夢產生關連。

25 此處指的是法國浪漫主義代表作家雨果（Victor Hugo, 1802-1885）的詩句「恐怖的黑太陽照耀夜晚」（Un affreux soleil noir d'où rayonne la nuit）。

回到選景的問題。我不能不指出，一旦具體地點的真實感所引發的聯想受到抽象的想像力或腳本排擠，電影就會失敗。瘋老頭在焦黑廢墟上的那一幕便是一例。我指的失敗不是場景內容，而是藝術表現形式，以及其周圍環境。我們最初構想的場景完全不是這樣。

我們想像的是被雨水泡得腫脹的荒野，一條泥濘破碎的道路蜿蜒其中。

沿途是被秋雨打落的短小樹枝。

沒有被燒毀的廢墟。

只有一根孤伶伶的煙囪矗立在遠方地平線上。

孤獨感應該凌駕一切。一頭瘦弱的母牛（其意象來自卡皮耶夫[26]的前線札記）拉著車，上面坐著瘋老頭和伊凡。牛車的一角有隻公雞，還有一大捆髒兮兮的草蓆。上校的車出現時，伊凡逃往地平線的田野深處，霍林追了很久，費力地從爛泥中拉出一雙沉重的靴子。隨後道奇車駛離，只剩下瘋老頭一人。風掀起草蓆，露出生鏽的犁。

原本應當以緩慢的長鏡頭拍攝這個場景，如此就會產生另一種節奏。

千萬別以為是拍攝進度的因素讓我改換拍攝方式。我們原本就有兩套方案，只是我沒有立即意識到自己選擇了較差的那個。

26 卡皮耶夫（Effendi Kapiev, 1909-1944）：蘇聯詩人、小說家，出生在俄羅斯南方達吉斯坦自治共和國鄉下。二次大戰爆發時擔任《達吉斯坦真理報》戰地記者，陸續發表〈在卡爾・卡拉耶夫部隊〉、〈寄自高加索的德國人書簡〉等隨筆，一九四四年因胃潰瘍住院，手術失敗不治身亡。

電影中幾個類似的敗筆，都是因為沒有在演員與觀眾心中喚起記憶的詩意感受——前文談論回憶的詩意時，我已提過這種體驗。伊凡穿越軍人行伍和戰車，奔向游擊隊員的畫面，未能喚起我的任何感受，自然也引發不了觀眾的共鳴。

同樣的，伊凡與格里亞茲諾夫上校，[27] 在偵察處的對話也不盡成功。唯有後景——軍隊在窗外工作——帶入些許生命力，並成為可以進一步思考與聯想的素材。

伊凡的焦慮具有外在張力，但內部場景平淡無味。唯有後景——軍隊在窗外工作——帶入些許生命力，並成為可以進一步思考與聯想的素材。

這些失去內在意義和作者特別觀照的場景，立刻被視為異類，因為它們沒有運用電影常用的藝術手法。

這一切再度證明，電影和其他藝術一樣，也是一門作者的藝術。劇組同事可能對導演助益良多，但導演的想法才是保障電影完整的鐵律。唯有透過作者視界折射出來的東西，才稱得上藝術素材，也才能形構複雜特殊的電影世界，反映現實的真正樣貌。當然，成果雖然歸於一人，卻不能抹煞攝製過程中所有參與者的巨大貢獻。他們之間還有著依存關係：導演正確抉擇工作人員的建議，才有加分效果，否則作品會變得支離破碎。

本片成功的關鍵在於演員。特別是科利亞‧布爾里亞耶夫、[28] 瓦莉雅‧馬里亞維娜、[29] 熱尼亞‧扎里科夫、[30] 瓦連京‧祖伯科夫。[31] 他們多是第一次拍電影，但都認真敬業。

27 在博格莫洛夫的〈伊凡〉中，格里亞茲諾夫是中校。

28 科利亞‧布爾里亞耶夫（全名 Nikolai Buryaev, 1946–）：俄國劇場及電影演員，在《伊凡的少年時代》、《安德烈‧盧布列夫》中擔綱演出。

29 瓦莉雅‧馬里亞維娜（全名 Valetina Alexandrovna Malyavina）。

30 熱尼亞‧扎里科夫（全名 Evgeniy Ilich Zharikov, 1941–2012）：俄國劇場及電影演員。一九九七年出版回憶錄《傾聽我心》。

31 瓦連京‧祖伯科夫（全名 Valentin Ivanovich Zubkov, 1923–1979）：俄國電影演員，曾在《托洛茨基》（Trotsky）中演出史達林一角。

還在國立全蘇電影學院唸書時，我就注意到後來演出伊凡的布爾里亞耶夫。與他的相識，決定了我對於導演《伊凡的少年時代》的態度，這麼說毫不誇張（當時時間太過緊迫，無法嚴格挑選飾演伊凡的人，加上另一個創作團隊拍攝《伊凡》失敗導致預算吃緊）。還有其他保障成功的條件，我才同意拍攝。布爾里亞耶夫、攝影師瓦吉姆·尤索夫[32]、音樂設計維亞切斯拉夫·歐甫欽尼科夫[33]，以及美術指導葉甫根尼·契爾尼亞耶夫[34]，就是保障成功的條件。

女演員馬里亞維娜的長相，迥異於博格莫洛夫想像的護士形象。在小說中，這個藍眼睛的女孩有著淺色頭髮，身材豐腴、胸部堅挺。

馬里亞維娜與博格莫洛夫的護士截然不同：深色頭髮、棕色眼睛、小男孩般的身材，讓她更具小說中缺乏的獨特味道。這更為重要、複雜。瑪莎的形象意義深遠，有很大的想像空間，也為電影增添另一個道德上的保證。

馬里亞維娜的演員特質在於脆弱。她看起來那麼天真、純潔、容易信任別人，你一眼就會明白：面對殘酷的戰爭，馬里亞維娜扮演的瑪莎根本束手無策。脆弱就是她本性與年齡的基調。在她身上，所謂積極主動以及應該決定生命態度的東西尚在萌芽。她與霍林上尉的關係自然流露，因為她無辜的模樣讓他卸下心防。如此一來，飾演霍林的祖

夫（Valentin Iva-novich Zubkov, 1923-1979）：俄國電影演員，曾參與《雁南飛》（The Cranes are Flying）、《伊凡的少年時代》等片。

32 瓦吉姆·尤索夫（Vadim Ivanovich Yusov, 1929-2013）：俄國電影攝影師，曾為塔可夫斯基拍攝《壓路機與小提琴》、《伊凡的少年時代》、《安德烈·盧布列夫》、《飛向太空》，因與塔可夫斯基、邦達爾丘克（Sergei Fedorovich Bondarchuk, 1920-1994）合作而揚名國際。

33 維亞切斯拉夫·歐甫欽尼科夫（Vyacheslav Alexandrovich Ovchinnikov, 1936-）：俄國作曲家及指揮家。

伯科夫得依賴這位夥伴才能入戲。換成另一位女演員，他的行為肯定變得虛假，而且充滿說教意味。

請別認為這就是我拍攝《伊凡的少年時代》依據的綱領。我只不過藉此釐清自己在工作中產生的想法，以及它們又屬於哪套觀點系統。

《伊凡的少年時代》的拍攝經驗讓我得以形成一套見解。在撰寫《安德烈受難記》[35]的腳本，以及開始執導與安德烈·盧布列夫生平相關的電影，直至一九六六年拍攝完畢的過程中，這套見解更加堅定。腳本寫就後，雖然也曾強烈質疑構想是否能夠實現，但我心想，若有可能，絕不用歷史片或傳記片的手法處理這部電影。我另有感興趣的部分：研究俄國偉大畫家充滿詩意的天賦。我想透過盧布列夫研究創作心理，並探究藝術家的內心狀態與公民意識如何創造永恆的精神價值。

這部電影應該講述的是：在互相殘殺及韃靼統治的野蠻時代，人民對團結和諧的極度渴望，如何造就天才之作《三位一體》[36]的誕生。它所表現的，正是團結、愛與祥和的神聖。這是電影腳本的中心思想及藝術概念的基礎。

它由幾個獨立的故事片段組成，盧布列夫本人並沒有在所有場景現身。即使如此，還是能夠感受到他的精神生活，以及形構其世界觀的氛圍。串連這些故事片段的，不是

34 葉甫根尼·契爾尼亞耶夫（Evgeniy Alexandrovich Tchernyaev, 1921-1992）：俄國電影美術指導，與塔可夫斯基合作拍攝《伊凡的少年時代》、《安德烈·盧布列夫》。

35 電影名稱改為《安德烈·盧布列夫》。塔可夫斯基在電影中利用七個看似不連貫的故事片段，講述歷時二十四年的時代苦難，並藉聖像畫家盧布列夫（Andrei Rublev, 1396-1427/28）的成長與蛻變，表達信仰在動亂時期的力量。

36 《三位一體》（Trinity）：盧布列夫最著名的聖像畫。

傳統時間順序，而是盧布列夫創作《三位一體》時必要的內在詩意邏輯。這種邏輯統一了各自表述情節與思想的場景：它們彼此發展，內部卻互相衝突。

然而，這些衝突應該與腳本的詩意邏輯前後呼應，彷彿具象地呈現生命與創作的複雜與矛盾……

在歷史層面，我希望電影看起來像在講述我們這個時代的人或事。那些史實、人物與文物不該被視為未來的歷史遺跡，而是某種有生命、會呼吸的物質，是日常生活的一部分。

別用蒐羅古物展品的歷史學家、考古學家、民族學家的眼睛看待各種細節、服裝和器具。扶手椅不該是博物館珍品，而是供人掇坐的物件。

演員應該扮演他們能夠理解的人，應該受現代人也有的相同情感支配。必須推翻歷史劇演員努力踩著厚底靴[37]的傳統，因為等到電影即將殺青時，這種姿態不知不覺就變成一種裝腔作勢。我認為，如果這一切都進行順利，就可以冀望結果圓滿。當時我對攝影師尤索夫、美術指導契爾尼亞耶夫、音樂設計歐甫欽尼科夫組成的團隊寄予厚望，相信這個夢幻團隊有足夠力量完成這部電影。

37 古希臘羅馬時期悲劇演員的道具之一。鞋底由厚實的軟木製成，演員藉此增加高度，讓扮演的悲劇角色更形宏偉。

II

藝術——對理想的渴慕

對精神世界及理想永恆且強烈的渴慕，將人們聚攏於藝術周圍，並且確立了藝術的存在。

Andrei Tarkovsky

談論電影藝術的個別特點前，我覺得定義自己如何理解藝術之崇高理念這件事很重要。藝術為何存在？誰需要它？當真有人需要它嗎？除了詩人，會提出這些疑問的，還有接受此類藝術的人，或者按照時下流行的說法，就是了解二十世紀藝術與受眾關係本質的藝術「消費者」……

提問者眾，每個藝術人給的答案也不相同。布洛克[38]說：「詩人在混沌中創造和諧……」[39] 普希金[40]則描寫詩人的先知天賦……每位藝術家遵循的個人法則，對他人而言未必適用。

無論如何，昭然若揭的是，任何一種藝術，只要它不是提供給「消費者」的商品，都是為了對自己和他人解釋存在之目的與意義；或者解釋人們為何出現在這個星球；甚至不解釋，只是提出問題。

先從最普遍的看法談起。我有必要說明，藝術最不容置疑的一項功能在於**認知**，並且以內心的騷動或淨化加以表現出來。

夏娃偷吃了智慧樹上的蘋果。從那一刻起，人類注定永無止境地追尋真理。

首先，眾所周知，亞當與夏娃發現自己赤身裸體，因而感到羞愧。他們之所以羞愧，是因為**理解**了真相，以及在**互相認識**的喜悅中展開追尋的旅程。這也是漫漫長路的開端。

38 布洛克（Alexander Blok, 1880-1921）：俄國象徵主義詩人、劇作家。

39 此引言並非布洛克的原文。一九二一年詩人在〈論詩人使命〉中所寫的是：「和諧」起源於群龍無首」。

40 普希金（Alexander Pushkin, 1799-1837）：俄國文學黃金時期代表人物，著有詩體小說《葉甫根尼・奧涅金》（Eugen Onegin, 1825-1832）、《貝爾金小說集》《黑桃皇后》、悲劇《鮑里斯・戈都諾夫》等。塔可夫斯基此處所指為普希金寫於一八二六年的詩作〈先知〉（The Prophet）。

不難想像他們的心靈波動：才剛脫離安逸無知的狀態，就被拋向處處危險、**難以理解的**塵世空間。

「你必汗流滿面，才得餬口」[41]……

於是乎，人這個「萬物之靈」來到世上，為的是**理解**自己為何而來，或為何被放逐至此。造物主則透過人類來認識自我。這條道路被稱作演化，與人類痛苦的自我認識過程同時發生。

就某種意義來說，人每一次都在重新認識生命本身、自我及其存在目的。當然，他會運用人類長期積累的知識，然而，唯有符合倫理道德的自我認識經驗，才是生命唯一的目的，而且每回的認知都是**主觀的**重新體驗。人一次又一次確立自己與世界的關係，因渴望與外在理想融合而痛苦，只能將那樣的理想理解為某種直覺感受的源頭。人無法與理想融合，又覺得「自我」不夠完美，所以永遠無法滿足。

藝術和科學都是掌握世界的方法，是人類朝向所謂「絕對真理」邁進時認識世界的手段。

除此之外，這兩種體現人類創造精神的形式再無其他共通之處，因為藝術作品不是發明，而是創造。

41 語出《聖經》創世記 3：19。

當務之急，是進一步劃分科學和美學這兩種認知形式的基本差異。

人類藉由藝術，透過主觀感受吸納現實。在科學領域中，新知更迭不歇，部分客觀的見解，致使各種新發現彼此推翻，而人類就順著這道無盡長梯認識世界。每一次的藝術發現，都像嶄新獨特的世界形式，或者絕對真理的象徵。它宛如靈感頓悟，或像短暫狂熱的欲望，想以直覺認清世界規律──它的美麗與醜陋、人性與殘酷、無盡與侷限。

為了表現這種規律，藝術家創造出藝術形象──一種特殊的絕對精神捕捉器。藉由形象，透過有限表達無限，透過物質表現精神，因為有框架，我們知道何為無邊無際。

可以說，藝術與隱身於實證主義和實用主義的絕對精神相關，所以它才成為包羅萬象的象徵。

為了進入任何一種科學體系，人類應當借助邏輯思維，然後逐步**理解**，為此還必須具備一定的教育程度。

藝術希望製造強烈印象，讓人們**感覺**到它，希望引起人的情感悸動並接受它。藝術之所以產生強大的感染力，不是因為具備無可撼動的理性論據，而是藝術家安排其中的精神能量。所以，若想取代實證主義意義上的教育基礎，一定要到達某種**精神層次**。

對精神世界及理想永恆且強烈的渴慕，將人們聚攏於藝術周圍，並且確立了藝術的

存在。當代藝術走上了錯誤的道路：以確定人的自身價值為由，拒絕尋找生命意義。所謂的創作變成某些可疑人士的怪異作為，還被他們拿來肯定個人行為的價值。然而，創作之目的不在確立個體，而是為了服務崇高的普世理念。藝術家永遠是奴僕，嘗試償還上蒼所賜予、宛如奇蹟的天賦。現代人卻完全不想犧牲，儘管只有犧牲才能表達真正的見解。我們逐漸忘卻這件事，自然而然也喪失了身為人的使命感……

談到對美好事物的追求，理想就是藝術追求的目標，正因為對理想的渴慕，藝術才得以成長──我想說的，可不是藝術應該避開俗世的「塵埃」。恰好相反！藝術形象總是意有所指，都是拿一件東西取代另一件東西，以小的替代大的，用死亡講述生命，以有限談論無限。就是取代！無限無法被具體化，但可以製造它的假象，也就是**形象**。

恐怖蘊涵於美好，美好也含攝了恐怖。生命被混進極度矛盾的酵母，這種矛盾在藝術中呈現既和諧又充滿戲劇性的整體，而正是形象讓我們得以感受這個內部元素彼此集結轉化的整體。我們可以談論形象的理念，以文字描述它的本質，但這種描述永遠不等同於形象。形象可以被創造，可以被感覺，可以被接受，也可以被推翻，就是不能從心智層面真正理解。言語無法傳達無限這個理念，更遑論描述它。人的理解僅止於此，想再深入，根本力所難及，但藝術賦予我們感受這種無限的可能。唯有信仰與創作能夠觸

及絕對真理。爭取創作權的唯一條件，是相信自己的使命，樂於服務，以及堅定的立場。創作需要藝術家具備「徹底犧牲」（巴斯特納克語）[42] 的精神，而且是最具悲劇意義的犧牲。

因此，假如藝術運用絕對真理的祕密符號，那麼，每個符號都代表作品所呈現的世**界形象**，只要出現便永世留存。如果以冰冷的實證主義科學來認知現實，就像攀登沒有盡頭的階梯，那麼，藝術認知就像由眾多完整星球構成的無盡星系：球體間互相補充、彼此矛盾，但無論如何不會彼此消解──相反的，它們彼此充實，並在聚集的過程中，形成一個與眾不同、朝向無限發展的特殊星系。這種詩性頓悟具有永恆的獨特價值，證明人類能意識到並且表達：原來自己是按照祂的形象所創造出來的。

除此之外，藝術無疑還具備特殊的交流功能。因為人與人之間的相互了解能促進團結，這也正是藝術創作最重要的終極目標之一。

藝術作品與科學概念有別，它不追隨任何物質意義上的實際目標。藝術是一種元語言，人們嘗試借助它建立關係：談論自己並學習他人經驗，目的同樣不在獲得實際利益，而是為了實現愛的理念，因為愛的意義表現在迥異於實用主義的犧牲概念中。我完全不能相信藝術家創作的唯一目的是表達自我。缺乏彼此理解的自我表達毫無意義；為建立

42 出自巴斯特納克一九三一年的詩作〈喔，若我早知事實如此……〉。

與他人的精神連結而表達自我，非但沒有好處，反而徒增煩惱，最終甚至可能白白犧牲。

我們值得為了聽見自己的回聲而努力嗎？然而，藝術或科學創造的直覺，或許能拉近這兩種乍看下相互牴觸的方法。

當然，無論哪種情況下，直覺都扮演吃重的角色，但是詩意創作中的直覺，與科學研究的直覺截然不同。

相同情況也發生在「不理解」這個詞語——這兩個領域對它的詮釋一樣大相逕庭。

科學意義上的理解，是心智邏輯層面的一致看法，是類似理論證明過程的智力活動。

藝術形象的理解，指的是從感覺——有時甚至從超感覺[43]——的層面接受美學意義上的美好。

科學家的直覺即使也像頓悟或靈感乍現，但永遠是邏輯方法中別有寓意的標誌。這意味著，以資訊為基礎的各種邏輯方法根本派不上用場，亦即，它們存於記憶之中，不能算進入已經完成的階段。也就是說，因為知道各種科學法則，科學家在邏輯推論時才遊刃有餘。

就算科學發現似源於靈感，但科學家的靈感與詩人的靈感絕不能一裏而論。

理性經驗無法解釋藝術形象如何誕生，因為藝術形象是不可分割的整體，是在另一

43 超感覺（ESP, Extra Sensory Perception），亦有人譯為超感知覺，指不用感覺或感覺訊息而可以有所知。

種（非理智的）層面中被創造出來的。只不過我們必須在術語上達成共識。

如此一來，科學的直覺則與宗教直覺一樣，都是堅定的信念和信仰。它是一種心靈狀態，而非思維方式。科學依據經驗法則，形象思維的驅動力則是靈感能量。這像一種靈光乍現，如同綁住眼睛的罩布突然滑落一般！這是全面的頓悟，是對無限、對無法納入意識之事物的頓悟。

藝術不是邏輯思維，也不會形成一套行為邏輯，卻能表達某種個人信念。因此只能無條件地相信藝術形象。在科學領域中，你可以向對手提出論點，言之鑿鑿地證明自己正確無誤；在藝術領域中，如果你創造的形象讓人無動於衷，或者你所發現的世界真理無法令人折服，又或者觀眾覺得你的藝術很無聊，你無法說服別人相信你是對的。

就以托爾斯泰的創作為例，在那些他特別堅持以圖示般精確表達理念和道德主調的作品中，我們每每可以觀察到：作者為突破個人意識形態框架而創造的藝術形象，如何超越界線，進行辯駁，有時甚至在詩歌意義上與自己的邏輯體系互相扞格。大師傑作依從自身的法則而存在，即使我們不認同作者的基本觀點，它依然能引起我們極大的情感與美學衝擊。常見的狀況是，偉大的作品在藝術家超越自身弱點的過程中誕生。超越不是毀滅，反之，是一種存在。

藝術家為我們開啟一個世界，讓我們相信它或者拒絕它，如同拒絕不需要或無法說服自己的東西那樣。創造藝術形象時，藝術家要超越個人的想法，因為在頓悟般的、可感知的世界形象之前，它微不足道。畢竟，想法極短暫，形象恆絕對。因此可以說，精神充實的人從藝術品中獲得的感想，與純粹的宗教感受相似。藝術在形塑人的精神結構時，首先對人的心靈產生作用。

詩人是具有稚童想像力與心理特質的人，無論他的世界觀多麼深奧，他對世界的印象都是直觀的。也就是說，他不「描寫」世界，而是開啟世界。

願意信任或**相信藝術家**，是感知與接受藝術之必要條件。只不過，有時很難跨越「不理解」這道阻隔我們與詩意形象的界線！就像虔誠信仰上帝，或者只是出於信仰的需求，也必須具備特殊的心靈結構和純淨的精神潛質。

說到這裡，我想起杜斯妥也夫斯基長篇小說《群魔》[44] 主角斯塔夫羅金與沙托夫的對話：

「我只是想知道⋯⋯您信或不信上帝？」尼古拉・弗謝沃羅多維奇（斯塔夫羅金）嚴厲地看著他（沙托夫）。

44 《群魔》（*Demons*）：杜斯妥也夫斯基繼《罪與罰》、《白痴》之後的長篇小說，以一八六〇年代的俄國為背景，批判當時盛行的虛無主義。亦譯為《鬼》、《附魔者》。

「我信俄羅斯，信她的東正教……我信耶穌的身體……我相信耶穌會降臨在俄羅斯……我相信……」盛怒中的沙托夫含糊不清地說。

「那上帝呢？上帝呢？」

「我……我會相信。」

還需要補充什麼嗎？此處完美描繪激動不安的心靈，它的異常與缺陷，成為被視為精神無能的現代人固定的特徵。

不追尋真理或容不下真理的人，看不見美好事物。這種極度的精神空虛屬於不接受藝術卻批判藝術的人，他不打算從崇高的角度思考自身存在之意義與目的，所以只能膚淺地高喊：「不喜歡！」、「很無聊。」先天眼盲者聽別人描述彩虹時，往往會使用這類強烈的字眼。無力思考真理的現代人也一樣，面對歷經苦難只為將領悟的真理分享他人的藝術家時，他會無動於衷。

然而，真理究竟是何物？

我認為，我們這個時代最悲慘的事情之一，就是人類意識中美好的事物已徹底崩潰。

當代大眾文化、以消費者為考量的偽文明戕害心靈，阻斷人類認知存在的本質問題，讓

他無法意識到自己是精神的動物。然而，藝術家不能對真理的呼喚置若罔聞，只有真理才能決定並建構他的創作意志。

唯有如此，他才能傳達自己的信仰。沒有信仰的藝術家，就像天生失明的畫家。

藝術家「尋找」自己的主題，這種說法並不正確。主題就像果實，在藝術家體內成熟，並且要求將它表現出來……這好比生產過程……詩人沒什麼值得驕傲的：他不能主宰情況，他只是奴僕。創作對他而言，是唯一的生存方式，而且每部作品都像他無法任意停止的舉動。（唯有相信理想，才能感覺到一連串舉動的正確次序與規律；唯有相信理想，方能鞏固形象體系〔請將它理解成：生命體系〕。）

如果不能瞬間領會真理，怎有頓悟的剎那？

宗教真理的意義在於**希望**。哲學家尋找真理，為的是定義人類活動的意義、理智的框架、存在之意義，就算得出的結論是存在毫無意義、人的努力皆為枉然亦是如此。

藝術的功能並非人們（有時甚至是藝術家本人）揣測的那樣，是為了灌輸想法、散播理念、以身作則。藝術的目的在於讓人做好面對死亡的心理準備，耕耘自己的心靈，使靈魂能夠向善。

接觸大師傑作時，人們開始聽見曾經喚醒藝術家進行創作的聲音。作品一旦與觀賞

者建立關連，便能讓他們體驗到崇高的心靈淨化感受。在匯集大師傑作與作品觀賞者的特殊磁場裡，我們內心最美好的一面得以彰顯，並且渴望解放心靈。此時，我們在潛能與情感深處認識並發現自我。

除了共通的和諧感，談論偉大作品何其困難！確實有一些不容爭辯的參數能界定作品優劣，然而，對接受者而言，藝術作品的價值在某種程度上是相對的。

一般咸認為，藝術作品的意義在於它與其他人的關係，以及與社會的接觸。整體而言的確如此，但弔詭的是，在這種脈絡下，藝術品完全依賴它的接受者：他們能否感覺並抓住貫穿作品的思路，而這思路牽繫了世界或與現實有特殊關係的個體。歌德所言極是：「讀完一本好書與寫出一本好書同樣困難。」誰也無法宣稱其個人觀點或評價絕對客觀，唯有透過多元詮釋，才能顯現某種相對客觀的評價。在多數人眼中，藝術作品價值多少，往往取決於運氣，例如，這個作品是否得到評論家的欣賞。另一種狀況則是：某些人的美學偏好對另一些人而言，與其說是闡明作品的特點，不如說是突顯評論者的主觀個性。

研究者從藝術中挑選的範例，通常只是為了說明自己的概念；遺憾的是，他們往往與作品本身沒有直接或密切的情感連繫。若想真實感知事物，需要原創、獨立、「純樸」

的見解。人習慣從已知的例子或現象中尋找支持自己想法的觀點，而藝術品得到的評價，往往只符合人的主觀立場或個別能力。從另一方面說來，眾多附加於藝術作品的看法，豐富了它的生命，使它具有一定分量。

「……人類尚未讀通偉大詩人的創作——因為能夠讀通者，唯偉大詩人而已。廣大讀者閱讀作品，好似觀看星象——頂多像占星家，而不是天文學家。多數人學會閱讀的目的只是為了便利，就像學算數只是為了記帳，不希望算錯。然而，對於閱讀是一種高尚的精神鍛鍊，他們幾乎一無所知，其實，精神鍛鍊才是閱讀這兩個字的最高意義——那絕非以崇高的情感催眠我們，而是我們必須踮起腳尖緩緩行走，將精神最抖擻的時光獻給閱讀。」

（梭羅在著名的《湖濱散記》中如是說道。）

藝術家對待素材的態度若不夠真誠、熱情，就創造不出作品。肥沃的黑土上沒有鑽石，你必須到火山旁邊尋找。藝術家不能是部分真誠，就如藝術不能只是接近完美。藝術是絕對完美與完整的存在形式。

大師傑作中，絕不會出現某個元素好過另一個元素的情況，而你也不可能完全理解作者的終極目標及任務，並將他「逮個正著」。誠如奧維德[45]所寫的：「高明的藝術反而難以察覺」，恩格斯[46]則堅稱：「作者觀點愈隱晦，藝術作品愈上乘。」

藝術作品和其他生命機體一樣，透過元素的互相抗衡而生存、發展。交融的對立元素讓作品意義得以無盡延伸。中心思想是作品的基本傾向，隱藏於彼此勢力敵的對立元素之中，因此，絕無「攻克」藝術作品（亦即單一地詮釋其思想與任務）的可能性。也因此歌德才會說：「理智愈是無法企及，作品益顯深邃。」

大師傑作是一種既不會冷卻，也不會過熱的內部封閉空間。所謂的美，就表現在各部分均衡的狀態中。弔詭的是，作品愈完美，愈引發不了聯想，因為完美即是獨一無二；又或者它能引發無窮聯想。其實這是同一回事。

關於這點，伊凡諾夫[47]有精闢的見解。他如是說明藝術形象（他稱之為「象徵」）的完整性：「只有在意義無法窮盡的狀況下，以神祕的（祭司或巫師的）暗示表達語言無法言說的束西時，『象徵』才會成為真正的象徵。象徵有多元面貌、多重意義，其核心神祕莫測……它宛如晶體，是有機的生成物……它甚至是單一的整體，與複合的寓喻、諷喻或比喻完全不同……象徵不可言說，也無法解釋，面對它的整體意義，我們不知所

45 奧維德（Publius Ovidius Naso, 43-17/18 BC.）：古羅馬詩人。代表作《變形記》、《愛的藝術》、《愛情三論》等。

46 恩格斯（Friedrich von Engels, 1820-1895）：德國哲學家、馬克思主義創始人之一。在摯友卡爾·馬克思（Karl Marx, 1818-1883）過世後，幫他完成《資本論》（Das Kapital）。

47 伊凡諾夫（Vyacheslav Ivanov, 1866-1949）：俄國象徵主義詩人、劇作家、文評家。一九二四年流亡歐洲，以義大利為主要僑居地。

48 語出伊凡諾夫論文〈詩人與平民〉。

藝術研究者評價作品意義或優劣時，經常過於隨興。我這麼說，並非想證明自己的論述客觀，只是想以美術史——尤其義大利文藝復興時期的繪畫作品為例。那其中有多少廣為大眾接受的評價，卻令我感覺困惑？

誰沒寫過拉斐爾[49]和他的《西斯汀聖母》[50]？一般咸認為，歷經消耗人性道德力量的中世紀宗教霸權後，人終於修鍊出完整的自身個性，在自我及周圍事物中發現世界與上帝——出身烏爾比諾的天才畫家，在畫布上將這一切表現得淋漓盡致。從某方面來說，或許確實如此。在他筆下，聖母瑪利亞是普通市民，畫面上呈現的心理狀態以真實生活為依據：她正替兒子擔心受怕，因為他即將成為獻給人類的供品。即使這種犧牲是為了救贖人類，使他們免於受到誘惑。

這一切逼真地呈現在畫作中——而且從我的觀點看來，實在太過逼真——遺憾的是，畫家的想法昭然若揭，讓人沒有其他解讀空間。作者對寓意的偏好讓人不安，它主宰了作品的形式，作品中表現的繪畫特質，都只為了符合這種形式。畫家將個人意志集中在澄清想法和解釋作品概念上，並因此付出代價——作品結構鬆散、內容貧乏。

我說的是意志、能量與張力法則，而張力法則更是繪畫的必要條件。在與拉斐爾同

措⋯⋯」[48]

49 拉斐爾（Raffaello Sanzio, 1483-1520）：本名拉斐爾・桑蒂（Raffaello Santi）。義大利畫家、建築師。誕生於小鎮烏爾比諾（Urbino）。繪畫以宗教題材見長，畫風寧靜詳和，聖母像充滿慈愛，體現人文主義思想，其中最著名的有《安西帝聖母》（The Ansidei Madonna）、《草地上的聖母》（Madonna of the Meadow）和《佛利諾的聖母》（The Madonna of Foligno）與達文西、米開朗基羅合稱「文藝復興藝術三傑」。

50 《西斯汀聖母》（The Sistine Madonna）：拉斐爾代表畫作之一，由聖母和聖徒形成和諧的

時代的威尼斯畫家卡巴喬[51]的作品中，便看得到這種法則！他的創作解決了文藝復興時期人們面臨的道德難題——當時突然湧現的物質現實和生活條件讓他們深深迷惘。有別於運用說教和虛構手法的《西斯汀聖母》，卡巴喬以繪畫而非文學手段解決問題。他的畫筆公正勇敢地表現個人與物質現實的新關係——他沒有流於過度的感傷主義，知道如何隱藏自己的偏頗，激動讚嘆人類重獲自由。

果戈里[52]一八四八年一月給茹科夫斯基[53]的信中寫道：「我的工作不是布道。**藝術本身就是教誨**，我的工作是以**鮮活形象**講故事，而非高談闊論。我應該描寫生活的面貌，而非討論生活。」

此話一點不假！否則藝術家會把自己的想法加諸在觀眾身上。誰敢夸稱自己比電影院裡的觀眾、手執書本的讀者、劇院座中的戲迷來得聰明？詩人透過形象來思考，與一般大眾的區別，在於他能藉由形象表現自己的世界觀。假設四千年來人類沒有從藝術中學到任何東西，它顯然也不可能教會我們什麼。

如果能夠掌握藝術經驗，並依其中表達的道德理想而改變，我們早就成為天使了。認為人能因為**受教**而變得良善，這是荒謬的想法。就像人無法以普希金的塔吉雅娜為榜樣而變成「忠貞」的妻子。藝術**只能**提供養分、動力與誘因，讓我們心靈拉林娜[54]

三角形構圖。現藏於德國德勒斯登藝術博物館。

51 卡巴喬（Vittore Carpaccio, 1465-1526）：文藝復興時期義大利畫家，威尼斯畫派代表之一，有《聖烏蘇拉之夢》、《年輕騎士肖像》等傳世之作。

52 果戈里（Nicolai Gogol, 1809-1852）：俄羅斯作家、劇作家。出生於烏克蘭波爾塔瓦省，最早以烏克蘭民間傳說創造出幻想風格強烈的《迪坎卡近鄉夜話》、《密爾戈羅德》，後來的劇作《欽差大臣》、長篇小說《死魂靈》、中篇小說集《外套與彼得堡故事》轉向以諷刺語調針砭社會現

有所感受……

話題還是回到文藝復興時期的威尼斯。卡巴喬畫作中眾多人物的構圖，表現令人驚異的神奇美感。或許，甚至應該冒險使用「理想之美」這幾個字眼。面對他的作品，你感受到祕密呼之欲出的悸動。在此之前，你不能明白造成這種心理感受的因素，然而，一旦進入這種氛圍，你將震懾於畫作的魅力。

或許要等幾小時後，你才開始體會卡巴喬繪畫的和諧原則。等你完全明白，美感魅力與紛至沓來的初始印象，便永存於腦海之中。

卡巴喬的和諧原則其實極其簡單，並在最高意義上表現了文藝復興時期藝術的人文精神，從這一點看來，他就遠遠超過拉斐爾。因為在卡巴喬眾多人物的構圖中，**每位人**物都是中心。當你凝視其中任何一位，便能豁然明白，無論氛圍或背景，其餘一切都在襯托這位「偶然」人物。你宛若身處迴圈之中……審視卡巴喬的作品時，意志不由得順從藝術家布署的情感邏輯，一一瀏覽彷若迷失於眾生中的人物。

我無意說服讀者接受我對兩位偉大畫家的看法比別人高明，也不是想藉貶抑拉斐爾以稱揚卡巴喬。我只是想說：儘管每種藝術各有其創作意圖，就連風格本身也帶有目的，但同一種意圖，可能隱身於藝術形象的多層意義中，也可能如海報般鮮明，就像拉斐爾

實，是俄國諷刺文學的靈魂人物。

53 茹科夫斯基（Vasily Zhukovsky, 1783-1852）：俄國浪漫主義文學奠基者之一、翻譯家。

54 普希金詩體小說《葉甫根尼‧奧涅金》女主角，少女時期愛上男主角奧涅金，主動寫信示愛遭拒。幾年後奧涅金在上流社會舞會再見到她時，驚為天人，寫信向她示好，但塔吉雅娜已嫁為人婦，儘管情意猶在，仍堅持必須「忠於丈夫」而拒絕。

的《西斯汀聖母》。連可憐的唯物主義者馬克思都說，必須掩藏藝術中的個人意圖，免

得它像彈出沙發的彈簧那樣突兀。

當然，任何獨立表述的創作意圖，都像一大片馬賽克中任何一塊般珍貴，拼湊出創

作者對待現實的整體態度。然而......

為了說明自己的創作立場，我將以觀點相似的電影人之一布紐爾[55]來說明我的立場。

我們可以發現，他的電影充滿反盲從精神。他的反抗狂暴、桀驁、激烈——首先表現在

影片的情感結構，而且極具感染力。這不是仔細算計後的反抗，也非理智活動的產物。

布紐爾具備純粹的藝術辨別力，才能避開政治激情——這種在藝術中直接表達的激情在

我看來都很虛偽。事實上，布紐爾在電影中表現的是政治或社會的反抗，換作能力較差

的導演，很可能畫虎不成反類犬。

布紐爾的強項是詩意思維，他明白美學結構毋需任何宣言，而藝術力量表現於情感

的說服力，亦即果戈里在上述信件中提及的獨特生命力。

布紐爾的創作根源是西班牙古典文化，他受到塞萬提斯、哥雅[56]、艾爾·葛雷柯[57]、

羅卡[58]及畢卡索、達利與阿拉巴爾[59]等人的啟發。他們的作品充滿熱情，既狂暴又溫柔，

有張力也有反抗精神，除了源自對祖國深刻的愛，也因為痛恨毫無生命的刻板公式和冷

55 路易斯·布紐爾（Louis Buñuel, 1900-1985）：西班牙電影導演，擅長超現實主義，代表作品有《安達魯之犬》（An Andalousian Dog）、《黃金年代》（The Golden Age,）被譽為「超現實主義電影之父」。

56 哥雅（Francisco José de Goya y Lucientes, 1746-1828）：西班牙浪漫主義畫家，曾以《裸體的馬哈》引起輿論批判。一八〇九年，拿破崙侵略西班牙，哥雅畫風不變，以戰爭、死亡、疾病為主題。美術史學家稱他為「近代藝術的開端」。

57 艾爾·葛雷柯（El Greco, 1541-1614）：

酷無情的枯竭腦力。幾個世紀以來，缺乏鮮活情感、上帝靈光及痛苦的一切，都為西班牙這塊炎熱、多石的土地所吸收，徒留盲目與輕蔑。

忠於自己先知般的使命，使這些西班牙人變得偉大。葛雷柯的風景畫充滿叛逆的張力，他筆下莊嚴的苦行者、加長的比例與冰冷有力的色調，雖符合現代藝術鑑賞家的口味，卻與所處時代格格不入，甚至傳說他有散光宿疾，造成物體與空間扭曲的風格。但我認為，這種解釋未免太過粗略。

塞萬提斯的唐吉訶德已成為高尚、犧牲、無私、忠誠的象徵；桑丘·潘薩則代表清醒、理智。當他在獄中得知某個騙子非法出版唐吉訶德歷險記之續集，玷污了作者與其文吉訶德。塞萬提斯本人對筆下主角之忠貞，完全不亞於對杜爾西內亞[60]忠心耿耿的唐學結晶間真誠純潔的關係，憤怒與嫉妒之餘，動手創作小說續集，安排主角在作品結尾死去。如此一來，就不會有人冒犯他對悲傷騎士[61]之神聖記憶。

哥雅單槍匹馬對抗無能的西班牙王室，並公開反對宗教法庭[62]。他可怕的《狂想曲》[63]體現了暗黑力量，將他從狂暴的憎恨轉為對獸性的恐懼，從惡毒的蔑視轉為唐吉訶德式與瘋狂和蒙昧主義的戰鬥。

天才的歷史命運令人吃驚，也具有教化意義。這些上帝欽定的受難者，注定以進步

西班牙文藝復興時期畫家、雕塑家與建築家。畫作充滿戲劇性與表現主義色彩，被公認為表現主義與立體主義的先驅。

58 菲德里科·賈西亞·羅卡（Federico Garcia Lorca, 1898-1936）：西班牙詩人、劇作家，成名作為詩集《吉普賽歌謠》（*Romancero gitano*）。西班牙內戰時遭佛朗哥軍殺害。

59 費南度·阿拉巴爾（Fernando Arrabal, 1932-）：西班牙詩人、劇作家、小說家、導演。一九六〇年代與布列東和晚期超現實主義者交好，並與導演荷多洛斯基、小說家托波爾另創「慌亂運動」（Le Panique）。作品包

和改造之名進行破壞，他們處於矛盾搖擺的狀態──既渴望幸福，又堅信現實中不可能有幸福，因為幸福是抽象的精神概念。眾所皆知，真正的、快樂的幸福，只存在於對幸福的**嚮往**中。這種幸福對人們而言不可能不絕對，因為人渴望絕對的幸福。假設人類獲得的幸福，是最廣泛意義上顯現的全然意志自由，那麼，就在同一瞬間，人的個性隨之消滅，變得和巴力西卜[64]一樣孤獨。人與人之間的社會關係，像新生兒的臍帶那樣被切斷了。結果，社會也將毀滅，像物體失去重力後四散飄浮。當然，也有人說社會必然毀滅，一個全新的公義社會將在它的碎片中創立……我不知道，我不是毀滅者。

爭取並據為己有的理想未必能稱為幸福。就如普希金所說：「世上並無幸福，唯有寧靜與意志！」[65]畢竟只消細看大師傑作，深刻體會其中堅定神祕的力量，那麼，作品本身若隱若現的神聖意義就呼之欲出。它們矗立在人類的道路上，像寫著「危險！勿入！」的警示標語。

它們佇立在醞釀歷史劇變之處，猶如懸崖或沼地旁的警告標語。它們判斷、擴張並改變可能有害於社會、才剛萌芽的危險，並預告新舊衝突的發生。它們的命運崇高，同時教人沮喪。

詩人比同時代人更早辨別出危險障礙，所以他們更接近天才，也因此長期不為人們

括《三封寫給獨裁者的信》(Lettres à Franco, Castro et Staline) 等。

60《唐吉訶德》女主角，象徵美好女性。

61 理查·史特勞斯 (Richard Georg Strauss, 1864-1949) 在其交響詩《唐吉訶德》(Don Quixote, 1898) 中，以「悲傷騎士」作為第二首曲子的標題。

62 宗教法庭 (Inquisitio Haereticae Pravitatis)，又稱異端裁判所或異端審判，西元一二三一年由天主教教宗格里高利九世所創，負責偵查、審判和裁決天主教會認為的異端份子。西班牙宗教裁判所成立於一四七八年，隸屬於西班牙王室。

所理解，直至黑格爾赫赫有名的辯證論在歷史的子宮內孕育成熟。當衝突終於發生，震驚、感動的同時代人開始為他造像立碑，感念他洞悉才剛成形、仍充滿活力與希望的新趨勢，而這種趨勢確實已象徵進步的勝利。

藝術家與思想家於是成為時代的理論家和辯護者，是注定發生變動的催化劑。藝術的重要價值與模稜兩可在於，即使面對「小心！危險！」的警告標語，它也不**證明**、解釋或回答問題。這與道德和精神的動盪相關。那些冷漠對待情感論據的人，不會相信自己是罹患輻射病的高危險群……病症漸漸浮現……他卻察覺不到……安詳的臉上掛著愚蠢的微笑，相信地球像煎餅一樣平坦，安放在三頭鯨魚的背上[66]。

在一堆自以為才華洋溢的藝術作品中，大師傑作並非總能一望而知。冒牌貨散布世界各地，如同地雷場上的警告標語，我們只能憑藉運氣避開劫難！這種運氣同時讓我們對危險生疑，導致愚蠢的偽樂觀主義蔓延。在這種樂觀的世界觀充斥的情況下，藝術開始像中世紀的騙子或煉金術師——似乎很危險，因為它令人不安……

我不禁想起，在《安達魯之犬》上映後，布紐爾為了躲避憤怒的資產階級，出門時不得不在長褲後口袋塞把手槍。但這是一開始的事，隨後他故態復萌，再度「大放厥詞」。彼時，小市民才剛習慣視電影為拜文明所賜的娛樂，這部深奧難解的影片中驚

63 《狂想曲》（*Los Caprichos*）：哥雅於一七九七至一七九八年間完成的系列版畫，諷刺當時西班牙社會中教育、婚姻、宗教、濫權、賣淫等社會弊端。

64 巴力西卜（Beelzebub, Baal-Zebub, Baal-Zebul）：又譯「別西卜」，原意為「蒼蠅王」。《新約聖經》稱為「鬼王」，代表七宗罪的貪食。在英國作家彌爾頓（John Milton, 1608-1674）的《失樂園》（*Paradise Lost*, 1667）中，他被描繪為外貌威嚴的智者，是最強大的墮天使之一。

65 引自普希金一八三四年詩作〈時辰已到，我的朋友，時辰

世駭俗的形象與象徵讓他們膽顫心驚。即使如此，布紐爾依舊秉持藝術家風範，不以

宣傳海報語言與觀眾對話，而是選擇具**情感**渲染力的藝術語彙與之交流。托爾斯泰在

一八五八年三月二十一日的日記中所言甚是：「政治排擠藝術，它為了證明自己，非得

堅持非此即彼！」沒錯！藝術形象不可能偏執一方，為了符合真實，必須含攝各種相互

辯證的矛盾現象。

因此，就連藝術理論家也難以精確剖析作品中心思想及詩意本質。畢竟藝術中的思

想僅存在於形象表達之中；而形象猶如某種以意志力**掌握**的現實，由藝術家依據個人喜

好與世界觀加以塑造。

小時候媽媽建議我先讀完《戰爭與和平》，而且往後幾年她經常引用小說的片段，

要我注意托爾斯泰作品中許多細膩之處。於是，《戰爭與和平》對我而言有如一個學派，

是品味與藝術深度的標準——此後，我再也無法閱讀拙劣作品，因為它們令我深感厭惡。

梅列日科夫斯基[67]有一本關於托爾斯泰與杜斯妥也夫斯基的論著[68]，批判了托爾斯泰

某些章節不太成功，因為他讓主角高談哲學，彷彿那才是生命的終極理想……我完全同

意藝術作品的中心思想不宜過於抽象，儘管如此，我仍想特別說明：談及藝術作品中個

性的意義，我認為唯有真誠的表達，才能保證它的真正價值。梅列日科夫斯基的評論有

已到……」（It's time, my friend, its time...）。

66 古斯拉夫人想像地球是放在三頭鯨魚上的平盤。

67 梅列日科夫斯基（Dmitry Merezhkovsky, 1865-1941）。俄國象徵主義詩人、哲學家。

68 在此指的是《列夫·托爾斯泰與杜斯妥也夫斯基》（L. Tolstoy and Dostoevsky）。一九〇〇至一九〇一年連載於俄國現代主義刊物《藝術世界》。

其道理，但不妨礙我喜愛托爾斯泰《戰爭與和平》中「有瑕疵的」片段。天才並非表現於完美的作品裡，而是對自我絕對忠誠，並維持創作熱情。藝術家熱切追求真理，渴望理解世界及自己的特殊意義，作品中令人不解或「失敗」之處，也就無傷大雅了。

甚至可以進一步地說：我不知道哪一位作家真的完美無瑕。因為正是**造就藝術家的**熱情，以及**執著理念**等特點，彰顯了作家的偉大，也映襯他的不完美。然而，是否能把組成完整世界的有機部分稱為瑕疵？正如托瑪斯・曼[69]所言：「唯有冷漠才是自由。**獨特的個性**永遠不可能自由⋯它由自身特質形塑、束縛與禁錮。」[70]⋯⋯

69 托瑪斯・曼（Thomas Mann, 1875-1955）：德國作家。第一次大戰時支持帝國主義，認為戰爭有其必要性，後來遭希特勒迫害，先流亡瑞士，後移居美國，直至一九五二年返回歐洲定居。二十六歲出版第一部小說《布登勃洛克一家》引起極大迴響，一九二九年以此書獲諾貝爾文學獎。重要作品還有《魂斷威尼斯》（*Death in Venice*）、《魔山》（*The Magic Mountain*）、《浮士德博士》（*Doctor Faustus*）。

70 引自《浮士德博士》。

雕刻時光

人類首度在藝術史及文化史中找到直接雕刻時光的方法，還有隨心所欲將時間重現於銀幕，以及重返過去時光的可能性。

Andrei Tarkovsky

斯塔夫羅金：「……在啟示錄中天使發誓，時間將不復存在。」

基里洛夫：「……當全人類都得到幸福，時間將不復存在，因為不再需要時間。這個想法非常正確。」

斯塔夫羅金：「那時間藏到哪裡去了？」

基里洛夫：「沒有藏到哪裡。時間不是物體，而是理念，它將從人類的理性中消失。」

—— 杜斯妥也夫斯基，《群魔》

時間是我們這個「我」存在的條件。個體與其存在條件的關係一旦斷裂，我們的生命環境自然就會毀滅，死亡也隨之降臨。個體時間的死亡也是如此——原本活著的人無法再感知人這種存在物的生活。對身邊的人而言，這便是死亡。

對想體現自我的人來說，時間不可或缺，因為它可以顯現人格。我指的並非來得及做完某事或完成某種行為的線性時間。行為是結果，而我要探討的，是在道德意義上人之所以成為人的原因。

歷史還算不上是時間。演化亦然。這只是先後順序罷了。時間是狀態，是火燄——

人類如蠑螈般的靈魂所居住的地方。

時間與記憶彼此融合——彷彿一枚勳章的兩面。顯然，沒有了時間，記憶也不復存在。然而，記憶這個概念過於複雜，光是列舉它的特徵，也不足以定義它留給我們的所有印象。記憶是精神概念。例如，讓某人講述他的童年印象，我敢說，我們手中掌握的資料，絕對足夠用來勾勒此人最完整的意象。一旦失去記憶，人就成為虛幻存在的囚徒——因為他跌出時間之外，無法理解自己與外在世界的關係，也就是說，他注定瘋狂。

人作為一種道德存在物，記憶裡遍灑不滿的種子。它讓我們變得脆弱敏感，容易感覺痛苦。

藝術研究者與評論家探究文學、音樂或繪畫中時間的呈現，也就是記錄時間的**方法**。舉例來說，研究喬伊斯與普魯斯特的作品時，他們分析追憶手法的美學機制，以及記憶主體如何記錄自身經驗。他們研究時間銘刻於藝術中的客觀形式——而我感興趣的則是時間與生俱來的內在道德特質。

人存在於時間之中，時間使他意識到自己是致力追求真理的道德存在物。這是一種既甜蜜又苦澀的天賦。生命不過是上天撥給人的一段期限，在這段期限內，他可以也必須根據自己理解的目標，形塑屬於自己的精神。這個目標被塞進嚴苛的框架，更突顯我

們對自我和他人的責任感。人的良心依附於時間，因它而存在。

人們說，時間一去不返。指的若是過去無法重來，那麼此言倒是不假。但從實質上來說，過去究竟是什麼？是消失無影嗎？假如對每個人而言，正在消失的過往都包含真實不虛的每個當下，那消失又是什麼意思？在一定的意義上，過去遠比現在真實，或者說，無論如何都比現在來得安定不變。當下一閃而逝，宛若從指尖滑落的細沙，只能在回憶中獲得物質重量。所羅門王的指環刻了「一切終將過去」（我們要原諒《舊約》中他下的那道命令），但我倒想與他唱反調，想從道德意義上強調時間可以復返。對物質世界而言，時間可能消失無蹤影，因為它只是主觀的精神概念。我們度過的時光化身為經驗，沉澱在我們心中。

因果彼此循環，互相制約。它們如確實必然發生的結局般相生相長，如果我們能夠立即洞悉所有關連，就能感覺到它的宿命論色彩。因果關係是從一個狀態轉移至另一個狀態的過程——也是時間存在的形式，是這個概念體現於我們日常生活的方式。然而，產生此種結果的原因，不會像發射過的火箭那樣被拋開。一旦有了某種結果，我們就會追本溯源，探究它的原因——用比較形式的話來說，在良心的協助下，我們讓時間倒轉。在道德意義上，因與果表現是可逆關係——如此一來，人似乎就能回到過去。

談到對日本的印象，記者歐夫欽尼科夫寫道：「一般咸認為，時間本身有助於闡明事物的本質。因此日本人在歲月的痕跡中看到特殊魅力。古木的暗沉色調、石頭上的青苔，甚至被一雙雙手撫摩而破損的畫卷邊緣──都能吸引他們的目光。這種歲月的痕跡稱為『侘寂』，字面上的原意是鐵鏽。侘寂這種自然生成的鏽痕，就是古老的魅力、時間的印記。」

「侘寂這種美的要素，體現藝術與自然的關係。在某種意義上，日本人致力於從美學上掌握時間。」

「說到這裡，很難不聯想到普魯斯特。當他憶起祖母：就算必須替某人準備實用的禮物，例如扶手椅、餐具、手杖，她都會選擇『老』東西，因為只要長時間沒有使用，它們就失去實用性，比起滿足我們日常所需的物件，更適合拿來講述過去的生活。」

「活化巨大的記憶庫」──這句話也屬於普魯斯特。而我不禁想，正是電影能在活化過程中扮演特殊角色。

在一定的意義上，日本人的「侘寂」理想就是電影。也就是說，時間這種全新的材料主導了電影，並成為完整意義上的「繆斯」。

電影圈內存在很多偏見。不是傳統，而是偏見，是固定的思考模式，是圍繞傳統而

誕生也催生傳統的共同看法。然而，唯有擺脫偏見，你在創作上才能有所成就。應該在工作過程中——我指的當然是在常理面前——培養個人的立場與觀點，要像愛護眼睛那樣愛護它。

導演的工作並非始於與編劇討論劇本，也不是與演員合作或與作曲家溝通；從「導演」這位影片製作者透過心靈之眼看到影片意象的那一刻起，他的工作就開始了⋯⋯無論是一系列場景細節，或者只是在銀幕上呈現的手法和情感氛圍。能夠確切知道自己的發想構思，並與攝影團隊協力將它完整呈現的人，才有資格稱為導演。然而，這一切都沒有超越普通工作的框架。這個框架內包含很多東西，沒有它們藝術就無法自我實現，它們也不足以使導演成為實至名歸的藝術家。

一旦構思或影片產生了獨特的意象結構，以及關於現實世界的一套想法，導演才擁有成為藝術家的資格。他將這套想法交給觀眾評判，並像分享珍藏已久的夢想般與觀眾分享。只有具備對事物的個人看法，成為某種程度的哲學家，導演才會成為藝術家，他的電影才會成為藝術。當然，這只是相對意義上的哲學家。

您記得保羅·梵樂希[71]說過的話嗎？「說詩人是哲學家，無異把海景畫家誤認為船長。」

71 保羅·梵樂希（Paul Valéry, 1871-1945）：法國詩人、散文家、評論家，著有《年輕的命運女神》（La Jeune Parque）等。

每種藝術都有其誕生與存在的法則。

說到電影的特殊法則，人們免不了拿它與文學比較。在我看來，必須盡可能深入理解並揭示文學及電影的關係，以便更清楚地區分二者，避免它們再被混淆。文學與電影哪裡相似？是什麼讓它們結合在一起？

最有可能的答案是：無與倫比的自由。藝術家擁有自由，才能一一將現實提供的材料在時間中組織起來。這種定義可能太過空泛，但我認為它完全涵蓋電影與文學的相似之處。其餘就是它們源自文字與影像之根本差異所形成的鮮明區別：文學以語言**描寫**世界，電影沒有語言，只是直接展現自己。

從古至今，關於電影的特點還沒有任何達成共識的完整詮釋。有很多不同的觀點，但它們彼此衝突，更糟的是，甚至彼此混雜，造成模稜兩可的混亂局面。任何電影藝術家都可按自己的方式了解、設定並解決關於電影特點的問題。然而，無論如何都必須有嚴謹的概念，才能有意識地進行創作。因為如果不了解藝術法則，根本不可能創作。

電影的特點為何？電影到底是什麼？它有哪些形式與精神層面（如果可以這麼說的話）的可能性、手法、素材？

我至今都忘不了十九世紀放映的天才電影，也就是電影藝術的開端——《火車進

站》72。因為攝影機、底片和放映機的發明，盧米埃兄弟才能拍出這部名聞遐邇的電影。

在長達半分多鐘的影片中，描繪陽光照耀的車站月台，男男女女來回走動，火車從景深

處漸漸駛向攝影機。隨著火車進站，放映廳內一片騷動：人們跳起來四處逃竄。就在這

一瞬間，電影誕生了。這不只是技術的新舊問題，或者是否已經產生再現世界的新方法。

不是這樣的，是新的美學原則誕生了。

這個原則就是：人類首度在藝術史及文化史中找到直接**雕刻時光**的方法，還有隨心

所欲將時間重現於銀幕，以及重返過去時光的可能性。人類獲得了**真實時間**的模型。時

間一旦被看見並且記錄下來，就能長久（理論上說來甚至是永久）保存於金屬盒之內。

正是在這個意義上，盧米埃兄弟的電影蘊涵美學新原則的核心。此後不久，電影就

沿著庸俗品味及利益至上這條虛假的藝術道路前進。二十年之內，幾乎所有世界文學名

著、大量的劇本和歷史故事都搬上了銀幕。電影被當成一種簡單卻誘人的方式，用以記

錄戲劇場景。從那時起，電影走上錯誤的道路，而我們必須意識到，至今人們仍在消受

這些苦果。問題甚至不在於它運用現有素材，最糟的是拒絕透過藝術化手法運用電影唯

一珍貴的優點——在賽璐璐底片上**雕刻真實**時光。

電影究竟以何形式雕刻時光？我們將其定義為**符合事實**的形式。無論事件、人的行

72《火車進站》(L'Arrivée d'un train en gare de la Ciotat)：法國盧米埃兄弟於一八九五年十二月二十八日在巴黎一間咖啡廳地下室放映的短片之一。當天最早放映的片子是長達五十秒的《火車進站》，它因此成為電影史上第一部放映的電影。這部紀錄片描寫蒸汽火車緩緩駛進希歐達車站，待乘客下車後，火車駛離車站。

動，或者任何真實物體都是事實，而且這個物體可以在靜態與恆定中呈現出來（因為這種靜止不動存在於真實流動的時間裡）。

我們應該在此尋找電影藝術特點的根源。人們會反駁我，說音樂中的時間問題也同樣重要。但它的解決方式完全不同：音樂的生命只持續到它消失的那一刻。而電影的力量正好表現在：時間與始終圍繞我們身邊的現實有著密不可分的關連。

以符合事實的形式呈現雕刻時光——

這就是電影藝術的核心概念。它讓我們思考電影還有多少尚未運用的可能性，以及它無可限量的未來。我從這個概念出發，建立自己的專業假設。

人們為什麼要進電影院？是什麼引領他們走進漆黑的放映廳，花上兩個小時觀賞銀幕上的光影？只是為了找樂子？或者類似某種毒癮？的確，世界各處都有娛樂業的托拉斯與康采恩[73]，他們不只剝削電影，也剝削電視節目和其他表演活動。但問題癥結並不在此，而在於電影最重要的本質是反映人們掌握和認識世界的需求。我認為，人之所以走進電影院，往往因為渴望**時間**——為了失去或錯過的時光，為了未曾擁有過的時光。

人為了生活經驗走進電影院，因為電影有一項其他藝術類別沒有的特點：它可以擴展、豐富並濃縮人的實際經驗，不只豐富，還能夠**延長**，而且明顯延長很多。電影真正的力

73 托拉斯與康采恩：指獨占市場的企業團體或壟斷組織。

量就在於此，而不在於是否眾星雲集，不在於情節，也不在於娛樂性。在真正的電影中，觀眾不僅是觀眾，也是見證者。

電影作者的工作本質究竟為何？姑且將它定義為雕刻時光。就像雕刻家拿起一塊大理石，先在心中勾勒未來作品的線條，再剔除所有多餘的部分，電影工作者拿起一大塊集結眾多生活事實的時間，切除所有不需要的部分，只留下應該成為未來電影元素的東西，也就是應該在電影形象中呈現的部分。在這個排除動作中要實踐的藝術選擇，對所有藝術類別而言都很重要。

人們都說電影是**綜合藝術**，由許多相近的藝術共同參與，例如戲劇、文學、表演、繪畫、音樂等。事實上，這些藝術的「共同參與」嚴重打擊了電影，使它瞬間變成亂七八糟的折衷主義。比較好的狀況是表現和諧的假象，而你無法在其中找到電影真正的靈魂，因為這一刻它正在死去。

我們應該徹底釐清，如果電影是一門藝術，就不能只是簡單結合其他相似的藝術原則，唯有如此，才能回答關於電影綜合哪些藝術特點的問題。電影意象並非產生於混合文學思維與繪畫技藝的過程，那只會造成空洞或矯飾的折衷主義。同樣的，電影中時間運行與構成的法則，也不能用劇場的舞台時間法則取代。

我再次提到這點——以事實呈現的時間！我想像中理想的電影是紀實：不是拍攝方式，而是重新建立生活的方式。

有一回，我偶然在卡帶上錄了一段對話。當時談話者並不知道被錄音。後來我聽完整段錄音，心想：這段對話無論「編」和「演」都很有天分。人物的行為邏輯、感受、活力，讓人很有感覺！聲音表情豐富，停頓之處完美無瑕！……就連史坦尼斯拉夫斯基[74]也無法如此精彩處理停頓：和這段對話相較，風格鮮明的海明威都顯得做作幼稚……

我心目中理想的電影工作如下：作者帶著幾百萬米的底片，以影像持續記錄一個人從出生到死亡，每分每秒、每天每年所有點點滴滴，再剪接成二千五百米，也就是一部半小時的放映時間。（想想多麼有趣，這幾百萬米底片有好幾位導演經手，用各自的方式處理影片，最後得出的風格有多麼不同！）

儘管在現實中不可能擁有幾百萬米的底片，但「理想的」工作條件並非不能實現，而這正是需要努力的方向。這是什麼意思？關鍵在於選擇並串連幾個事實，確實明白、看見並聽到**它們**之間的關係，以及串連它們的是什麼。這就是電影。否則我們一不小心就會走回戲劇的道路，依照既有的人物性格建構情節。與此同時，根本沒必要針對特定主角窮追不捨。在銀幕上，人的行為邏輯可以轉化為完全不同的（或感覺上不相干的）

74 史坦尼斯拉夫斯基（Constantin Stanislavsky, 1863-1938）：蘇聯演員、導演、製片人，創立莫斯科藝術劇院（Moscow Art Theatre），發展出系統化的表演理論，後稱為「史坦尼斯拉夫斯基表演法」。

事實和現象邏輯，您所選擇的人可能從銀幕上消失，取而代之的是主導作者面對事實時必不可少的東西。例如，可以拍攝一部電影，裡頭沒有貫穿全場的人物，一切取決於人看待生活的角度。

電影藝術能能運用遍存於時間的事實，也能挑選生活中的任何事物。文學中偶然屬於個人的可能性或特殊狀況（例如，海明威短篇小說集《我們的時代》[75] 中「紀實性的」開場白），對電影而言可能是它的基本藝術法則。無論什麼都可以！但這個「什麼都可以」對劇本或長篇小說而言可能很偶然，對電影來說卻很自然。

拿人與環境對比，對比他身旁或遠方不可勝數的人群，將人和世界做對比──這就是電影的意義。

「詩意電影」[76] 這個專有名詞已是陳腔濫調。它意味著電影通過意象大膽脫離生活賦予的具體現實，並且確認自己的結構完整性。說真的，這裡潛藏特別的危險，也就是電影遠離自我的危險。「詩意電影」通常會產生象徵、寓意之類的修辭方法，而它們恰巧和電影與生俱來的意象毫無共通之處。

在此有必要做更詳盡的說明。假如電影中的時間以事實形式表現，那麼事實就是對時間做簡單直接的觀察。電影中主要的形構基礎、貫穿時間整體的最小單位，就是**觀察**。

75 《我們的時代》(In Our Time)：收錄海明威創作初期的短篇小說。他在每一篇故事前加上一首散文詩作為過場的鋪陳，這些散文詩各自獨立，卻又彼此相關，連貫各篇故事的情緒，也是這本小說集的結構。

76 詩意電影（Poetic Cinema）：從一九二〇年代的實驗電影分支出來的電影脈絡。以雷內·克萊爾（René Clair 1896-1981）、尚·維果（Jean Vigo, 1905-1934）、尚·雷諾瓦（Jean Renoir, 1894-1979）等人為先驅，試圖將各種視覺、聽覺效果放進電影，讓風格化的影像加深導演希望呈現的詩意感受。克萊爾

我們都知道「俳句」[77] 這種古老的日本傳統詩歌。愛森斯坦曾經引用幾個例子：

絕塵一古剎。

冷冷秋月高高掛。

荒野狼悲嚎。

彩蝶已入睡。

彩蝶翩翩漫飛舞。

田野真闊靜。

愛森斯坦在這兩首三行詩中，看到三個單獨元素結合後產生新的特質。

然而，這種特質並非電影所獨有——它早就存在於俳句中！俳句中吸引我的是純粹、精確與融合對生活的觀察。而且形態純粹。

滿月輕拂過

執導的《自由屬於我們》(À Nous la Liberté)、尚·維果的《操行零分》(Zero de Conduite)、尚·雷諾瓦的《大幻影》(La Grande Illusion)都是詩意電影的代表。

77 俳句：日本傳統詩歌，由五、七、五共十七音組成的三行短詩。

柔荑纖纖輕觸碰

波間的釣竿。

或者：

倒掛一露珠。

黑刺李上的尖刺

露水輕滑落

這是純粹的觀察。其精確度足以令遲鈍者感受到詩歌的力量，感受到——請原諒我庸俗的說法——作者捕捉到的**生活**意象。

儘管我謹慎看待與其他藝術相關的類似狀況，仍覺得這類詩歌最接近電影的真諦。

只是不能忘記文學與詩歌和電影不同，它是語言藝術。

在對生活的直接觀察中，電影誕生了——依我所見，這正是電影之詩真正的道路，

因為就電影意象的本質而言，它就是對時間之流中各種現象的觀察。

也有偏離直接觀察原則的電影，那就是愛森斯坦的《恐怖的伊凡》[78]。整部片子不只像一個象形字，而且是由各種大大小小的象形文字構成，沒有一個細節不滲透作者的看法。（我聽說愛森斯坦本人在一次演講中，甚至**嘲弄**這種象形文字與暗喻：伊凡的盔甲上繪有太陽，庫爾布斯基[79]的盔甲上則畫著月亮，暗示庫爾布斯基「怪異地反射別人的光輝……」）

無論角色設定、形象結構或氛圍營造，《恐怖伊凡》都酷似戲劇（音樂劇），在我看來甚至稱不上是電影作品，而是「**午間劇**」[80]——愛森斯坦對同事的某部電影曾如此評論。他一九二○年代的電影（特別是《波坦金戰艦》）完全不是這樣，至少它們在視覺上屬於自然主義。

因此，電影意象基本上就是對生活事實的觀察，這些事實符合生活本身的形式，有自己的時間法則。觀察必須有所取捨：畢竟我們只能在底片上留下足以形構意象的東西。在此情況下，不能讓電影意象與時間本質切割，也不能消除其中的時間。意象不只存在於時間，時間也存在於意象中，唯有符合這種必要條件，才會構成真正的電影意象。

任何「無生命的」物體——無論桌子、椅子或杯子——一旦放上銀幕，就算看起來時間並不存在，也不可能將其**排除**於時間之外。

78 《恐怖的伊凡》(Ivan the Terrible)：史達林認為有必要將俄羅斯第一位沙皇「恐怖伊凡」的相關歷史搬上大銀幕，於是提議由愛森斯坦執導。該片於第二次世界大戰期間開拍，共分兩集。第一集在一九四五年上映，第二集在一九五八年上映。這也是愛森斯坦執導的最後一部電影。

79 庫爾布斯基 (Andrey Kurbsky, 1528-1583)：十六世紀俄羅斯軍官、政治家、伊凡四世的大臣，於一五六四年叛逃至立陶宛大公國。

80 午間劇 (Daytime opera)：即肥皂劇 (Soap opera)。一九二○年代

一旦悖離這個規則，就可能將所有相近藝術的特徵帶進電影，藉此拍出動人的作品。

但從電影形式的層面看來，它們與電影的自然規律、本質及可能性背道而馳。

沒有一門藝術能在力度、準確度和嚴謹度與電影並駕齊驅，或像電影那樣傳達在時間中改變的事實和表現手法。因此，現今「詩意電影」的趨勢特別令人惱怒，它導致電影脫離事實，脫離時間的寫實主義，變得虛情假意、矯揉造作。

當代電影有幾種基本的發展趨勢，紀實性一枝獨秀絕非偶然。它非常重要，蘊涵許多潛能，眾人於是紛紛起而效尤，有時直接仿製，有時則是滑稽模仿。然而，真正的事實或紀實，並非手持攝影機搖晃（您是否注意到攝影師來不及對焦），或以其他類似方式拍攝。問題核心不在於該**如何拍攝**，以傳達事實發展之具體且獨一無二的形式。常見的情況是：看似不經意拍下的鏡頭，其虛假或做作的程度，卻未必比偽詩意電影細心建構、具備象徵意義卻貧瘠的鏡頭遜色：二者都缺乏拍攝對象具體的生活與情感內容。

所謂藝術假定性的問題也值得仔細研究。因為對藝術而言，有些假定性是真的，有些則是假的，它們不是假定性，更像是偏見。

問題一方面在於，假定性是這門藝術的特點，就好像畫家素來與顏料及畫布上的色彩有關係。

美國廣播節目經常播放洗滌產品廣告，因午間聽眾多為主婦，午間播放的廣告，多為洗滌產品廣告，成為電視台中「播放肥皂等洗滌產品廣告的情節劇」。後來形成「肥皂劇」詞彙，成為電視台中「播放肥皂等洗滌產品廣告的情節劇」。

這類戲劇多以三角戀情、多角關係、私生子、家族鬥爭、婆媳問題相關，由於多在午間播放，也稱「午間劇」，也就是「連續劇」的前身。

另一方面則在於，假定性是虛構的，產生於某種暫時的事物中。例如膚淺地理解電影本質，表現手法上的時間限制，或者只是從習慣或刻板印象衍生，甚至抽象地理解藝術。請比較鏡頭與畫布上看來明白易懂的假定性。偏見就是這麼產生的。

電影假定性重要的規則之一，是銀幕行動應依序發展，儘管也有同時與回溯等重要概念。為了傳達兩個或若干同時與並列發生的事件，無可避免地要讓它們依先後順序排列，再以蒙太奇手法串連。除此之外別無他法。多甫任科的電影《大地》中，突擊部隊舉槍瞄準主角，為了表現射擊，導演讓主角突然倒下的鏡頭與其他鏡頭——田野某處幾匹受驚的馬匹揚起頭——平行重疊，接著再把鏡頭移回槍殺現場。對觀眾而言，幾匹昂首的馬兒間接傳達了槍響。當電影有聲之後，這類蒙太奇手法的需求也消失了。我們不能以多甫任科獨特的畫面為目前電影輒運用的「平行」蒙太奇手法辯護。有人掉進水裡，下一個鏡頭卻是「瑪莎在看」。這些鏡頭往往多餘，看上去就像複刻無聲電影。於是，這類無用的假定性就淪為偏見和陳腔濫調。

彼時，電影技術的發展產生（或再生）將一個寬銀幕分成兩塊或幾塊畫面的誘惑，方便同時放映兩個或多個平行發生的事件。這是一條歧途，是臆度出來的偽假定性，並非電影所固有，因此不會有任何成果。

讓我們試著想像像銀幕上同時出現幾個——姑且假設有六個——電影場面！電影鏡頭的移動有其特點，與音樂聲響截然不同，而且「多銀幕」電影不應拿來與和弦、和聲或複調音樂比較，應該與幾個同時演奏不同樂曲的交響樂團比較才對。除了雜亂無章，我們感受不到任何東西，因為感知規律已遭破壞。多銀幕電影的作者勢必得面對的難題是：如何將同步性轉為連續性，也就是說，要為每種狀況創造一套巧妙的假定體系。這和用右手碰觸右邊的鼻孔，卻還要繞過左耳的道理一樣。確實掌握電影連續畫面單純而規律的假定性，並直接以這種假定性為基礎，難道不會更好嗎？人壓根不可能同時觀賞幾種演出，因為它超出身心能負擔的範圍。

應該明辨自然的假定性和虛偽的假定性。自然的假定性奠定該藝術類別的特點，界定真實生活與受限於形式的藝術之差別；虛偽的假定性是臆造出來的，而且毫無原則，不是對陳腔濫調俯首稱臣，就是變成不負責任的幻想，或者挪用相近藝術的特徵。

可以說，電影最重要的假定性之一，在於電影意象只能靠著可見與可聽的自然形式體現出來。畫面應該自然。談到自然，我指的絕非文學中流行的自然主義（也就是圍繞左拉身邊的那幫人），而是強調感官可以接受的電影意象。

也會有人問我，那該如何處理作者的幻想、人內在的世界想像？如何再現人所見到

的「內在自我」──五花八門的夢境或白日夢？

只有在一種條件下才辦得到：銀幕上的「夢境」應當出自生活本身確實可見的自然形式。有時會這麼處理：透過高速攝影或淡化效果，或者運用老掉牙的電影遮片，或者帶入音樂效果──訓練有素的觀眾會立即產生反應：啊哈，他在回憶！她在做夢！然而這種神祕朦朧的鋪敘方式，並不會讓我們真正獲得夢境或回憶的電影印象。電影不該挪用劇場效果。那它該怎麼做？首先必須知道這是什麼夢，還是誰做的夢。必須確實知道這個夢境的真正內涵：了解夜間仍活躍於意識層的所有現實元素（或者人在想像某種畫面時所利用的元素）。不含糊其詞，不要任何花招，而是準確地在銀幕上傳達一切。

又會有人問我：要如何處理朦朧不真的夢境？我的回答是：對電影而言，夢的「朦朧」與「難以言狀」不表示缺少清晰圖像：這是夢的邏輯所產生的特殊印象，是真實元素間互相組合又彼此衝撞所造成的結果。必須準確無誤地看見並展示它們。電影的本質要求它不應掩蓋事實，而要彰顯事實。（順帶一提，最有趣也最奇怪的夢，是您連小細節都記得一清二楚的夢。）

我還想一再提醒的是，電影中任何結構的必要條件和最終準則，往往在於生活的真實性和具體的事實。它之所以無法複刻，不是因為作者找到某種特殊架構，將它與自己

思想的神祕轉折連結，並賦予某種「本人的」意義。由此產生的象徵容易被大量使用，並成為一種刻板模式。

電影的純淨和它與它與生俱來的力量，並非表現在形象的象徵多麼鮮明（就算它大膽至極），而在於這些形象所表達的事件多麼具體、獨一無二。

布紐爾的電影《娜塞琳》[81]有個場景發生在瘟疫肆虐的鄉間，這是一片草木不生的亂石旱地，處處石屋林立。導演如何傳達荒蕪蕭瑟的印象？我們看見塵土飛揚的道路通往鏡頭深處，鏡頭中央的兩排房舍延伸至遠方。街道往山裡延伸，因此見不到天空。街道右半邊被陰影遮蓋，左半邊則灑滿陽光。路上空無一人。沿著路中央——從鏡頭深處——一個孩童直接走向攝影機，身後拖著一條白亮的床單。攝影師緩緩移動鏡頭。在切入下一個鏡頭的瞬間，整個畫面突然為陽光下閃耀的白布所覆蓋。它從何而來？也許是原本晾在繩索上的床單？此時您強烈感受到的「瘟疫氣息」，是用類似醫學那種令人不可置信的方法捕捉到的。

還有黑澤明電影《七武士》的一個鏡頭。中世紀的日本鄉村。一群騎馬的人與幾個徒步的武士激戰。天降大雨，到處泥濘。武士穿著日本傳統服飾，撩起下襬，露出一截沾滿污泥的腿。當其中一名武士倒地死去——我們看到雨水沖刷泥濘，他的腿潔白宛如

81《娜塞琳》(Nazarín)，布紐爾一九五九年作品，曾獲得當年度坎城影展國際大獎。

大理石。人死了⋯⋯這是意象，同時也是事實。

或許，一切的發生純屬偶然——演員奔跑，然後跌倒，雨水沖刷污泥，我們卻把這視為導演的頓悟？

看完這些例證，再來談談場面調度。眾所周知，電影中的場面調度，指的是鏡頭平面上被拍攝對象的位置與移動形式。場面調度的作用為何？人們十之八九會這麼回答：為了傳達事件的意義。僅此而已。然而，絕不能把場面調度的作用侷限於此，否則就走向通往抽象概念的單行道。德·桑蒂斯[82]在《安娜·賈科奧找不到丈夫》的最後一場戲，安排男女主角站在圍牆的鐵欄杆兩側。或許，這種手法從前有人用過，但重點不在於此。

鐵欄杆意義極為鮮明：這對戀人受到阻撓，他們的幸福不再，一切都結束了。結果是，因為被強加了庸俗粗暴的形式，獨一無二的具體事件反而變得索然無味。觀眾直接衝撞導演想法的極限。更糟的是，很多觀眾喜歡這種衝撞，並因此感到平靜：事件「令人傷感」，而且意義鮮明，根本不需集中腦力，也不需細看正在發生的事件。如果提供觀眾這類食品，他們將習以為常。要知道，這類欄杆、圍牆、籬笆在很多電影中重複出現，而且在每部電影中的意義都相同。

到底什麼是場面調度？還是來看看優秀的文學作品吧。我想再度引用前文提及的杜

82 德·桑蒂斯（Giuseppe De Santis, 1917-1997）：義大利導演與編劇，新寫實主義奠基者之一。下文提到的《安娜·賈科奧找不到丈夫》（Un marito per Anna Zaccheo, 1953）是德·桑蒂斯身兼編導的作品。

斯妥也夫斯基小說《白痴》最後的場景，當梅希金公爵與羅戈任走進房間，死去的娜斯塔西亞·菲利波夫娜就躺在簾子後方，如同羅戈任所說，屍體已經開始腐臭。他們面對面，促膝坐在寬闊房間中央的椅子上。請想像這個場景，您一定會覺得恐怖。這裡的場面調度誕生於人物當下的心理狀態，精彩地傳達他們的複雜關係。

導演在設計場面調度時，應當根據主角的心理狀態，以全部的情緒內在動力，讓一切回歸到彷彿真的透過對行動的觀察而得到的唯一真理，以及它鮮明的**獨特性**。唯有如此，場面調度才有純粹真理的具體性與多義性。

也會有人說：我們如何調動演員位置，有什麼差別嗎？他們站在牆邊聊天，我們用特寫鏡頭拍他之後再拍她，然後他們分道揚鑣。最重要的地方反而被忽略了。而且問題不只出在導演身上，往往也出在編劇身上。

假如沒有意識到劇本是為電影而創作（在這個意義上，劇本頂多只能算「半成品」），根本拍不出好電影。有可能拍出全新的東西，甚至拍出佳片，但編劇會對導演不滿。編劇對導演「毀了有趣構想」的指控，並非總是有理。要知道，構想往往文學性十足──而且只有在這個意義上是有趣的──導演必須轉化或打破它，才能拍成電影。劇本中純文學的那一面（除了單純的對白）頂多有利於導演表達某個片段、場景，

乃至全片的內在情感。（例如，我看到某劇本中有這麼一段話：「房間裡散發灰塵、枯乾花朵與乾涸墨水的氣味。」我很喜歡這句話，立即想像房間的外觀與「靈魂」，等到美術設計把畫好的草圖給我看，我能立即指出哪裡畫的「對」，而哪裡「不對」。然而，這種場景說明，仍不足以支撐電影最重要的形象：它們只有助於氛圍營造。）無論如何，依我所見，真正優秀的劇本不會提供讀者完整的情感作用，而是考量它會變成電影，唯有等到那時，作品才具備完整的形式。

然而編劇還有重要任務，而且需要真正的寫作天分才能完成。我所說的任務是心理描寫。在這一點，文學對電影產生了真正有益且必要的影響，而不是限制或扭曲它的特點。現在電影中的心理描寫往往流於表面。我指的是了解並揭開心靈的深層真相，人們卻忽略了這一點。要知道，這才是讓人在艱困時刻持續向前或從五樓一躍而下的關鍵。

電影要求導演與編劇博學多聞，在這個意義上，電影作者不僅是深諳心理的編劇，也是精神病專家。因為電影之所以能夠成形，極大程度取決於具體情況中具體的角色性格。編劇憑著自己對人物內心狀態的全面理解，可以也應該影響導演，能夠或應該給予導演很多東西，直到完成一個又一個的場面調度。他可以在寫完「主角站在牆邊」這句後，接著只寫對白。但主角說的話又能證明什麼？與站在牆邊有何關連？電影場景的意

義不應聚焦於人物的話語。「話語，話語，話語」——在真實生活中，這往往是沒有意義的廢言，只有在少數瞬間看到完全吻合的話語與地點、話語與事件、話語與意義。通常人的話語、內心狀態與身體行動在不同層面開展。它們互相作用，容易彼此重疊，也常互相矛盾，甚至在激烈衝突時彼此揭露。唯有全面了解各個層面同時創造什麼，以及為什麼要創造，才能了解我所說的那種事實的獨特性、真理以及力量。就以場面調度為例，當它與話語以不同角度產生正確的關係互動，才會產生**觀察形象**，也就是全然具體的形象。這就是為什麼編劇應該是真正的作家。

無論劇本多麼深刻，寫作目標多麼明確，一旦導演拿到劇本開始研究，總免不了改動它。它絕無可能如鏡子般一字不漏地反映於銀幕，總是會產生某種變形，因此編劇與導演合作時往往爭執與衝突不斷。在編劇與導演合作的過程中，唯有最初的構想遭到破壞或摧毀，並從廢墟中誕生新概念和新的有機體後，才可能拍出貨真價實的電影。

一般說來，導演工作愈難與編劇工作區隔開來。在當代電影藝術中，導演愈來愈要求作者權，編劇也愈來愈需要具備導演思維，兩種趨勢都很自然。因此，電影愈來愈要求作者權，編劇也愈來愈需要具備導演思維，兩種趨勢都很自然。因此，電影作者最好不要破壞或加工構思，而是讓它有機發展。亦即：電影導演可以寫劇本，或者正好相反，編劇也可以開始導戲。

值得特別一提的是，作者的工作始於構思意義，始於表達某件重要事情的必要性。

這點非常明確，也別無他擇。當然，也會有這樣一種狀況：作者在執行純粹的形式任務時找到新的視角，並發現某個重要問題（這種狀況在其他藝術中並不罕見），然而，無論多麼出人意表，這個思想形式早就有意識或無意識地「住進」他的內心、主題與理念，為他一生所奉持。

顯然，最困難的是創造個人獨特的概念，不懼怕它折磨人的框架，並且遵循它。最簡單的辦法是走因循陳規的折衷路線，這在電影圈還真不少見。這麼做導演比較輕鬆，觀眾也容易看懂，但有一個最可怕的危險——迷失方向。

我認為，最鮮明的天才體現在藝術家對其個人概念、理念、原則的執著，絕不會失去對概念及真理的掌控：即使為了個人享受而拍攝。

電影界的天才不多。布列松[83]、溝口健二、多甫任科、帕拉贊諾夫[84]、布紐爾……你絕不會把他們搞混。這類藝術家沿著筆直的道路前行，即使耗費多時，有很多缺陷甚或憑空捏造的東西，都是為了一個明確的目標與觀念。

世界影壇中，不乏有人為了貼近生活與事實真理和理念而嘗試建立新概念，於是出現了卡薩維蒂[85]的《影子》、雪莉·克拉克[86]的《藥頭》、尚·胡許[87]的《夏日紀事》等電影。

83 布列松（Robert Bresson, 1901-1999）：法國電影導演，第一部作品《鄉村牧師日記》（Journal d'un curé de champagne / Dairy of Country Priest）即獲得威尼斯影展國際影片獎。他提出角色模型（model）概念作為形象塑造的依據，深深影響歐美日許多年輕導演。

84 帕拉贊諾夫（Sergei Parajanov, 1924-1990）：蘇聯時期亞美尼亞導演，其特色為讓演員不自然地做奇怪的動作，讓影片滲透特殊藝術性與詩意感。代表作為《石榴的顏色》（The Color of Pomegranates）、《吟遊詩人》（Ashik Kerib）等。

85 約翰·卡薩維蒂（John Nichilas Cassavetes, 1929-1989）：美國導演、演

我認為，拋開其餘一切不提，這幾部優秀電影仍不夠有原則，在追求完整、單純的真實方面仍不夠徹底。

在蘇聯，卡拉托佐夫[88]與烏魯謝夫斯基的《一封未寄出的信》曾引起廣泛討論。有人批判它太刻板，人物性格不完整，三角戀情非常平庸，情節架構也不完美。但就我看來，這部電影的缺點不在於此，而在於作者——整體電影藝術決策者及角色性格設定者——沒有走上他找到並確立的道路。可以說，他應該緊盯著攝影機，拍下人們在原始森林中的真實命運，而非動輒把注意力轉移到劇本情節上。作者時而反抗既定情節，時而完全服從。他不是沒有塑造人物性格，但這些人物往往不是崩壞，就是支離破碎。作者拘泥於保留傳統情節，無法感受創作自由，導致無法創造新穎的人物形象。因此，這部電影的敗筆就在作者不忠於自己的原則。

藝術家應當保持平靜。他無權流露自己的憂惱或喜好，或將它們強加給觀眾。任何心情波動都必須轉換為泰然自若、心如止水。唯有如此，藝術家才能講述令他激動的事物。

我不由得想起《安德烈·盧布列夫》的拍攝過程。

故事發生於十五世紀，想像「當時的模樣」極為困難，只得依賴各種資源：建築、

員與製作人，被視為美國獨立電影的先驅。代表作有《影子》（Shadows）、《女煞葛洛莉》（Glo-ria）等。

86 雪莉·克拉克（Shir-ley Clarke, 1919-1997）：美國獨立電影導演，代表作有《冷酷的世界》（The Cool World）、《藥頭》（Connection）、《傑森的畫像》（The Portrait of Jason）等。

87 尚·胡許（Jean Rouch, 1917-2004）：法國電影導演。原為人類學家，以攝影機記錄非洲旅行、拍攝《割禮》（The Circumcision）、《求雨先生》（Rainmakers）等短片。一九五八年首度嘗試將碼頭工人的日常生活搬上大螢幕，聘請真正的碼頭

文獻和聖像畫。

假使我們重建當時的繪畫傳統與繪畫世界，會變成風格摹仿或虛擬的古俄羅斯現實，在比較好的情況下，這麼做會讓人想起那個時代的細密畫與聖像畫。然而對電影而言，這是一條錯誤的道路。我不明白，怎麼能以某幅畫作來安排場面調度。然而這意謂創造一幅動態畫，然後自滿於膚淺的誇讚⋯⋯哇，時代感好強！哇，真是文人雅士！但這也算是有目的地毀滅電影⋯⋯

因此我們工作的目標之一，在於為當代觀眾重建十五世紀的真實世界。也就是說，無論人物的服裝、對白、生活或建築，都不能讓觀眾產生欣賞「紀念碑」或富異國情調的博物館的感受。為了達到直接觀察式的真實，或者描寫風土人情式的真實，必須擺脫考古學與人類學的真實。虛構在所難免，但這種虛構與再現繪畫的虛構迴然不同。

倘若突然出現一位來自十五世紀的觀眾，他會覺得自己看到的場景非常奇怪，但不會比我們自己和我們的現實更奇怪。我們活在二十世紀，不能直接使用六百年前的材料拍電影。但我深信，如果我們堅持選定的道路，日以繼夜地工作，即使條件複雜困難，依然可以達成目標。但拿起隱藏式攝影機往莫斯科街頭一放，其實要簡單很多⋯⋯

無論我們如何深入研究各種文獻，都無法重現書面上所描述的十五世紀。我們對它

工人即興演出，成為「真實電影」（Cinéma vérité）的創始人。《夏日紀事》（Chronicle of a Summer, 1961）為其代表作之一。

88 卡拉托佐夫（Mikhail Kalatozov, 1903-1973）：蘇聯時期喬治亞導演，代表作有《雁南飛》（The Cranes are Flying）、與善用長鏡頭的攝影師烏魯謝夫斯基（Sergei Urusevsky, 1908-1974）合作《一封未寄出的信》（Letter Never Sent）、《我是古巴》（I am Cuba）、《紅帳篷》（The Red Tent）等。

的感受，迥異於那個時代的人，對盧布列夫《三位一體》的感受亦是如此。然而，《三位一體》的人連結起來。

《三位一體》可以視為單純的聖像畫，也可以看成反映某個時代繪畫風格的博物館重要館藏。還有一種看待這幅聖像畫、這個紀念碑的面向：《三位一體》的精神內涵對二十世紀下半葉的我們而言，同樣鮮活易懂。這就是我們理解《三位一體》那個時代的途徑。

如此一來，我們必須加入一些鏡頭，打破原本的異國情調與重建博物館的感受。

劇本中有一個場景：農夫給自己做了一對翅膀，爬到教堂頂端向下一躍，結果粉身碎骨。我們考量他的心理特質後「重建」這個場景。顯然，就是有人一輩子都在夢想飛上青天。事實上是怎麼發生的？他急忙奔跑，人們跟在後面追趕……然後他就跳下去了。

此人第一次飛行時，看見或感受到了什麼？什麼都來不及看到就摔死了。他只能感覺到自己的墜落，以及意想不到的恐怖。這裡無關狂熱的飛行夢或飛行的象徵意義，因為此處的意思非常直接，是我們習以為常的聯想。銀幕上應該呈現一個滿身泥垢的純樸農人，然後是他的墜落，跌至地面，死亡。這是具體的事件、人類的災難，人們圍在旁邊觀看，就像我們現在目睹有人莫名其妙撲向汽車，當場遭撞死後躺在柏油路上的景象。

我們耗費很多時間尋找打破場景象徵意義的可能性，最後得到的想法是：問題就出在這對翅膀上。為了打破「伊卡洛斯」情結，我們想出了氣球的主意。這是用獸皮、繩索與破布製成的粗糙氣球。在我們看來，它打破了這個場景虛假的激情，使事件變得獨一無二。

電影應該先描寫事件，而不是自己的態度。對事件的態度與結論，應由完整的畫面決定。這就好像馬賽克：每一小塊都有固定的顏色，不是淺藍，就是白色或紅色——每一塊都不相同。等您看到完整的圖像，就會理解作者的意圖為何。

……我熱愛電影。我還有很多不知道的東西：例如，我的作品是否符合自己堅持的概念及所提出的工作系統。周圍有太多誘惑——與藝術意旨不相干的陳規或不同藝術觀念的誘惑。畢竟，整體說來，把畫面拍得美麗動人、博得掌聲其實非常容易……然而，一旦走上這條路，你就死定了。

應該藉由電影表現最複雜的現代問題——要和幾世紀以來文學、音樂、繪畫探討的問題水準相當。只是需要尋找，而且每一次都需要重新尋找那條電影藝術該走的路。我堅信，對任何一位電影工作者而言，如果不能正確理解這門藝術的內在特點，不能在內心找到打開這個特點的鑰匙，終將一事無成。以上就是我個人對電影藝術的看法。

使命與命運

想當導演的人，是拿自己的一生在冒險——
而且只有他能為這種冒險負責。

Andrei Tarkovsky

電影和任何藝術形式一樣，反映特殊詩意內涵與使命，以及自己的命運——電影藝術的誕生，是為了表達生命和宇宙的特殊部分，這件事至今還沒有被理解，也無法以其他藝術體裁表達。

任何藝術皆因應人的精神需求而產生，並在各個時代提出深刻問題。帕維爾・弗洛連斯基神父[89]在《聖像壁》一書中，針對反透視法提出有趣的論點。他認為，古俄羅斯繪畫運用反透視法，並非因為聖像畫家不了解文藝復興時期義大利阿伯提[90]的視覺原理。弗洛連斯基認為，藝術家觀察大自然時不可能對透視法視若無睹。他的想法並非毫無根據。說真的，古俄羅斯聖像畫家或許是因為沒有需要，才輕忽這種方法。因此，有別於義大利文藝復興時期的透視法，古俄羅斯繪畫的反透視法表現當時對精神議題的特殊需求，面對這些問題時，自然與十五世紀義大利早期文藝復興畫家不同。（順帶一提，也有人說安德列・盧布列夫曾造訪威尼斯，不可能不知道義大利畫家正致力研究透視法。）

若四捨五入計算電影的誕生的話，它算得上是二十世紀的同齡人。這並非偶然，而是意味著：大約一百年前有重要的因素促使新繆斯的誕生。

在電影之前，沒有任何一門重要的藝術因為科技發明而誕生。這項因應人類生活迫切需要的發明，成為科技世紀的重要工具，使人類得以進一步掌握現實。至於其他藝術類別，

89 帕維爾・弗洛連斯基（Pavel Florensky, 1882-1937）：俄國東正教神職人員、宗教哲學家、詩人。因為博學多才，有「俄羅斯達文西」之稱。宗教哲學論著《聖像壁》（Iconostasis）一書寫於一九二二年。

90 萊昂・巴斯蒂亞・阿伯提（Leon Battista Alberti, 1404-1472）：義大利文藝復興時期建築師、作家、哲學家，其著作《論建築》是歐洲第一部完整的建築理論書，主張依據數學原理來尋找建築的黃金比例，為建築帶來新視野。

都只是片面掌握我們的精神架構和影響範圍，應該追溯至很久以前。假使電影誕生於世紀之交，那麼就能從我們的記憶中尋找人類的精神需求。它在哪些層面影響了我們？它誕生的時間是否真的合理？

在演化這條道路上，按照歐本海默[91]的說法，人們在與自然災害對抗的過程中獲得了**免疫力**。這讓我們能釋放最大的能量從事勞動及創作，並且（唉！）減少對自然環境的依賴。這個過程免不了涉及「人的社會性」。在二十世紀，人在社會活動中忙碌的程度無限上綱：無論工業、科學、經濟或其他生活領域，往往需要人們付出努力與心力──也就是說，必須付出時間。

即將進入二十世紀時，社會團體紛紛出現，其成員有時須將三分之一以上的時間奉獻給社會。專業化在這種環境中開始發展，專業人士的時間愈來愈受制於事務，生活與命運開始與職業互相依存。人常常按照經驗來制定行程，生活於是益發封閉。此處所說是廣義的**經驗**，亦即人們彼此交流或直接獲得的生活印象。然而，所謂狹義的專業經驗卻大幅增加，到最後，這些個別團體幾乎停止了交流。

資訊也面臨衰退的危機，因為它千篇一律、毫無新意，產生於同一種封閉的專業體

91 歐本海默（Julius Robert Oppenheimer, 1904-1967）：美國物理學家，二戰期間參與研製原子彈的「曼哈頓計畫」，被稱為「原子彈之父」。

系。經驗交流的機會愈來愈少，人與人之間不再頻繁聯繫。一言以蔽之，個人面臨精神無法完善的危險，並深受工業化的制約。人的命運走向同一化，個性特質變得無關緊要。

因此，當人依附自己的社會命運，個體標準化就成為真正的威脅——就在此時，電影**誕生了**。

電影迅速征服了群眾，成為國家經濟重要來源之一。數以百萬的觀眾坐滿電影院，屏氣凝神感受燈光暗下、銀幕突然出現畫面的魔幻時刻。這該如何解釋？

觀眾買票看電影，彷彿想努力填滿個人經驗的空白，或者拚命追尋「失落的時光」，也就是試圖填補精神經驗的空虛，這種空虛則是他當下存在的狀態所造成，是繁忙的工作、狹隘的社交、枯燥片面的現代教育等因素導致的後果。

當然可以說，個人精神經驗的匱乏也可透過其他藝術形式或文學來彌補。提到追尋「失落的時光」，當然會立刻想起普魯斯特和他帙卷繁浩的《追憶似水年華》。然而，任何具備優良傳統的藝術形式都無法像電影那樣擁有廣大觀眾。這對電影而言是一種不幸，但對其他藝術類型而言則是一種幸運。或許是電影敘說故事的節奏和方法，以及作者企圖分享給觀眾的濃縮經驗，比較符合節奏緊湊的現代生活？也許可以更精確地說：電影之所以快速征服觀眾，依靠的是自身的動態？然而每個人也心知肚明，觀眾人數龐

大未必是好事。

畢竟動態與娛樂性能打動的，正好是那些因循懶散的觀眾。

當代觀眾對上映電影的反應，基本上與一九二○至一九三○年代觀眾的反應大相逕庭。例如，成千上萬的俄國人觀賞《夏伯陽》[92]時，他們對電影畫面的反應——更精確地說，受畫面激勵的狀況——表示他們完全認同它的品質：觀眾彷彿獲得一件真正的藝術作品，但真正吸引人的原因，在於這是他不熟悉的全新體裁。

現在情形變複雜了，觀眾喜愛商業片的程度，更勝於柏格曼的《假面》[93]或布列松的《錢》[94]。面對這種狀況，專業人士往往只是雙手一攤，過早地預言這些作品既嚴肅又有深義，但觀眾不會賞識……

問題出在哪裡？是道德淪喪，或者導演的藝術天分不足？

二者都不是。二者也都是。

如今在新環境中發展的電影，與我們仍記憶深刻的時代截然不同。曾令一九三○年代觀眾驚豔的印象，是見證**新藝術誕生**者共有的喜悅。當時電影剛步入有聲階段，新藝術展現全新的完整性與形象性，並揭露不為人知的現實——它震撼了觀眾，不可能不激發他們的熱情。

92 《夏伯陽》（*Chapaev*）：根據富爾曼諾夫 (Dmitry Andreyevich Furmanov, 1891-1926) 同名小說（小說又譯為《恰巴耶夫》）改編成的電影，一九三四年由列寧格勒電影製片廠出品。片中塑造蘇聯內戰時期傳奇英雄夏伯陽的形象。

93 《假面》（*Persona*）：柏格曼於一九六六年拍攝的電影。

94 《錢》（*L'argent*）：布列松一八九三年作品，曾獲坎城影展最佳導演獎。

距離二十一世紀不到十五年了。[95] 電影自誕生以來，經歷高低起伏，走過艱困迷茫。

真正的藝術電影與商業片之間產生複雜關係，二者之間鴻溝日益加深，儘管如此，堪稱里程碑的佳作也經常出現。

這與觀眾對待電影的態度不同有關。對他們而言，電影不是獨特的新現象，無法讓他們再感驚豔，同時人們也出現了各式各樣的精神需求。觀眾有自己的好惡，電影藝術家因此有了自己的觀眾群，但觀眾的品味有時天差地遠。這其實沒什麼不妥或危險：美學的喜好證明了觀眾自我意識的提升。

至於導演，則更深入探討自己感興趣的現實面，於是出現了忠實觀眾與偶像導演。

因此，如果希望今日的電影是藝術而非商業演出，就不該以觀眾為依歸，不能只關心自己多受歡迎。更何況電影只要大受好評，反而令人懷疑它不是藝術，只是大眾文化。

當今蘇聯電影的領導階層堅持：大眾文化只能在西方社會存活與發展，蘇聯藝術家的使命在於替人民創造真正的藝術，但他們關心的卻是大眾對電影的需求；他們對蘇聯電影中「真正寫實傳統」的發展侃侃而談，實際上卻鼓勵拍攝遠離現實及人民生活問題的電影。至今他們仍緬懷一九三〇年代蘇聯電影的榮光，試圖以真理和非真理裝模作樣，彷彿從彼時起，電影與觀眾的關係絲毫沒有改變。

95 此書寫作時間為一九七〇至一九八六年間。

幸好過去不再復返——個體的自我意識、獨特觀點的優勢都在成長。電影因此得以發展，形式也愈加複雜，引發更多深刻議題，揭露性格、氣質迥異的人有的問題。現在，即使是最無可爭議、最深刻鮮明、天才洋溢的藝術現象，都無法使群眾產生相反應。在複雜生活現實的衝撞下，新生的社會主義集體意識型態已經讓位給個體的自我意識。現在藝術家與觀眾都希望為特殊訴求進行對話，於是有了接觸的可能。藝術家與觀眾因為共同的喜好、看法與精神世界而結合。否則，即使是最有趣的一對一談話，反而會讓彼此感到厭煩，甚至引起對方的不悅與憤怒。這是很正常的。即使是經典電影，在不同個體的主觀經驗中產生的感受也可能有天壤之別。

懂得欣賞藝術的人根據自身偏好設定喜愛範圍。對各種藝術都略知皮毛者，則往往是無法表達個人意見的平庸之輩。對美學與精神層面都成熟的人而言，不存在所謂看似客觀的刻板評價。誰是立場超然、評價客觀的裁判？藝術家與觀眾之間的關係，證明**廣大群眾感興趣的是藝術的主觀性**。

電影藝術致力凝聚藝術家的經驗，讓它具體呈現於電影之中。導演的個性決定也限制了他與世界的關係，而這種關係的選擇，則深化了藝術家表達世界的主觀性。

直搗電影意象的真實——這不過是一句話、一個夢想、一種追求，然而，每一次體

現都展現導演抉擇的特質，以及他獨特的立場。追求**自己**的真理（「共同的」真理不可能存在）——意謂尋找**自己**的語言、**自己**的表達體系，以形構**個人的**理念。唯有把不同導演的作品結合在一起，才會獲得相對真實，呈現完整的當代世界圖景，以及它的焦慮、憂惱與問題——最終豐富了現代人最缺乏、卻能使電影藝術存活的概括經驗。不過，其他藝術類別亦是如此。

必須承認，在電影處女作問世之前，我從未覺得自己是導演，電影界也無人知曉我的存在。

遺憾的是，直至意識到自己的創作需求前（這是在拍完《伊凡的少年時代》之後），電影對我而言如同隔了一重山，很難想像恩師米哈伊爾·伊里區·羅姆想把我培養成什麼樣的人才。這是某種平行運動，沒有交集，也不會相互影響。**我還無法想像自己未來會在精神層面發揮作用；我還看不到唯有透過努力自我鬥爭才能達成的目標，以及這個目標所標誌的對問題的看法。**未來我能夠改變的，只有追求目標的策略，目標本身則永遠不能改變，因為它具備倫理功能。

這段時期我一方面在專業上累積表達的可能性，另一方面則追本溯源，找尋完整的傳統路線，以免因為無知和不學無術將其破壞。我了解自己未來可能會接觸的電影工作。

順帶一提，我的經驗再次（是「又一次」！）證明高等教育不可能**教出藝術家**。想成為藝術家，光是學會一些基本領並養成專業習慣與方法，仍然不足夠。此外，就像某人所言——為了寫好文章，就得忘記文法。說真的，在忘記之前，還是應該知道⋯⋯

想當導演的人，是拿自己的一生在冒險——而且只有他能為這種冒險負責。因此，這種冒險應該是成年人在深思熟慮後所作的抉擇。藝術教育者不可能為中學畢業後直接入學的失敗學生所浪費的光陰負責。藝術學院及創作科系不能以純實用主義的態度來招生——這麼做會產生倫理問題。百分之八十主修「導演」或「表演」的學生都不適合走這一行，卻一輩子在電影邊緣徘徊。他們大多沒有勇氣放棄電影，改做其他行業，畢竟花了六年時間學習電影，已經難以捨離夢想。

在這個意義上，第一批蘇聯電影人的產生絕非偶然。他們的到來呼應了靈魂與內心的召喚。這不只令人驚訝，在當時看來也很自然——如今很多人不想理解這個行動的真正意義。這表示蘇聯經典電影由一群年輕小伙子（甚至可以說是小毛頭）拍出來，他們遠不能正確評價自身行為的意義，並且對此負責。

然而，全蘇電影學院的教學裨益良多，在這裡習得的經驗形塑了我今日的成就。就如赫曼‧赫塞在《玻璃珠遊戲》中所言：「真理無法傳授，只能體驗。準備戰鬥吧！」

只有在傳統命運的發展和行動趨勢符合（甚或超越）社會發展的客觀規律，行動才會真實，也就是將這種傳統轉化為社會能量。

方才引自赫塞作品的話，正好可以作為《安德烈‧盧布列夫》的題詞。

事實上，安德烈‧盧布列夫性格內涵的設定，是讓他返回自己的圈子，我希望這在電影中或多或少是自然產生的，並在銀幕上呈現生活般的「自由」流動。對我們而言，盧布列夫的生命故事其實是強行加諸的**教育**概念，在現實生活中燃燒殆盡，再從灰燼中重生，就像才剛發現的全新真理。

安德烈在聖三一修道院受教育，受到謝爾吉‧拉多涅日斯基庇佑，不諳世事的他領悟到了「愛、團結、互助」。在內戰頻仍、兄弟鬩牆、韃靼人壓迫的混亂時期，謝爾吉源自現實並具政治遠見的口號，表達外患交加時團結與統一的必要性，唯有如此才能力爭民族及宗教的獨立。

少年安德烈理智地接受這些想法──他在這種思想中成長，換句話說，他「訓練有素」。

步出聖三一修道院圍牆時，他面臨莫測未明的嚴酷現實。只能說，這個時代悲劇使他趨向成熟。

不難想像，安德烈在修道院高牆的保護下，扭曲了生命的實相，是以面對生活衝突時，完全無法招架……只有在歷經磨難、貼近民族命運後，一度因善的理念與現實無法相容而失去信念的安德烈再度回到起點，回到愛、團結、互助的理念。他用生命感受了表達苦難人民期望的崇高真理。

唯有通過個人經驗的檢驗，傳統的真理才能稱為真理……我覺得，大學時期只為一生的專業做準備，實在非常奇怪……

我們在「舞台」上做了很多事……在課堂上進行許多導演與演員的練習，寫了不少培養編劇能力的作業。但我們很少看電影——就我所知，現在全蘇電影學院的學生看得更少——老師與領導都擔心學生受到西方電影的不良影響，因為年輕學子尚無批判能力……這根本是胡說八道：我無法理解，接受電影專業教育時，怎麼能不汲取當代世界電影的經驗？萬一學生自作聰明，發明早已存在的東西？您能想像從不造訪美術館或參觀同行畫室的畫家、不讀書的作家、不看電影的電影工作者嗎？請看看——他就在您的面前……全蘇電影學院的學生幾乎沒有機會觀摩世界電影的成就。

至今我仍記得入學考試前看的第一部電影——尚·雷諾瓦[96]根據高爾基劇本拍成的《底層生活》……看完後產生了奇怪難解的印象，以及某種神祕又不自然的感受。尚·

96 尚·雷諾瓦（Jean Renoir, 1894-1979）：法國導演，印象派畫家雷諾瓦的次子，作品包括《底層生活》（Les bas-fonds / The Lower Depths）、《大幻影》（La Grande illusion / The Grand Illusion）、《衣冠禽獸》（又譯為《人面獸心》La bête humaine / The Human Beast）、《南方人》（L'Homme du sud / The Southerner）、《河流》（Le Fleure / The River）……等。

蓋賓[97]扮演佩佩爾，路易‧儒維[98]扮演男爵……

快升四年級的時候，我不食人間煙火的狀態突然有了變化：將迸發的能量投入實習，與同班同學一起執導畢業製作。這算得上是一部大片，利用學校實習工作室與中央電視台的預算拍成，片中講述工兵如何清除二戰時德軍遺留在倉庫裡的彈藥。

拍攝自己編劇（唉，劇本寫得很糟）的電影時，我不覺得自己理解電影。更糟的是，我們很想拍一部長片，也就是說，當時誤以為長片才是真正的電影。事實上，拍攝短片不比長片容易──因為需要更精確的形式感受！但當時我們受生產製作的雄心壯志驅策，完全忽略了電影是**藝術作品**的概念。因此，我們沒能用拍攝這部短片來確立自己的美學任務……

即使到了現在，我也沒有放棄終有一日要好好拍一部短片的希望，還為此在筆記中寫下許多想法，以下就是一例：我父親──詩人阿爾謝尼‧亞歷山德羅維奇‧塔可夫斯基──的詩，應當由他親自朗讀。應當要這樣！而今我們何時才能再相逢？

以下是詩的內容：

小時候，我生病

97 尚‧蓋賓（Jean Gabin, 1904-1976）：又譯為讓‧迦本，法國演員，曾在雷諾瓦多部作品中擔綱。從影生涯多次獲得柏林、威尼斯等影展影帝獎。

98 路易‧儒維（Louis Jouvet, 1887-1951）：法國演員，也曾參與雷諾瓦的《底層生活》。

因為饑餓與恐懼。我從嘴唇剝下

一塊硬皮──舔舔唇；記住

鹹鹹涼涼的味道。

我走啊走，走啊走，

坐在正門樓梯上，取暖，

嚶語中前行，彷彿跟隨

捕鼠人的笛音，來到河邊，

在樓梯上，渾身發冷。

我坐著，取暖；

媽媽在那裡，朝我揮手，彷彿

就在不遠處，卻無法走近：

我稍微靠近──她離我走近──

朝我揮手；我再走近──她離我

仍有七步遠，朝我揮手。

我渾身

發熱，解開領口，躺下，

號角瞬間響起，光線

打在眼瞼，萬馬奔騰，媽媽

在石板路上方飛翔，朝我揮手——

然後飛走……

此刻我夢見

蘋果樹下的白色醫院，

和喉嚨以下蓋的白色床單，

白色醫生看著我，

白色護士站在我腳旁

振動翅膀。一直如此。

媽媽來了，朝我揮手——

然後飛走……

我很想以一組電影畫面表現這首詩：

鏡頭一。遠景。城市，空拍，秋末或冬初。鏡頭緩推至修道院石灰牆旁的道院石灰牆旁的一棵樹。

鏡頭二。特寫。低角度仰拍全景，鏡頭一一推向水窪、草地、苔蘚，製造風景畫效果。

從第一個畫面起，就聽到了喧鬧聲──城市尖銳刺耳的喧囂，在第二個畫面結束前漸歇。

鏡頭三。特寫。營火。一隻手拿著皺巴巴舊信封伸向將滅的火苗。火光閃爍。鏡頭朝上。父親（詩的作者）站在樹旁，看著火光。然後彎下腰，顯然要撥弄火苗。鏡頭轉為全景。遼闊的秋日風光。天色昏暗。遠處田野間，營火在燃燒。父親整弄火苗。接著挺直身體，轉身背對鏡頭，沿著田野緩步行走。

鏡頭慢慢拉為中景。父親繼續走著。

鏡頭變焦，以同一畫幅拍攝行走的父親。他緩緩轉身，側身對著攝影機。──父親消失在樹林間。樹木後方出現他的兒子，也朝同一方向走去。鏡頭慢慢聚焦兒子的臉龐，畫面結束在他的特寫。

鏡頭四。兒子的視角。鏡頭上移，近景鏡頭──道路，水窪，枯草。水窪上方一根白色羽毛旋轉，緩緩飄落。

（後來我把這根羽毛用在《鄉愁》裡。）

鏡頭五。特寫。兒子凝視飄落的羽毛，然後仰望天空。他彎下腰，出鏡。鏡頭轉為遠景。兒子撿起羽毛，向前行進，消失在樹林中。樹的後方出現詩人的孫子，他繼續父親的路，手裡拿著白色羽毛。天色漸暗。孫子沿著田野而行⋯⋯

鏡頭拉到孫子的側面特寫，他突然注意到鏡頭外的東西，所以停下腳步。

鏡頭順著孫子的目光拍出全景。遠方幽黑森林的邊緣有一個天使。暮色降臨。鏡頭淡出，失焦。

詩歌朗讀大約在第三個鏡頭開始時響起，直到第四個鏡頭結束。在營火與飄落的羽毛間。詩歌即將結束或更早之前，響起海頓《告別交響曲》[99]最後樂章的尾聲，樂音隨暮色漸歇。

老實說，假如我真的要拍這部電影，銀幕上的呈現未必與筆記完全一致。我無法認同雷內・克萊爾[100]所言，「我的電影構思完畢，只剩把它拍攝出來」。我的情況是：從劇本到底片的過程中一定有所變化，但沒有非得改變最初構想的必要。電影的原動力促進一個又一個畫面完成，始終要求在工作中完善自我。在拍攝、剪接、配音的過程中，形式構思更趨明確，但對我而言，電影的整體形象結構直到最後一刻都不能算是完成。

任何作品的創造過程都在與素材對抗，藝術家為了徹底實現主要的想法（存在於他最初

99 即升 f 小調第四十五號交響曲《告別》，由海頓（Franz Joseph Haydn, 1732-1809）於一七七二年創作，據傳是為了暗示當時樂團主人尼可拉斯一世讓團員返家與家人團聚而作。

100 雷內・克萊爾（René Clair, 1896-1981）：法國導演，代表作有受達達主義影響的前衛電影《幕間節目》（Entr'acte）、《丁香門》（Porte des lilas）等。與尚・雷諾瓦和馬賽爾・卡爾內（Marcel Carné, 1909-1996）並稱法國影壇三傑。

的直覺中），無不憚精竭慮，以求力克素材。

切勿在拍攝過程中透露最重要的東西——這就是一部電影的構思原則！……尤其是以電影手法——也就是最真實的形象——體現出來的構思：畢竟，唯有和現實世界正面接觸，構思才擁有生命。

在我看來，對未來電影而言最可怕也最具殺傷力的趨勢，是全盤接受劇本內容，把預想好的思想架構搬上銀幕。這樣簡單的行動，任何專業職人都能完成。品味是充滿生命力的創作本質，用來直接觀察變幻莫測、運行不羈的物質世界。畫家利用顏料，文學家借助文字，作曲家運用音符，一再進行艱難繁重的鬥爭，為的就是掌握作品核心。

電影生來就是為了記錄具體且獨一無二的現實，一次又一次地再現我們能夠掌握的流動瞬間，並將這個瞬間銘刻在電影底片上。而這取決於電影使用的手段。作者的構思成為人類鮮活的見證，只要我們知曉如何讓它「投入」可感知的現實洪流的每一個瞬間，投入獨一無二的鮮明情感，就能讓觀眾感到激動、有趣……否則電影注定失敗——它尚未出生，就已衰老、死去。

拍完《伊凡的少年時代》後，我第一次感受電影近在咫尺。好像玩「熱冷遊戲」[101]那樣，就算某人屏住呼吸，你仍能在漆黑房內感覺他的存在。它就在你身邊。我在類似獵犬找

到線索那般的激動中明白了這點。奇蹟發生了：電影拍成了！現在我面對的要求則完全不同。我應該先了解何為電影。

「雕刻時光」的想法源於電影。我開始建構概念，它的框架卻可能限制我尋找形式或處理形象的想像。概念可以解開我的雙手，也可以剔除沒必要又格格不入的東西。電影需要什麼？它又排斥什麼？屆時這些問題也許就能迎刃而解。

目前我所知的是：有兩位導演自願制定嚴苛的限制，以建立真正的形式並體現構思，他們是早期的溝口健二與布列松。布列松很可能是電影界唯一能將自己的理論概念完全融入實務經驗的人。在這個意義上，我找不出比他更徹底的藝術家了。他的主要原則是破壞，所謂表達性，指的是打破形象與真實生活的界線，換句話說，讓真實生活本身生動並深刻地發聲。不特意提供素材，不刻意誇張，不含糊其詞。就像梵樂希談布列松時所說：「……唯有拒絕任何導致過分誇張失真之手法者，才能臻於完美。」這般樸實單純地觀察生活表象，與蘊涵禪意的東方藝術不謀而合——對生活的觀察如此神奇、和諧地結合形式與內容。但普希金和莫札特一樣，創作如呼吸般容易自然，根本不需建構任何規則。

布列松則更徹底、完整地在創作中結合電影詩歌的理論與實踐。

冷靜清晰地看待工作條件，有助於不經過實驗就找到準確表達想法與感受的方法。

實驗！還應該說——追尋！像實驗這種概念，是否與寫下下列詩句的詩人有關？

它不能不愛。

妳，唯有妳……我的苦悶

什麼都不能憂惱，都不能驚擾

心再次燃燒、戀愛——因為，

傷悲中滿是妳的倩影，

我既憂傷又輕鬆；悲傷伴著幸福；

阿拉格瓦河在我面前喧騰。

夜幕籠罩格魯吉亞的山崗；[102]

對藝術作品而言，沒有比「探索」更無意義的詞了。它掩飾了虛弱無力、內在空虛、創作意識匱乏、微不足道的虛榮心。「正在探索的藝術家」——這種說法何等庸俗地表現了對貧乏的寬恕！藝術並非科學，毋須強迫自己進行實驗。如果實驗只停留在實驗的

102 普希金寫於一八二九年的詩作〈夜幕籠罩格魯吉亞的山崗……〉。

層面，沒有經歷藝術家完成作品時克服的神祕階段，終將無法達成藝術目標。對此，梵樂希在關於竇加的評文中提供有趣的看法：「他們（竇加同時代的某些畫家）把練習與創作混為一談，還把方法手段變成創作目的。這就是『**現代主義**』。『**完成**』作品——指的是隱藏會展現或揭露創作要素的一切。藝術家（根據『過時的』需求）應以風格肯定自我，應該努力不懈，直至作品消滅創作痕跡。然而，當你對瞬間及個人的重視，逐漸超越對作品本身及存在時間長短的思考——對作品完成性的要求不只變得自我，甚至羞於啟齒，也與真理、敏銳感覺天才顯現等概念相牴觸。自我變成重於一切，甚至對大眾而言亦是如此！於是草圖地位等同於作品。」

的確，在二十世紀下半葉，藝術已失去神祕感。如今藝術家都想瞬間獲得全面認同——立即得到精神上的回饋。從這個脈絡看來，卡夫卡的命運令人震驚：他生前未曾出版任何作品，並交代遺囑執行人銷毀所有手稿。根據這種心理特點，卡夫卡的道德思維屬於過去，內心的痛苦肇因於他與時代格格不入。所謂當代藝術多在展示自我，因為人們誤認為方法手段能成為藝術的意義與目的。在我們這個時代，多數藝術家熱切地追求展示自己的方法手段。

前衛主義的問題同樣出現於二十世紀——此時藝術正逐漸失去精神內涵。從這個意

義來看，當代造型藝術的狀況很糟。一般認為這反映了社會上精神空虛的狀態。假如單純只是要證實這樣的悲劇，我同意這種說法，但絕非僅止於此，因為藝術必須克服精神空虛，而且必須從精神的層面來證實這一點，就像杜斯妥也夫斯基那樣，以其天才的力量，率先在俄國文學中呈現即將到來的時代病症。

前衛主義的概念在藝術中沒有任何意義。我了解它類似某種運動，但承認藝術中的前衛主義，意謂承認藝術的進步。我明白科技的進步是什麼意思：更完善的機器、更精確地執行新功能。然而，如何在藝術中變得更加進步：難道我們可以說托瑪斯・曼更優於莎士比亞？

談到前衛主義，免不了要提及實驗或探索。但藝術的實驗是什麼？試試看，便知結果如何？萬一不成功，就用不著看了：這是失敗者個人的問題。因為藝術作品具有完整的美學與世界觀價值——這是一個有機體，能按自己的法則存在與發展。難道可以將孩子出生當作實驗？這既不道德，也沒有意義。

或許對前衛主義與藝術實驗夸夸而談的人多半良莠不分？他們迷失在新的美學架構中，無法找到自己的標準，卻還要納入那些超出理解範圍的概念——只是為了不要出錯？有一天，有人問畢卡索在「探索」什麼，他顯然被這個問題激怒，但仍機敏地回答：

「我不探索，我發現。」

說真的，探索的概念能否用在托爾斯泰這類大人物身上：您看，連這位老人家都在探索！實在可笑！雖然許多蘇聯藝術學者也指出：托爾斯泰在尋找上帝與勿以暴制惡的著作中有許多謬誤，換句話說，他沒有在探索過程中找到正確方向……

探索是一種過程——不可能有其他理解方式——對作品的完整性而言，就像提著籃子在森林裡來回漫步採集蘑菇、發現滿滿一籃採好的蘑菇那樣。只不過後者，也就是那個盛滿蘑菇的籃子，才是藝術作品：籃子裡的蘑菇是貨真價實的成果，森林中的漫步則只是愛好在新鮮空氣中散步者個人的事。在這個層面上，欺騙等於邪惡的念頭。梵樂希在《李奧納多·達文西體系導論》中尖銳指出：「習於把譬喻當作發現，把隱喻當作證明，把長篇廢話當作知識淵博，把自己當作先知——這是我們與生俱來的惡。」

對電影而言，探索與實驗並非易事。等拿到底片與攝影設備——來吧，把電影中最重要的東西拍下來。

電影一開拍，導演就應該清楚電影的思想與目的。這裡指的不是沒人願意把錢投在不明確的探索上。無論如何，有一點永遠不變：不管藝術家如何探索——那是他的私事——從他將探索記錄在底片上的那一刻起（很少有重拍的可能，因為用製造業的語言

來說，這種影片就是瑕疵品！），亦即從他讓構思具體化的那一刻起，他已經透過電影手法**找到**他想對觀眾訴說的東西，而不是迷失在探索的霧靄中。

關於電影構思及它的體現，將在下一章詳細探討。現在我們只談有關電影快速更迭這個近來流行的問題，而這也被視為電影的本質屬性。關於這點，必須與電影的精神目標放在一起討論。

但丁的《神曲》落伍了——這種說法荒誕至極。然而，幾年前被視為大事件的某些電影，而今卻突然變得無助、笨拙、膚淺。問題出在哪裡？我覺得主因在於：電影工作者通常不會將創作與生活中至關重要的**行為**，或與決定藝術的關鍵——精神努力——畫上等號。刻意迎合時代需求的企圖很快就會過時。如果你不是這種人，就別妄想改頭換面。

對藝術家而言，幾十個世紀以來，沒有任何體裁帶給人這種既自然又侷限的感覺。如此一來，藝術家不僅是敘事者或詮釋者，他是獨立個體，以最真誠的態度為人們展示自己的世界觀。但電影工作者往往被低人一等的感覺所毀滅。

總之，我甚至找到了對這種現象的解釋。電影藝術還在尋找自己的語言特點，它正慢慢朝此目標前進。在這條自我意識覺醒的道路上，由於出身市場的原罪，使得電影在

藝術與商品間搖擺。

就連專業人士都覺得電影語言是無法闡明的難題。談論當代與舊時電影的語言時，我們常將其問題本質替換為時下流行的形式手法（也不時從近似體裁中挪用）。於是，我們會在瞬間成為眼前偶然的偏見之俘虜。舉例而言，今日我們說「倒敘是一種絕對的創新」，明日則傲慢宣稱：「各種時間錯置手法都已落伍，當代電影回歸經典敘事。」

難道手法會自動過時或符合時代精神？也許，首要任務是釐清作者的構思，才能解釋他為何使用這種或那種手法。當然，導演可能毫無創意地模仿他人手法，如此一來，我們討論的內容就超過藝術範疇，轉而進入刻板的匠藝領域。

誠然，電影手法和其他藝術手法一樣會不斷改變。我已經提過：第一批電影觀眾看到銀幕上的火車頭朝他們駛來，紛紛驚恐地逃出放映廳，或看著特寫鏡頭驚聲尖叫，以為那是被砍下的頭顱。現在這些手法不再引起特別的情緒，對我們而言，往昔驚世駭俗的發明變得和標點符號一樣普及。說真的，看到特寫時已不會有人思考它是否過時……

新的方法或手法在被廣為接受前，應該是藝術家運用個人語言、竭盡所能傳達**自身**世界感受**唯一且自然**的方式。藝術家尋找手法，不是為了愉悅的美學感受，而是必須在磨難中忠實表達作者對待現實的態度。

工程師發明機器，為的是滿足人類的實際需求——減輕人的勞動及生活壓力。但常言道，活著並非只為了麵包……我們可以這麼說：藝術家擴展自己的潛能，目的在於讓人與人之間的溝通變得容易，也就是讓人們在精神層次上有理解彼此的可能。

藝術家不一定單純易懂——在講述個人或關於生命的思考時，他會不自覺地愈講愈複雜，有時甚至令人費解。不過溝通需要努力，少了努力與熱切企盼，人就不可能彼此理解。

在這種情況下，發現一個有語言天分的人。我們可以說，形象的誕生也是一種發現。昨日那些嘔心瀝血才發現的傳達真理的方法，到了明日，完全可能變成流行的刻板印象。

如果內行的工匠用最高竿的當代形式手法，講述與他無關的東西；如果他頭腦不差且具備獨到品味，就能在短時間內迷惑觀眾。然而，這種短暫如曇花一現的電影，很快就失去魅力。時間遲早會無情地揭露那些缺乏個性的觀點。畢竟創作不僅僅是傳達客觀資訊的方法，也要求某些專業技巧。它終究是人類存在的形式，是他表達獨特觀點的唯一方式。難道使用**探索**這兩個平淡無奇的字眼，就能克服永遠需要付出超越人類努力極限才能克服的沉默？

電影中的形象

形象並非導演想表達的這種或那種想法，

而是一滴水珠映照的整個世界。

只用了一滴水珠！

Andrei Tarkovsky

「我們這麼說吧：精神的東西，也就是重要的現象之所以『重要』，正是因為它超越自我，表達或象徵某種在精神上更寬闊、普遍、完整的情感及思想世界，而這也決定它多麼有意義。」

——托瑪斯・曼，《魔山》

很難想像藝術形象的概念可以精確論述，而且論點鮮明、容易理解。這非但不可能，人們也不樂見。我只能說，形象追求無限與極致。而所謂的形象核心雖然面向多元、意義繁多，基本上無法以話語表達，只能在藝術實踐中完成。假如思想透過藝術形象表現出來，意謂已經找到獨特形式，能在最大意義上表達作者的中心思想，體現他的世界觀，以及對理想的追求。

無論敏感與否，人總能區分真實與虛假、真誠與虛偽、自然與做作。這種源自於感知生活經驗的篩選機制，會阻礙人們去信任關係結構毀壞的現象。無論有心或無意，都是因為不夠熟練。

有一類人不擅長說謊；另一類人說謊不打草稿；而且言之鑿鑿；第三類人不會說謊，卻不得不說謊，結果破綻百出。以上三種情形中——亦即對生活邏輯精確觀察——

只有第二類人感覺到真理的脈動，並如幾何般精確地融入曲折變化的生活真理。

形象是某種無法拆解又難以捉摸的東西，有賴我們的意識和它致力體現的現實世界。如果世界神祕難解，形象也神祕難解。形象是某種方程式，標誌事實、真理與我們的意識三者之間的關係，而我們的意識圍限於歐幾里德空間[103]。儘管我們無法完整感知宇宙，形象卻能表達這種完整性。

形象是源於真理的印象，讓我們得以在盲目中看清真理。假如形象既能表達真理，又能像生活那樣獨一無二，哪怕是通過最簡單的形式表現，體現出來的形象都是真實的。

維亞契斯拉夫‧伊凡諾夫[104]用以下的話說明他對象徵的看法（我以形象替換他稱為象徵的東西）：「只有在取之不盡、用之不竭的意義上，在以隱祕（如祭司般具有魔力）語言表達暗示與某種不可言說的東西時，象徵才是真正的象徵。它有多重樣貌、多重意義，其奧義難以參透……

「它是有機的構造，如同水晶……它甚至像某種單細胞，與複雜、可分解的寓喻、諷喻、比喻判若雲泥……象徵不可言說，亦無法解釋，在它神祕、完整的意義之前，我們深感無助。」

形象是一種觀察……話說至此，怎能不再度提到日本詩歌?!

103 歐幾里德空間（Euclidean Space）：亦稱為「平直空間」，以古希臘數學家歐幾里德（Euclid）在西元前三世紀提出的幾何學所編排的抽象數學空間。

104 維亞契斯拉夫‧伊凡諾夫（Vyacheslav Vsevolodovich Ivanov, 1929-2005）：俄國語言學家、符號學者。

日本詩歌中最讓我讚嘆的，是它徹底拒絕暗示形象的終極意義，那形象就像必須逐步解碼的字謎遊戲。俳句營造形象的方法是不直言其意，讓人捕捉不到終極意義。也就是說：日本詩歌愈符合預設的形象，就愈難用某種抽象概念涵蓋。俳句讀者應該像融入大自然那般沉浸其中，迷失在其意義深處，像身處在深不見底、上不見頂的宇宙裡。

以下就以松尾芭蕉[105]的俳句為例：

噗通一聲響。
青蛙跳入水中央，
閴靜古池塘，

或者：

細雪輕輕落。
殘梗冷清獨遺留
葭草覆房頂。

105 松尾芭蕉（Matsuo Bashō, 1644-1694）：日本江戶時代詩人，主要貢獻為將充滿詼諧意趣的詩句提升為正式形式的詩體——俳句，並將這個形式推向巔峰，代表作為《奧之細道》。

還有一首……

何故懶洋洋？

今日昏沉夢難醒，

春雨滴滴響。

多麼簡單精準的觀察！多麼縝密的思維和優雅的想像！這些俳句完美無瑕，掌握落入永恆的瞬間並使其停佇。

日本詩人只用短短三行詩，便表達了自己對現實的態度。他們不僅觀察現實，還淡定地尋找它的永恆意義。觀察愈仔細，就益發獨特，益發獨特，就愈接近形象。杜斯妥也夫斯基就曾斷言：生活遠比想像不切實際。

電影形象不只以觀察為本，從一開始就與攝影的影像有關。電影形象體現在可見的四度空間，然而，並非所有電影圖像都能呈現世界形象——通常它只描繪具體細節。自然主義式的記錄事實根本不足以建立電影形象；想建立電影形象，必須具備透過**觀察**形式來傳達自己對物體**感受**的能力。

讓我們回到小說。托爾斯泰《伊凡‧伊里奇之死》的結尾。一個心胸狹隘、秉性不

良的人，妻子可惡，女兒愚蠢。他罹患癌症，不久於人世，想在死前請求她們寬恕。但他意想不到，在心中充滿善意的這一刻，親人們對他卻全然淡漠，僅關心服裝和舞會，他突然覺得她們非常不幸，只配得到同情與包容。在垂死前的幾秒鐘，他感覺自己沿著狹長、柔軟、腸子般的漆黑管子爬行……遠方彷彿若有光，他奮力向前，卻怎麼都無法越過劃分生死的界線。他想對站在床邊的妻女說「請原諒我」，嚥氣前卻只吐出「借過」二字……

這個令人震撼的形象難道只有一種詮釋方式？它觸及無法解釋的深層感受，讓我們想起個人的體驗與模糊的記憶，使我們如頓悟般內心激盪翻騰。請原諒我詞藻貧乏，但這一切太像我們猜想得到的真實生活，根本可與我們經歷過或熱切想像的情況相提並論。根據亞里斯多德的觀點，我們總覺得天才所表達的東西似曾相識。這種感覺因為接受者精神層面的差異而有不同的深度與面向。

達文西的《吉內薇拉·班琪》106被我用在《鏡子》裡，表現從戰場歸來的父親與子女相見的場景。

達文西塑造的形象有兩個細節讓人驚豔。藝術家具有從內部、外表、側面審視客體的驚人長才——只有巴哈或托爾斯泰等大師才有這種超凡視角。另一方面，這些形象讓

106《吉內薇拉·班琪》（Ginevra de' Benci）：文稱為《坐在杜松旁的年輕女郎》。

人同時接受兩種互相矛盾的想法。我們無法表達這幅肖像畫帶來的終極印象，不能確定自己是否喜歡這名女子，也無法肯定她究竟令人著迷或深惡痛絕。她既吸引人，又教人排斥。她身上有著難以言狀的美，也有惡魔般令人厭惡的東西。這種魔性絕非浪漫主義層面的魅力，它在善與惡之間，是一種負面的魅力：其中有一些幾乎是變態和……美好的東西。我們必須把這幅肖像用在《鏡子》裡，一方面想在流逝的瞬間找到永恆，另一方面則為了對比畫中人與女主角：在她和女演員捷列霍娃身上，都有既吸引人又令人厭惡的雙重特質。

就算我們試著解讀達文西這幅作品的成分，結果終將徒勞無功。或者說，我們根本解讀不了。況且，畫中女子之所以衝擊我們的情感，是因為她身上那種無法言盡的特質。我們無法從整體中擷取細節，只喜好某個瞬間印象，並且為了自己而讓它永遠凝結，以便從眼前所見的**形象**中獲得某種平衡。它為我們打開與無限產生互動的可能，它的最高目標是使我們能夠掌握真正的藝術形象……歡欣匆然間，我們的理智與情感奔向無限。

形象的完整喚醒類似的感覺──它正是以這種無法分解的特性打動了我們。被分解的部分本身已然死去，或者正好相反，每個最小的元素都反映完整作品的特質。這些特質源於兩種對立元素的相互作用，彷彿兩個彼此連通、流動的容器：達文西畫筆下的女

子臉龐，既散發高貴氣質，又彷彿沉溺於低俗的情欲。肖像讓我們看到很多東西——在理解其本質的同時，又落入無盡的迷宮，找不到任何出口。一旦感覺無法窮盡其義，才能獲得真正的享受。真正的藝術形象能在觀看者心中同時激起互相矛盾，有時甚至互相排斥的感情。

我們無法捕捉從正面變成負面、從消極轉向積極的瞬間。無限是形象結構的本質，但在真實生活中，人難免會選擇自己的偏好，並將藝術作品置入**個人**經驗脈絡。如此一來，人在活動中不免產生偏見，也就是說，多少會堅持藝術必須滿足個人迫切需求，並以藝術形象滿足其「私欲」。他將作品置入自己的生活脈絡，讓它與某種固定的意義模式結合。但偉大的作品具有多義性，提供我們各種詮釋的可能。

我特別討厭藝術家在形象系統中刻意傳達的傾向與意識形態。無論如何，我贊成藝術家應該不露痕跡地運用手法。我自己偶爾也很懊悔在電影中留下某些鏡頭——它們見證了我前後矛盾後所做的妥協。如果不是為時已晚，我很樂意刪去《鏡子》中公雞的場景，儘管它給很多觀眾留下深刻印象，但我只不過是和觀眾玩了先淨手為贏[107]的把戲。

電影中，受盡磨難的女主角處在半暈厥的狀態，猶豫是否該砍下公雞的頭，我們用每秒九十格底片的高速攝影，以不自然光線拍下整個場景和她的特寫。這些畫面在銀幕

107 紙牌遊戲規則，先把牌出完的人獲勝。

107 紙牌遊戲規則，先把牌出完的人獲勝。

155 | Ｖ_電影中的形象

上播放時以慢動作呈現，由此產生延長時間框架的感覺——我們想讓觀眾進入她的狀態，因此刻意讓時間停滯在這種狀態，以便加強效果。這麼做不是很理想，因為畫面開始依循文學規律運轉了。我們無視女演員的存在，讓她的臉變形，彷彿在替她演出。我們用導演的手段，強調、「壓榨」我們需要的感情。她的狀態顯而易懂。然而，演員表現的精神狀態當中，應該永遠保持某種神祕感。

我可以舉《鏡子》中成功的手法以作比較：印刷廠的場景裡，有幾個鏡頭也以高速攝影拍攝，但這一次沒有這麼明顯。我們盡可能小心地處理畫面，免得觀眾察覺手法的存在。為了讓他們朦朧地感覺到事件**奇異之處**。我們運用高速攝影，不是為了強調任何思想，也沒有刻意雕琢演技，只想表達一種精神狀態。

於是我想到根據莎士比亞《馬克白》改編的《蜘蛛巢城》[108]，黑澤明讓馬克白在霧中迷路的場景。功力較差的導演當然會讓演員在濃霧中慌忙亂竄，並且撞上樹木。黑澤明是怎麼做的呢？他為這個場景找到一棵奇特的樹。武士騎馬繞樹兜了三圈，讓我們三度看到同一棵樹，並理解他們在同一個地方打轉，因為他們迷路了。但武士們不知道自己早就迷路。從空間處理的角度看來，黑澤明展示最高等級的詩意思維，他表達單純的想法，沒有任何矯揉造作。還有什麼方法比架起攝影機拍攝人物繞三圈更簡單的？

108 《蜘蛛巢城》：日本導演黑澤明於一九五七年拍攝的黑白電影，獲得奧斯卡金像獎最佳外語片獎。

簡言之，形象並非導演想表達的這種或那種**想法**，而是一滴水珠映照的整個世界。

只用了一滴水珠！

電影中不存在表達技術的問題——如果您確實知道自己想說什麼，如果您從內部看到自己電影的每個細胞，並真切地感受到它。例如，《鏡子》女主角邂逅索洛尼欽[109]扮演的陌生人的場景。我們應在陌生人離去後留下一條線索，讓看似偶遇的兩個人有所連結。假如讓他在離開時回首，意味深長地望向女主角，就顯得過於簡單與虛假。那時我們想到田野裡颳起一陣風——突如其來的風讓陌生男子回頭。在這種情況下，即使知道作者的意圖，也不會讓他被「逮個正著」。

如果觀眾不了解導演運用某種手法的**根據**，就會選擇相信銀幕上發生的事，相信藝術家表現的就是他所觀察的生活。如果觀眾識破導演的手法，對他的「表現」活動一目了然，便會對銀幕上發生的事失去感受，開始**批判影片構思**及其體現形式。也就是說，床墊裡的彈簧露出來了。

正如戈里所說，形象的任務在表達生活本身，而非關於生活的理解與想像。它不是生活，也不象徵生活，卻是生活的體現，並表達它的**獨特性**。若真如此，什麼又是典型性呢？如何看待藝術中獨特性與典型性的關連？假使形象的誕生意謂獨特性的誕生，

109 安納托里·索洛尼欽（Anatoly Solonitsin, 1934-1982）：蘇聯時期俄國劇場及電影演員，一九六〇年畢業於斯維爾洛夫斯克劇院附設學校，先後在明斯克、塔林等地的劇院表演，一九七〇年來到列寧格勒，很快受到塔可夫斯基的賞識，邀請他在《哈姆雷特》中演出。其電影事業則因《安德烈·盧布列夫》而打開名氣。

典型性還有存在空間嗎？

弔詭的是，形象體現的獨特性與不可重複性，都奇怪地變成典型性。更驚人的是，典型性與個別性、獨特性有直接關連。它完全不是一般人想的那樣，只是記錄現象的普遍性與相似性，而是顯現於現象的獨特性。我甚至會這麼說：堅持獨特性，普遍性就會敗陣，留存於顯見的再現中。普遍性就是絕對獨特現象存在的根據。

乍看之下，這或許有些奇怪，但我們不能忘記，除了暗示真理，藝術形象不應引發任何聯想。此處所指的，與其說是形象的接受者，不如說是創造它的藝術家。著手工作前，藝術家應該相信自己是第一個體現這些現象的人。既然是第一個，理當如同他所感覺和理解的那樣。

正如我們說過，藝術形象是不可複製的獨特現象，與此同時，生活現象也可能完全平庸。就像一首俳句中所寫：「不，不是來我家──雨傘滴答往鄰家」。在生活中看到拿著雨傘的行人，絕不會激起我們任何新的想像，他不過是匆忙躲雨的行人之一。然而，文本呈現的藝術形象，卻完整、簡潔地記錄了對作者而言獨一無二的生活瞬間。不過短短兩行詩句，我們便可體會他的心情、他的孤獨，想像窗外陰雨綿綿，而他徒然等待有人探訪孤居的他。透過對情境和情緒的準確聚焦，充分表現了藝術的深度與廣度。

在最初的論述中，我們刻意不提性格形象。現在把它納入討論，將寓意深遠。例如果戈里筆下的巴什馬奇金[110]或普希金的奧涅金。從一方面看來，作為藝術**典型**，他們身上積累了造成他們出現的社會普遍規律的結果；另一方面，他們又帶有人類共通的主題。那就是：

如果文學人物的形象表達普遍規律，就可以成為典型。因此，作為典型，生活中有一大類似巴什馬奇金與奧涅金的人。作為典型──是的！正是如此！但作為藝術形象，他們**獨一無二**，無法複製。他們太過具體，作家放大他們的形象，以完整地表達自己的觀點，我們甚至可以說──奧涅金其實是我的鄰居。或者說，拉斯科爾尼科夫[111]的虛無主義由社會及歷史因素所決定，當然非常典型，但就其個人形象而言，他也完全不可複製。哈姆雷特當然也是典型，但說得不客氣點，「您在哪裡見過哈姆雷特?!……」

於是產生了一種弔詭的狀況──性格形象意謂完整表現典型，而且表現得愈完整，它就更有個性，也更獨特。形象真是神奇的東西！在一定意義上，它比生活本身更豐富──或許，從表達絕對真理的意義上來說是如此。

達文西或巴哈的形象有何功能意義？除了他們自身，似乎完全沒有──還有他們有多麼獨立。他們彷彿初次看見世界，似乎沒有任何經驗。他們獨立的視角如同初到異地的人！

110 果戈里中篇小說〈外套〉男主角。

111 杜斯妥也夫斯基小說《罪與罰》男主角。

一切創作都傾向單純與簡約的表達方法。追求簡約，意謂努力深刻地再現生活。然而，這也是創作中最痛苦的──找到你想表達的內容與最終體現的形象間**最短的**途徑。追求簡約，意謂痛苦地追尋符合真理的表達形式。多麼渴望以最省事的手法達到最大的效果！

對完美的追求推動藝術家發現心靈，實現精神層面最大的努力。追求絕對是人類發展的動力。我對寫實主義藝術概念的理解，主要與此動力有關。只有在致力表達精神理想時，藝術才是寫實主義的。寫實主義是對真理的追求，而真理總是美好的。在這裡，美學範疇等同於倫理範疇。

關於時間、節奏與剪接

談論電影形象的特點前，我想針對「電影是綜合藝術」的論點進行駁斥。我認為這個說法並不正確，因為如此一來，電影只立基於其他藝術之上，沒有自己的特點，也就是說──電影不是藝術。但電影是一門藝術。

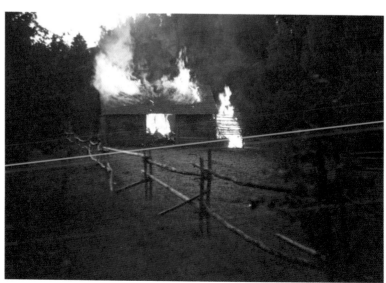

上：拍戲中的塔可夫斯基。

右：失火的家。

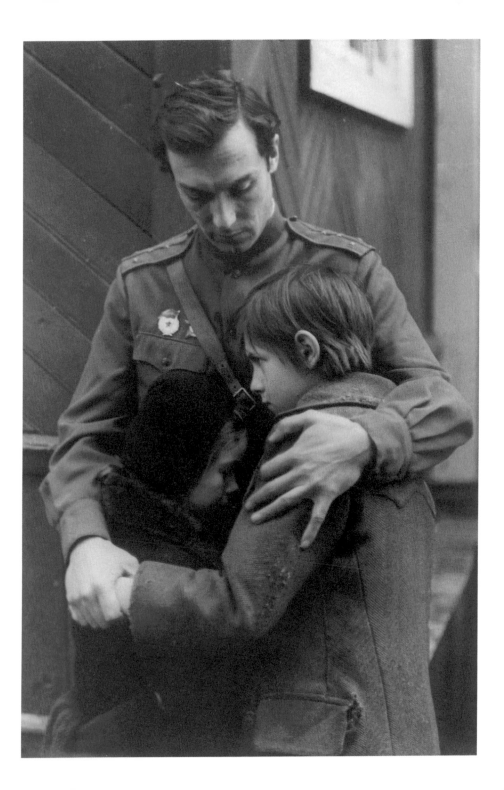

右頁：父親（歐雷格・楊可夫斯基飾演）返家。子阿列克謝，女瑪莉娜。

左頁：孤兒阿薩夫耶夫（尤瑞・斯汶提可夫飾演）。

右頁：年輕時的母親（瑪格麗特‧捷列霍娃飾演）。

左頁上：五歲時的阿列克謝。

左頁下：五歲時的阿列克謝與妹妹瑪莉娜。

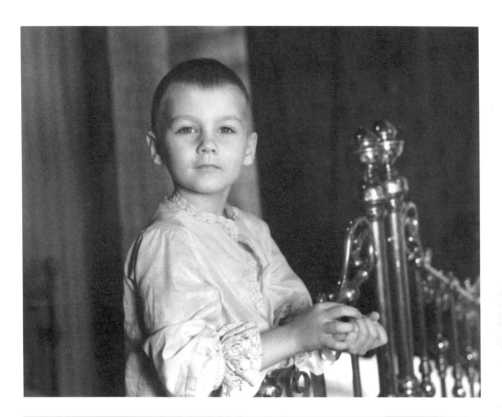

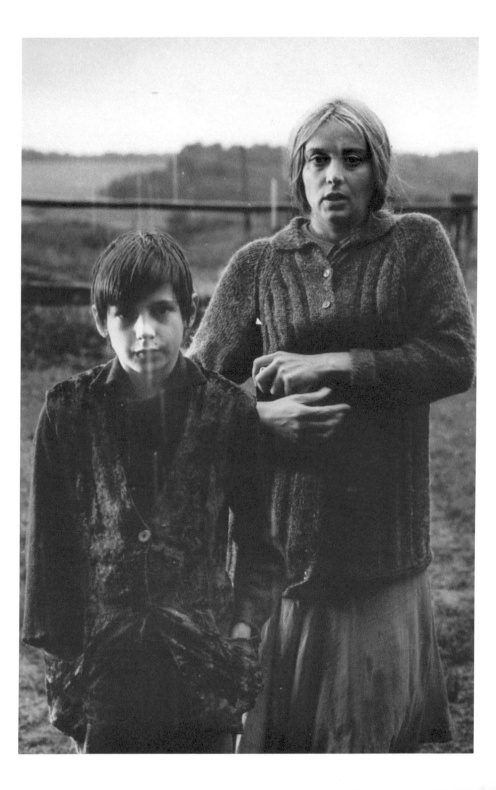

左頁：年老時的母親（塔可夫斯基的母親瑪莉亞飾演）、妹妹瑪莉娜。

右頁：母與子。年輕時的母親、十二歲時的阿列克謝（伊格納‧丹尼茲耶夫飾演）。

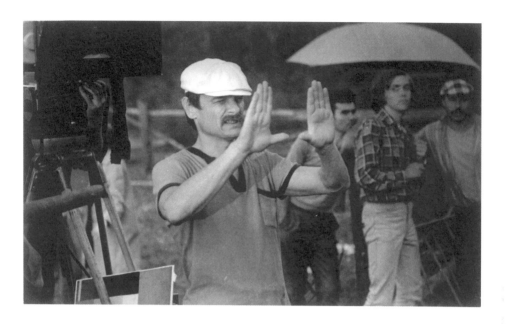

左頁：拍戲中的塔可夫斯基。

右頁：戈爾察科夫的妻子（瑪格莉塔‧拉斯卡佐娃飾演）。

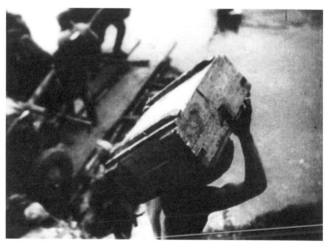

左頁上：新聞紀錄片。

左頁下：片中一景。

右頁上：年親時的母親、印務指導（格林科飾演）、同事莉莎（艾拉・狄米多娃飾演）。

右頁下：兒時的家。塔可夫斯依家庭照片原樣重建。

阿列克謝。現實生活裡的塔可夫斯基。

上：十二歲時的阿列克謝。
下：年輕時的母親。

電影形象最有力的主導元素為節奏，它表現於畫面上時間的流動。時間流動本體現在人物的行為、形象處理及音效上，但這些只是附加元素，理論上說來，就算沒有這些元素，電影作品依然存在。舉例而言，我們不難想像電影裡沒有演員，沒有音樂、布景，甚至沒有蒙太奇，卻無法想像電影作品裡沒有時間的流動。前面提到盧米埃兄弟的《火車進站》，以及許多美國的「地下電影」，就是這種電影——我記得其中一部記錄了沉睡中的男子。然後我們見證他的甦醒，其中包括以電影魔法拍出令人意外與驚奇的美學效果。

帕斯卡・歐比耶[112]一鏡到底的十分鐘短片也是如此。電影開頭是大自然莊嚴從容的樣貌，對人類的奔忙和慾望全然無動於衷。隨著導演精湛的運鏡技巧，田野上出現的小點，變成山坡上沉睡男子隱約可見的身影。這是戲劇化開場的伏筆。我們的好奇心催促時間加快速度。我們彷彿跟著攝影機偷拍，直到走近他身邊，才知道他已經死去。下一秒我們得知更多訊息：他不只死了，還是被殺死的。這位起義者傷重而亡，倒在大自然淡定又美好的懷抱裡。記憶強勢地將我們拋向震撼世界的事件。

請容我提醒各位，影片中沒有任何剪接的痕跡，沒有演員的表演，也沒有布景。鏡頭內時間行進的**節奏**，自然形成了這部複雜的戲劇作品……

112 帕斯卡・歐比耶（Pascal Aubier, 1943-）：法國電影導演、演員、編劇。一九六五年開始拍攝電影。

整部電影裡沒有任何獨立意義的元素：**電影就是藝術作品**。我們只能假設性地談論它的組成元素，並且只是為了論述而將它分解。

我也不認同蒙太奇是電影主要構成元素的說法，以及一九二○年代庫列雪夫[113]與愛森斯坦電影理論的信徒所言：電影誕生於剪接台。

有人多次公正地指出，**任何**藝術都需要蒙太奇，也就是選擇與組合拍攝好的片段。電影形象產生於拍攝期間，並存在於鏡頭**之中**。因此，在拍攝過程裡，我特別留意鏡頭中時間的流動，盡量精確地複製並記錄它。蒙太奇把充滿時間的鏡頭連結在一起，組合成完整而鮮活的電影主體，讓不同節奏強度的時間在它的血管裡跳動，以保障它的生命延續。

蒙太奇是組合兩個概念後產生一個新概念，我覺得這種論點完全違反電影本質。玩概念終究不會是藝術的終極目標，精巧花稍的概念也與它的實質相悖。或許，正是形象依賴的具體物質以自己的神祕途徑超越精神範圍──或許，普希金寫下「詩歌應該有點粗魯」時，就是想到這點吧？

電影詩學混合了我們時刻都在接觸的低劣物質，與符號的象徵體系對立。只消看看藝術家選擇並記錄素材的方式，一個鏡頭就能判斷導演是否有天分，是否具備電影視野。

113 庫列雪夫（Lev Ku-leshov, 1899-1970）：蘇聯電影導演、電影理論家。一九一六年開始研究蒙太奇手法。

蒙太奇最終只是拼組鏡頭的理想方法，已經存在於拍攝了素材的底片裡。說真的，理想的電影剪接，意謂和諧有序地組合各個場景和畫面，彷彿它們早就剪接在一起了。它們內部有一套接合法則，唯有進行拼組與剪接鏡頭時，才能理解或察覺到。對比法則及鏡頭間的關連有時很難感受得到，特別在鏡頭拍攝不準確時，想在剪接台上將這些片段有邏輯且自然地組合起來，會是一種找尋鏡頭連結原則的痛苦過程，隱身在素材內的本質，則會在尋找過程中漸漸顯現。

這裡存在一種特殊的反向關係——由於拍攝過程中使用特殊素材，自我組織的結構會在剪接中成形。透過剪接的風格，能夠顯露拍攝素材的本質。

我可以依據個人經驗述說如何歷盡艱辛剪接《鏡子》這樣的電影。目前約有二十多種剪接電影的版本。我所指的種類，並非某些畫面的單獨接合，而是場景更迭時結構的徹底改變。有好幾回，我覺得影片已無法剪接，而這意謂拍攝過程中出了不可饒恕的紕漏。影片漸漸瓦解，並在我們眼前崩落，沒有一處完整，沒有任何內在的必要連結或邏輯。忽然，在一個美好的日子裡，我好不容易找到另一種方法，艱難無比地完成重作業——影片就此完成。素材也復活了。影片各個部分開始產生連結，如同一個完整的血液循環系統——當我在放映廳觀看這個令人絕望的方案時，影片在我們眼前誕生。在此

之後，我很久都不敢相信這個奇蹟——電影剪接成功了。

對我們拍攝的準確度而言，這是一項嚴格的檢驗。部分接合顯然有賴於素材的**內部狀態**。假若拍攝期間這種狀態已經產生，假若我們沒有自欺欺人，假裝它不曾存在，那麼影片不可能剪接成功——因為這太不自然。必須感受到拍攝片段的意義與內在生命原則，畫面才能夠連接，才會和諧正確。當它發生的時候，謝天謝地——我們終於如釋重負。

《鏡子》鏡頭內流動的時間組合起來了。這部電影差不多有二百個鏡頭。數量並不算多，因為這種長度的電影通常需要五百到一千個鏡頭。鏡頭數量較少，是因為每個鏡頭都比較長。鏡頭剪接是為了組織結構，而非一般認為的「為了創造電影節奏」。

電影**節奏**的產生與鏡頭內時間流動的特質有關。一言以蔽之，電影節奏不取決於剪接後電影的長度，而取決於流動其中的時間的緊張程度。

剪接不能決定節奏——在這種情況下，蒙太奇僅是風格特徵。況且，電影中時間的流動並非剪接效果，而是因為它**排斥**剪接。導演應該在剪接台上一字排開的片段中捕捉到時間的流動，並將它記錄於鏡頭中。

正是銘刻於鏡頭中的時間，決定導演使用哪種蒙太奇原則，而所謂「無法剪接」，

其實是失敗地組合了記錄**不同**存在形式的時間碎片。舉例來說，不能把真實時間與虛構時間剪接在一起，這與不同口徑的水管不能接在一起的道理相同。倘若我們把鏡頭內時間流動的濃度、張力或「稀釋度」稱為**時間壓力，那麼，蒙太奇就是考量鏡頭內時間壓力而進行排列組合的方法。**

決定影片節奏的壓力如果不一致，就可能使不同鏡頭傳達的感覺一致。

如何才能感覺鏡頭內的時間？只要能感覺到事件背後特殊的真理，時間就會產生。

當你清楚意識到，自己在畫面上看到的並非有限的視覺描繪，而是暗示某種延伸至鏡頭外的**生活**，時間就會產生。如同我們說過的無限形象。電影比它自身還要偉大（前提當然是：這是一部真正的電影）。其中的構思與意旨，比作者有意置入的部分還多。猶如不斷前進、變化的生命，讓人得以按照自己的方式去詮釋並感覺每一個瞬間。同樣的，真正的電影精準地將時間記錄於底片上，它流洩於鏡頭之外，永存於時間之內，如果時間永存其中的話——電影的特性就表現在這種特殊的雙向過程中。

電影於是超越了名義上的存在，不再只是拍攝並剪接過的底片——它不只是故事，電影脫離作者，開始獨立存在，在與個體發生衝突時，經歷形式與意義的變化。

不只是情節。電影脫離作者，開始獨立存在，在與個體發生衝突時，經歷形式與意義的變化。

我反對所謂的「蒙太奇電影」及其原則，是因為它沒讓電影的生命延續至銀幕外，也就是說，沒有讓觀眾有機會將自身經驗融入影片。蒙太奇電影替觀眾設置謎語，讓他解讀象徵，運用智力經驗為寓意感到驚訝。然而，每個謎語都有固定的答案。在我看來，愛森斯坦剝奪觀眾與畫面互動的可能性。他（愛森斯坦）在《十月》中讓三絃琴與克倫斯基形成對比——他的手法變成目的，就和前面引述的梵樂希一樣。由此，建構形象的方法本身變成目的，作者全面進攻觀眾，把自己看待事件的態度強加給他們。

假如拿電影與芭蕾、音樂等時間藝術作比較，電影最突出的特點，是凝結在影片內的時間變得真實可見。現象一旦被記錄在底片上，它的存在就不容置疑。哪怕這是非常主觀的時間……

藝術家可以分為兩類：一類**創造**個人世界，另一類**重建現實**。我無疑屬於前者。然而，這不會改變事情：我建立的世界可能引起某人興趣，也可能讓某人無動於衷，甚至感到惱怒——但這個以電影手段重建的世界，始終應該被看作是直接記錄瞬間後客觀重建的現實。

音樂作品有不同的演奏方式，因此有不同的時間長度。如此一來，時間只是某種特定秩序的因果條件，帶有抽象哲學的特質。電影得以將時間記錄於情感能理解的外在特

徵上。因此，電影中的時間變成基礎中的基礎，類似音樂中的音符，繪畫中的顏色，戲劇中的角色。

如此一來，**節奏不是一米一米的底片之更迭，而是由鏡頭內的時間壓力所構成**。我深切地認為，**節奏才是電影中構成形式的主要元素**，而非一般所認為的鏡頭剪接。

蒙太奇存在於所有藝術類別中，它是藝術家創作過程中必要的選擇結果與組合的結果，任何藝術都不可能存在。電影蒙太奇的另一個特點，是它**拼接銘刻於拍攝片段的時間**。蒙太奇把這些攜帶著時間的大小碎片組合起來。組合過程中剪掉或截短的時間，產生時間的空白，讓人重新感覺這段時間的存在。然而，就如前文所說，鏡頭組合的特點早已存在於剪接的片段內。蒙太奇本身不會製造與重建新特質，只是把存在於剪接鏡頭內的東西加以顯現。拍攝期間就該有剪接的構想，並提早規畫拍攝畫面的特質。剪接處理的是時間長短，以及攝影機記錄的時間張力，完全不是抽象的符號，不是美麗的擺設，不是精心配置的場景，不是兩個對等概念碰觸後所產生的「第三意義」著名電影理論，而是鏡頭所記錄的生活多樣性。

愛森斯坦本人的經驗證明我的論點正確。他的電影節奏完全依賴剪接，一旦直覺背叛他，他無法用必要的時間張力填滿剪接的片段時，他的理論弱點也就隨之突顯。讓我

們以《亞歷山大・涅夫斯基》的楚德湖戰役[114]為例……

他不認為有必要讓鏡頭充滿時間張力，所以盡量用短鏡頭（有時是過短的鏡頭）的更迭來傳達戰役的內在動態。然而，除了快速切換的鏡頭，沒有上過全蘇電影學院課程中「經典電影」及「蒙太奇經典範例」課程的觀眾，會覺得銀幕上發生的事無聊、不自然。這是因為愛森斯坦的個別鏡頭中沒有真實的時間。這些畫面太過靜態、蒼白。因此，沒有銘刻任何時間進程的鏡頭內容，與膚淺、隨意、做作的時間剪接之間，自然會產生矛盾。觀眾沒有產生藝術家預期的感覺，因為他沒有盡力在畫面上表現這場戰役真實的時間感受。事件沒有被重建，只是被演出——這才顯得刻意、不自然。

電影中的節奏透過鏡頭所記錄可視物體的生命來傳達。因此，根據蘆葦擺動的方向，可以判斷水流及水壓。同樣的，時間的流動意謂鏡頭中流動的生命過程本身。

導演首先透過時間感受及**節奏**表現自己的獨特性。節奏以其風格特點為作品增色。

節奏不是思忖而來，也無法以純粹抽象的方式建構。電影的節奏自然產生，呼應導演與生俱來的生命感受及其「時間追尋」。我覺得，鏡頭中的時間應該恰如其分地獨立流動，如此一來，才能沉穩地彰顯中心思想。鏡頭中的節奏感……該怎麼說呢？就像文學裡詞語的真實感。不精準的文學用詞和不準確的電影節奏，都會毀滅作品的真實性（節奏的

114
楚德湖（Lake Chu-dskoe）又稱佩普西湖（Lake Peipus），是位於俄羅斯與愛沙尼亞邊界的淡水湖。一二四二年，諾夫哥羅德大公亞歷山大・涅夫斯基（Alexander Nevsky, 1221-1263）率軍在此擊敗條頓騎士團（Teutonic Order），史稱「冰湖戰役」（The Battle on the Ice）。

概念也適用於散文，不過那又是完全不同的意義了）。

如此一來會產生很自然的複雜性。我希望鏡頭內的時間恰如其分地獨立流動，免得觀眾感覺自己被強迫接受；我希望他自願落入藝術家的圈套，內化電影素材，將它轉化為一種全新的**自我**經驗。雖然如此，這裡也出現一種矛盾。導演對時間的感受依然是一種對觀眾的強迫——就像把自己的內在世界強加給觀眾。觀眾要不跟隨你的節奏（你的世界），成為你的追隨者，要不根本走不進你的內心，無法與你連結。由此產生了屬於自己的觀眾，以及與你完全不相干的觀眾，我覺得這很自然，可惜也無法避免。

所以，我的職業挑戰在於**建立自己的時間之流，透過鏡頭傳達自己對時間流動的感受——從慵懶朦朧到狂亂迅猛**。不管別人如何認為，如何看待，如何感覺……

切分、接合——打破時間的流動，中斷時間同時創造新特質。扭曲時間——也是表達時間節奏的方法。

時間的雕刻！

然而，拼組不同時間張力的鏡頭，應該捐棄對生命的草率看法，視它為內在需求，並將素材組織為有機的整體。如果這些畫面過渡的內在實質遭到破壞，導演想隱藏的剪接伎倆便會露出馬腳，讓人一望而知。任何刻意的、不是由內而生的延宕或加速，任何

不得當的內在節奏變化，都會致使剪接變得虛假、突兀。

將時間上不相容的片段接合起來，勢必導致節奏紊亂。然而，如果這種紊亂由剪接鏡頭的內在生命所引發，那麼，它對劃分節奏輪廓而言則是必需的。若拿不同的時間張力來做象徵：小溪、洪流、河流、瀑布、海洋——它們的組合會產生獨特的節奏輪廓，是由作者的時間感所誕生的新機體。

由於時間感是導演與生俱來的生活觀，節奏張力又操控影片段落的剪接，那麼蒙太奇就是導演的獨特風格，透露他的思想態度，體現他的世界觀。我想，輕易變化剪接風格的導演都不夠深刻。您總能認出柏格曼、布列松、黑澤明、安東尼奧尼[115]等人的剪接風格，永遠不會把他們與其他人混淆……因為他們的節奏中總體現出相同的時間感。再拿幾部好萊塢的電影來看——它們彷彿由同一個人剪接出來，沒有任何足以區分的剪接特點。

當然，我們必須知道蒙太奇法則，就像必須熟知自己的工作法則，而**創作**卻是從這些法則被破壞、變形的那一刻開始的。托爾斯泰的風格不若布寧[116]那般完美無瑕，他的小說也不像布寧的短篇小說那樣以工整嚴謹著稱。但我們不能因此斷言布寧比托爾斯泰「更好」。你不僅會原諒托爾斯泰冗長又沒必要的說教，以及笨拙的語句，甚至可能喜

115 安東尼奧尼 (Mi-chelangelo Anto-nioni, 1912-2007)：義大利現代主義導演，風格簡約、疏離，作品包括：《愛情編年史》（文譯《愛情紀錄》，Cronaca di un amore）、《女朋友們》（Le Amiche／情事）（L'Avventura，又譯為《奇遇》或《迷情》）、《夜》(La Notte)、《蝕》(L'Eclisse)、《春光乍現》(Blow up)、《雲端上的情與慾》(Al di là delle nuvole)、《愛神》(Eros) 等。

116 布寧 (Ivan Bunin, 1870-1953)：俄國作家，一九三三年獲諾貝爾文學獎，作品包括《幽暗的林蔭道》、《落葉時節》、《安東

歡上它們，把它們看作托爾斯泰個性特點的一部分。面對偉人時，你會接受他的缺點，因為它會轉化為獨特的美學風格。

如果從杜斯妥也夫斯基的作品中抽取人物的描寫，你不由得感到突兀——英俊秀美、唇色鮮亮、臉色蒼白等……但這沒有任何意義——因為這裡談的不是職業作家或大師，而是藝術家、哲學家。布寧非常尊敬托爾斯泰，但他認為《安娜·卡列尼娜》寫得很糟。眾所周知，他曾試圖重寫，只是徒勞無功。

剪接這件事也一樣——問題不在於是否嫻熟掌握技巧，而在於必須感受某種獨特的表達方式。順帶一提，近年來愈來愈多年輕人進入電影學校，他提前做好的準備——助這種詩學。首先應該知道：你抱持什麼心態進入電影，你想表達什麼，為什麼非得借這種詩學……首先應該知道：你抱持什麼心態進入電影，你想表達什麼，為什麼非得借

在蘇聯是為了「需要」，在西方則是為了賺錢。這很戲劇性，但技術問題根本是小事一椿，人人都學得會，學不會的是獨立並恰當地思考，以及如何成為個體。不能強迫某人承擔困難甚至無法背負的重擔。然而別無他路。做一天和尚，敲一天鐘。人一旦背叛自己的原則，就無法再對生命保持純真的態度。因此，當一位導演說他要拍一部普通影片，以便保留實力與能力拍出夢想中的電影，他一定是在騙人，更有甚者，是自我欺騙。他永遠拍不出**自己**的電影！

電影的構思──劇本

從跨出第一步到電影拍攝完畢，你得和一大票人、各式各樣的困難，以及幾乎無法解決的問題周旋，這讓你覺得，一定有人故意設下各種條件，好讓導演完全忘記拍電影的初衷。

應該說，對我而言，構思引發的問題不只與構思的產生有關，也與保持其最初形式有關。構思作為刺激電影工作的動因，作為影片的象徵，永遠冒著在混亂的生產過程中退化的危險，在實現過程中變形、毀滅。

電影從構思的誕生到製作完成，會遇到形形色色的複雜性。問題不只在於電影製作技術的難處，也在於電影構思的實現需要大量受創作過程吸引的人。

與演員合作期間，如果導演無法堅持自己對角色的理解及表演方法，那麼構思會立刻產生偏差。如果攝影師不理解自己的任務，即使影片看起來拍得很棒，也會偏離原先設定的主軸，也就是說，最終會失去完整性。

美術設計可以搭建他引以為傲的一流布景，然而，假如這不是導演最初的構想，那麼就會妨礙影片，導致電影失敗。假如作曲者不受導演控制，就算寫出一流音樂，但遠

離電影所需，也有無法實現構思的危險。

這麼說毫不誇張：導演一旦成為見證者，就會如履薄冰。他得觀察編劇寫作、美術設計搭建布景、演員演戲、攝影師拍攝、剪接師剪接影片。老實說，就像工廠流水線的運作一樣，導演顯然只負責協調劇組成員的專業力量。

簡言之，導演小心翼翼不讓構思「潑灑」出來，但又與慣性的製作陳規互相衝突，因此很難堅持作者電影的初衷。保持導演構思的新鮮與生動，就有可能成功。

應該立刻說明，我從不認為腳本是文學體裁。而且，腳本愈適合拿來拍電影，就愈難擁有文學命運，那比較常發生在戲劇劇本上。事實上，沒有一部電影腳本可以達到真正的文學高度。

我不太明白，為什麼有文學天賦的人會想成為編劇——當然，商業利益的考量除外。作家應該寫作，以電影形象思考的人應該去當導演。畢竟電影的構思、它的中心思想，以及構思的完成，最終都歸於導演——否則他不能真正掌握電影的拍攝。

當然，導演可以尋求協助，說真的，他可以經常尋求與他心靈相近的文學家幫忙。

如此一來，這位作家就成為導演的合作者，也就是編劇，並參與文學基礎的加工，如果他認同導演構思，準備衷心信服，並有創意地發展、豐富預定的構想方向。

如果劇本以出色的文學語言寫成，最好繼續保持文學作品的狀態。

如果還是希望從劇本看出成為影片文學基礎的可能，那麼，首先要寫出能夠真正拿來拍電影的**劇本**，但這已經是加工過的新劇本，其中的文學形象已轉化為**相對應的電影形象**。

假如劇本從一開始就打算用來拍電影，也就是說，裡面有拍攝的內容與方法，那麼它就是預見未來電影的特別記錄，與文學毫無共通之處。

假如電影劇本的最初方案在拍攝過程中有所變動（我拍電影時經常遇到這種狀況），那麼它就已經失去最初的形態，只能引起電影史研究者的興趣。這些總是在變化形式的方案，能吸引關注電影創作本質的研究者，但無論如何不會成為**完整的文學體裁**。文學形態完善的劇本必須拿來說服那些決定拍片的人，使他們相信非得拿來拍片不可。儘管如此，如果開誠布公地說，沒有一個劇本能夠保障未來影片的品質：我們知道有好幾十部好劇本拍成爛片，或者爛劇本拍出佳片的情況。有件事情不是祕密：只有在劇本雀屏中選後，導演才開始對劇本進行真正的創作，為此他必須自己創作，或與文學夥伴共同創作，讓他們的文學才華靈活運用於他所需的想法上。當然，此處指的是所謂的作者電影工作。

從前，在發展導演腳本的過程中，我努力想像未來影片精確的樣貌，連場面調度都考量進去。現在我卻傾向大致勾勒未來的場景與鏡頭，好讓它們在拍攝過程中自然出現。因為鮮活的外景地點、拍攝現場的氣氛、演員的情緒，會擦撞出鮮明且始料未及的全新策略。生命比想像更加豐富。因此我現在常想，拍攝的事前準備固然重要，但不該預設情緒，要依賴現場的氣氛，並以更自由的心來處理場面調度。從前，如果不提前作好拍片計畫，我就不會現身片場，現在我卻發現這種計畫太過抽象，反而會禁錮我的想像力。

或許，有必要暫時不去想它？

普魯斯特寫過這麼一段話：

教堂的尖頂顯得那麼遙遠，而我們靠近它的速度如此緩慢，所以在片刻過後，當馬車停在馬丁維爾教堂前面時，我不由得感到驚奇。遠遠望著這些尖頂，我的心頭充滿喜悅，但我並不明白其中緣由。如果非要找出來，我可能會感到痛苦；我只想把這些在陽光下移動的線條銘記心中，免得日後再想……

我沒想過，馬丁維爾教堂尖頂的神祕感，竟與漂亮詞句有異曲同工之妙。既然它以使我感到愉悅的詞語方式出現，我便向醫生借來紙筆，儘管馬車顛簸，我振筆疾書，為

了良心感到安寧，滿腹熱情得以一吐為快，我寫下了一段文字……

後來我再沒有想起這張紙片。當時我坐在車夫旁邊，在他平日把馬丁鎮上買來的家禽裝筐放置的地方，匆匆寫下這段文字，整個身心都充滿喜悅，這一頁紙讓我徹底擺脫了**教堂尖頂的魔力**，我簡直像剛下完蛋的母雞，高興得扯開嗓子大聲啼鳴。[117]

多年來，日夜糾纏著我、讓我不得安寧的童年記憶，如同蒸發了一般突然消失無影，我不再夢見不時出現夢中的那座很久以前住過的房子……我向前飛奔，訴說著拍完《鏡子》後發生了什麼事。

當時——在影片開拍的幾年前——我只想在紙上訴說折磨自己的回憶，還沒有想到要拍電影。我曾想寫一篇關於戰時撤退的中篇小說，所有事件都繞著學校的軍訓老師轉，但這個情節還不足以支撐一部中篇小說，因此我沒有完成它。但童年時期讓我留下深刻印象的故事持續折磨著我，留在我的記憶之中，最後轉化為電影中的場景。

《鏡子》的第一個腳本叫做《白色的日子》，完成它的時候，我明白自己對電影還沒有清晰的構思。我並不想將充滿惆悵與鄉愁般的童年記憶拍成簡單的回憶電影。

我清楚感覺到，對電影而言，這個腳本還缺少一些東西——某種非常非常非常本質的東

117 引自：普魯斯特著，《追憶似水年華》第一卷〈去斯萬家那邊〉第一部。

西。如此一來，當腳本首度成為討論對象，電影未來的靈魂其實還飄蕩在身體之外的遙遠地方。我強烈感覺必須找到結構理念，將腳本提升到凌駕於抒情回憶之上。

於是產生了新的腳本方案：我想在童年故事的段落裡安插對我母親的訪談，對比母親與敘事者對往事的感受，讓觀眾看到親密的兩代人彼此投射的回憶。至今我仍認為，沿著這條道路，可以預期有趣又意想不到的效果⋯⋯

雖然如此，我並不懊悔日後不得不放棄這種太過粗糙的直線結構，改用表演取代對母親的訪談。

因為我依然感覺不到演出與紀錄片元素間有機結合的力量。它們彼此衝突、彼此對立。依我之見，將它們剪接在一起，只不過是形式化，並且受意識控制，也是令人質疑的統一。這兩種元素凝聚不同濃度的物質，包含不同的時間張力：紀錄片式訪談精確的現實時間，與透過表演手段建立回憶片段的作者時間。然後，一切都讓人想起「真實電影」[118]，但這不是我想要的。從失真的主觀時間到真實可信的紀錄片時間的轉換，突然顯得非常可疑、虛假、單調⋯⋯像打乒乓球那樣⋯⋯

我拒絕把這兩種時間結合在一部電影裡，不代表表演與文獻材料永遠不能剪接在一起。正好相反，它們最終還是在《鏡子》裡自然地融合，而且非常自然。我不只一次聽

118 真實電影（Cinema verité）：一九六○年代開始興起的一種寫實主義電影類型。參見第三章注87。

人說，我在《鏡子》中安插的新聞片段其實是假的，是我刻意依據新聞拍拍出來的。如此

和諧地運用新聞材料，歸功於我找到非常特殊的新聞素材。

為了找到讓自己震撼的蘇聯軍隊橫渡錫瓦什湖[119]的紀錄片，我必須反覆觀看數千米

底片。從前我不曾看過類似的片子——我找到的不是品質很爛的改編劇，就是記錄軍旅

生活的極短片，要不就是閱兵的紀錄片，感覺上是事先安排好的，而且很不真實，我看

不到任何以統一的時間感匯集大雜燴的可能性。突然之間，我的眼前出現前所未有

的新聞紀錄片！它記錄了最戲劇化的一九四三年進攻。這絕對是獨一無二的素材！我簡

直不敢置信，這麼大量的底片被用來記錄單一事件的發展過程。這部片子顯然是一位才

華洋溢之人的傑作。銀幕上的人們彷彿橫空出世，為異常困難、艱辛、可怕與悲慘的命

運所折磨，於是我當下明白，這個場景必須成為核心、實質——成為原先設定為抒情回

憶電影的神經中樞與心臟。

銀幕上出現極富感染力和戲劇性的形象——而這一切都是我的：個人的、沉重的、

迫切的。（順帶一提，蘇聯國家電影事業委員會主席葉爾瑪什要求剪掉的正是這個場

景。）這些鏡頭訴說以歷史進步包裝的痛苦，訴說無數的犧牲，自古以來這些犧牲就是

歷史進步的基礎。我絕不相信這些苦難毫無意義——這個素材講的是不朽，阿爾謝尼·

119 錫瓦什湖（Syvash）：位於克里米亞半島東北部、黑海北部的亞速海西岸，形狀狹長，將克里米亞半島與歐亞大陸隔開。錫瓦湖水體深度很淺，但湖底有厚達五公尺的淤泥，在炎熱的夏季發出腐敗的氣味，所以也稱為「腐臭之海」。一九四三年十一月蘇軍曾穿越該湖突襲德軍，死傷非常慘重。

塔可夫斯基的詩使該場景更具意義。我們被它的美學特點所震撼，它讓這個新聞文獻具備驚人的情感力量。底片上所銘刻簡單精準的真實，**不再只是記錄真相**。它突然成為功勳及其價值的**形象**，成為付出極高代價的歷史轉折點的形象。

無庸置疑，這段影像出自高人之手！

這個形象感人肺腑或讓人心神不寧，因為鏡頭裡只有人。在白茫茫的蒼穹之下，人們在水深及膝的泥濘中行走，走向地平線上沼澤的遠方，幾乎無人生還。銘刻於底片的這幾分鐘，以多維度與深度，讓人產生類似震撼與淨化的感受。不久後我才得知：拍攝這段素材的戰地攝影師以強大洞察力將事件本質銘刻於底片後，當天就犧牲了。

在《鏡子》還剩下四百米底片，算起來只剩十三分鐘的銀幕時間，影片還有成形。

敘事者童年時期的夢境已經拍攝完畢，但也無濟於事。直到我們想到將構思或腳本中都沒有的敘事者引進故事後，電影才真正成形。

我們很喜歡扮演敘事者母親的瑪格麗特・捷列霍娃[120]在電影中的表現，但一直覺得這個角色的最初構思無法充分展現她強大的演員實力。於是我們決定增加場景，讓她扮演一個新角色——敘事者的妻子。之後又有了另一個想法——在剪接場景時重新安排敘事者的過去與現在。

120 瑪格麗特・捷列霍娃（Margarita Terekhova, 1942-）：俄國演員、導演。以《白俄羅斯車站》與《鏡子》揚名俄國影壇。

121 亞歷山大・米沙林（Alexander Misharin, 1939-2008）：俄國劇作家、小說家、編劇。

在新場景的對話中，我和才華洋溢的合作者亞歷山大・米沙林[121]一開始還想把計畫中涉及美學與道德的基本想法加進來，幸好，謝天謝地，我們沒有這麼做，而那些想法應該已經潛移默化至電影中了。

我想透過講述《鏡子》是如何拍攝的來說明劇本多麼脆弱、鮮活，而且不斷改變結構，只有當所有工作結束那一刻，電影才真正誕生。劇本只提供思考的根據，而且直到電影殺青前，焦慮感總如影隨形——萬一想法無法落實該怎麼辦?!……

說真的，應該指出，正是在拍攝《鏡子》的過程中，我對腳本的創作目標獲得最大程度的表現。雖然其他幾部電影有結構更為清晰的劇本，並在拍攝過程中考慮周全、逐漸成形、臻於完善。

《鏡子》開拍前，我們刻意避免在拍攝素材前先設計畫面。我覺得重點是了解電影在怎樣的條件下透過怎樣的方式「自然而然」地建構起來——這來自拍攝本身、與演員的互動、搭建布景並熟悉外景場地。

我們並未預先構思視覺上已經完整的鏡頭或片段，卻很清楚氛圍狀況與心理狀態，也就是說，在拍攝現場需要精確的形象與它對應。如果我在拍攝前「看見」了什麼，我想大概就是精神狀態，也就是未來場景的內在張力和人物內心狀態。然而我還不知道怎

麼體現。我來拍攝現場，只是為了徹底理解如何把狀態表現在底片上。

完全了解後，我才開始拍攝。這部電影講的是敘事者曾經居住過的村子，他在這裡出生，雙親在這裡生活。我們根據老照片，精確地重建、「復活」因時間久遠而頹敗的房子。就在四十年前所在的地方。後來我們把我母親帶到那裡，她**在那裡**，在**這間**房子裡度過了青春歲月，再見它時，她的反應遠遠超過我大膽的期待。她彷彿回到過去。於是我明白，我們的方向是正確的——房子在她心裡引起的情感，就是我們想在電影裡表現的……

……房子前方是一片田野。我猶記得，在房子與通向鄰村的道路之間有一大片蕎麥田，每到開花時節就美不勝收。蕎麥白色的花朵，讓田野看起來像覆蓋了瞪瞪白雪，成為童年回憶中最鮮明、最有意義的細節，保存在我的記憶中。然而，我們前來取景時，卻怎麼都找不到那片蕎麥田——這些年來，集體農場在此處種植苜蓿和燕麥。我們請求改種蕎麥，他們卻信誓旦旦地說，這裡的土壤不適合蕎麥，根本種不出來。我們則把這片田地，播撒蕎麥種子，當土裡發出嫩芽，集體農場成員的驚訝溢於言表。我們租下這個成功視為好兆頭，彷彿證明了我們記憶的情感特質能穿透時間的樊籬，而這就是電影想講述的。這就是它的構思。

我不知道，要是喬麥沒有開花，電影的下場會是什麼！……當時，這對我而言異常重要。而它也開花了！

著手拍攝《鏡子》時，我總是想，如果你認真看待自己的工作，電影就不只是下一份工作，而是決定你命運的**行為**。在這部電影中，我第一次決定使用電影來談論對自己而言最主要、最寶貴的東西，而且是直接談論，不要任何手段。

《鏡子》上映後，最大的難題是對觀眾解釋，電影只有**訴說真理的願望**，沒有任何隱藏與寓意。我的聲明常常引起質疑甚至令人失望。許多人認為我的說法不夠充分，所以試圖尋找隱密的象徵、隱含的意義與祕密。因為他們還不習慣電影形象詩學。這同樣讓我覺得失望。這是來自觀眾的反對聲音。我的同行也猛烈攻訐，指責我不知廉恥地拍攝關於自我的電影。最終唯有**信念**能拯救我們：相信我們的作品對自己有多**重要**，對觀眾就有多重要。這部電影旨在重建我深愛且熟悉的人們的生活，我想要訴說的，是無法報答親人所給予的關愛的痛苦感受。他覺得自己不夠愛他們——對他而言，這才是痛苦的真正原因，以及難以擺脫的念頭。

當你開始講述珍愛的東西，就特別在意人們對故事的反應，你很想想捍衛自己的故事，免得它遭人誤解。我們非常不安，深怕未來的觀眾不接受這部電影，與此同時，又堅信

人們會聽見我們的聲音。結果果然不負我們的期盼——本書前文引用的觀眾來信，可以說明很多相關的問題。我無法奢望更多的理解了。觀眾的反應對我未來的工作而言極為重要。

我並不想在《鏡子》中講述自己，完全不想。我想說的，是**自己與親人的情感**，我和他們之間的關係，自己因無能為力而無法履行責任的感受，以及內心永遠的愧疚。電影主角在危機四伏的狀態中憶起的事件，直到最後一刻都讓他痛苦，喚起他的悲傷與不安⋯⋯

閱讀戲劇劇本時，可以了解它的意義——這個意義能在不同演出中以不同方式詮釋，畢竟從一開始它就擁有自己獨特的面貌；而透過腳本一窺未來電影的真面目，根本就是不可能！腳本會在電影中死去。而且，除了挪用文學對話，電影在本質上與它毫無關聯。劇本成為**文學**體裁，是因為對話表達的思想是它的本質：對話總是文學性的。電影中的對話只不過是電影結構材料的組成部分罷了。所有在腳本中稱為文學、散文的東西，應該在拍攝過程中不斷被改寫、加工。文學**熔煉**於電影中，也就是說，電影殺青後文學不再是文學，只留下不可能稱為文學的電影筆記、剪接單。而這更像明眼人對視障者轉述的故事。

電影的造型呈現

與美術設計和攝影師溝通時，最主要也最複雜的難題，在於如何把他們變成構思的合作者和共同參與者。與劇組其他工作人員的溝通也同樣困難。重要的是，不能讓他們只是消極冷淡的執行者，而是全程參與者和創造者，可以分享情感與想法的對象。然而，為了讓攝影師與我想法一致，有時還得運用外交手腕，包括隱瞞自己的構思與最終目標，好讓攝影師完美呈現它。有時我還覺得隱藏構思，好讓攝影師做出我需要的決定。在這個意義上，我與瓦吉姆・尤索夫的故事就很具代表性，我和他一直合作到《飛向太空》。

讀完《鏡子》的腳本後，尤索夫拒絕拍攝，理由是：就倫理角度而言，他痛恨電影中明目張膽的自傳性色彩，太過直白的抒情調性、作者只想講自己的意圖也讓他覺得惱怒（其他同事對《鏡子》的看法與他一致）。尤索夫當然表現了自己誠實坦率的一面，他顯然認為我太過高傲。說真的，後來，當電影由另一位攝影師格奧爾基・列爾柏格掌鏡後，尤索夫才對我坦白：「無論多麼遺憾，安德烈，但這是你拍得最好的一部電影。」

或許，正是因為認識瓦吉姆・尤索夫很久了，我才應該更狡猾點⋯不該全盤托出我希望這不是違心之論。

的構思，而是每次只給一個片段……我不知道……我不擅長口是心非，也不善於對朋友用上外交手腕。

無論如何，迄今我在所有拍攝的電影中，總把攝影師當成合作者。在電影界工作，光與同事維持密切關係是不夠的。我剛剛講過的外交手腕顯然非常必要──但老實說，我個人對這種事只能「事後諸葛」，所以根本只是理論上的理解。工作上我從不對同事有所隱瞞：正好相反，我們劇組像無法切分的身體，如果氣血不順，經絡不通，不可能拍出真正的電影！

拍攝《鏡子》時，我們盡量形影不離：大家無話不談，大聊彼此知道、喜愛、珍貴、嫌惡的東西，對即將開拍的電影同樣浮想聯翩。劇組成員各司其職、地位平等。例如，音樂家阿爾捷米耶夫[122]只為電影寫了幾個音樂片段，但他無疑是影片參與者，和其他所有人一樣──沒有他，電影不可能是現在的模樣。

在那座為時間摧毀的房子原地搭建後，全體劇組成員一大早就抵達那裡等待天亮，以便在一天的不同時段觀察它，感受它的特點，在不同天氣狀態下研究它。我們試著讓內心充滿此地居民當年的感受，看著和四十年前相同的日出與日落，雨水與薄霧。我們彼此感染回憶的情緒，以及融為一體的神聖感受，以致於拍攝工作結束時，我們都覺得

122 阿爾捷米耶夫（Eduard Artemyev, 1937-）：俄國作曲家，畢業於莫斯科音樂學院，曾為塔可夫斯基《鏡子》、《潛行者》、《飛向太空》等影片配樂。

難過惋惜——彷彿才剛開始工作，彼此已經融入對方。

創作團隊成員的**心靈**溝通至為重要。好幾次我與攝影師溝通不良，我完全失控，什麼事都做不了，一連幾天都無法進入拍攝狀態。在這種危機時刻，只有找到溝通方法，重新建立平衡，工作才得以繼續。也就是說，決定創作過程的不是紀律原則，不是工作計畫表，而是團隊的氛圍，所以我們才能提前殺青。

電影工作（如同其他由作者主導的創作工作）應先解決**內在**問題，而非外在的紀律與生產任務，如果完全冀望後者，只會破壞工作節奏。性格與氣質各異、生活經驗及年齡不同的一群人，若能團結起來，為實現同一目標而努力，如同被相同熱情燃燒的大家庭，便能眾人同心，其利斷金。假如團隊營造了真正的創作氛圍，是誰決定用特寫、安排成功的場面，是誰先想到這樣打燈光或拍攝的角度，這些問題已不再重要。

在這種情況下，真的難以判斷攝影師或導演誰比較重要：只要拍出來的場面和諧就好，也就是說，不矯揉造作、不孤芳自賞。

關於《鏡子》，您可以自己想想，劇組成員應該取得什麼樣的默契，才能把別人的私密想法當成自己的，老實說，要與同事分享這些想法並不容易——或許比和觀眾分享還要困難：畢竟直到首映的那一刻，觀眾還只是個抽象概念！⋯⋯

要讓同事認同你的構思，必須克服很多困難。而且在《鏡子》殺青時，很難再把它看成是我個人的家庭故事，因為很多人共同參與了這個故事。我的家庭似乎變大了⋯⋯

在真正的創作合作中，純粹的技術問題似乎不復存在。無論攝影師或美術設計，都不再只是做擅長的事，或只是完成導演的要求，而是每一次都超越自己的專業能力，他們做的不是那些「可以做的」（也就是人人都知道該如何做的），而是被認為必須做的。

這比只是專業取向——例如攝影師從導演的提議中抉擇技術層面——可以實現的東西還來得多。唯有在這種情況下能夠達到真實感，讓觀眾充分相信畫面上住著活生生的人。

電影的造型呈現中，最嚴肅的問題之一當然是色彩。最後必須認真思考電影色彩的弔詭之處，因為它使觀眾**難以真正感受銀幕上的真實**。如今，電影中的色彩更常是一種商業需求，而非美學範疇。現在愈來愈流行的黑白電影絕非偶然現象。

感知色彩是特殊的生理及心理現象，人們往往不會特別注意。電影鏡頭的**生動**（通常只是底片本身的特性）讓畫面承載**另一個附加的虛構性**，假如你需要真實可信的生活，就必須克服這個虛構性。應盡量讓色彩中立，以免對觀眾產生太大影響。假如色彩是鏡頭的主導元素，意謂導演與攝影師挪用了繪畫手法來影響觀眾。正是因為如此，現在很多平庸的電影追求類似奢華雜誌的視覺效果，使得畫面表現與彩色攝影產生了衝突。

或許，應該淡化色彩的積極作用，讓彩色與單色場景交替出現，以分散、降低完整的色彩光譜帶給人的印象。然而，鏡頭不是應該在底片上記錄真實生活？為什麼彩色鏡頭總給人一種不可思議的虛假感？顯然是因為機械精確複製的色彩中，缺乏藝術家的視角，藝術家失去應有的組織者角色，在這個層面上失去了選擇的可能性。具有獨特發展邏輯的電影色彩總譜沒有了，因為在技術流程中為導演所拋棄。同樣的，導演也無法個性化地挑選周圍世界的色彩元素。奇怪的是，儘管我們周圍的世界是彩色的，黑白膠片再現出來的形象，卻更接近建立在視覺特質上（不只是聽覺）的心理、自然與詩學的藝術真理。其實，真正的彩色電影——是彩色電影技術與色彩鬥爭的結果。

關於電影演員

歸根究柢，拍攝電影時我得概括承受一切——演員的演出也包含在內。在戲劇中，演員本人對角色成敗要負的責任，比在電影中要大很多。

電影演員事先得知導演的構思，有時反而大有害處。也就是說，角色由導演決定，

但演員在每個片段中擁有極大的自由，這是劇場遙不可及的自由。若由演員自己塑造角色，他會因為預設的構思反而無法自然演出。導演引導演員進入需要的狀態後，必須密切注意此狀態是否持續延續；或者也可採取不同方法引領演員進入所需的情境——這取決於拍攝的狀況和演員的性格。演員應該**處於**一種無法**演出**的心理狀態。倘若一個人內心沉重，絕對無法完全隱藏情緒。電影中也一樣——必須傳達真實而非佯裝的精神狀態。

當然也可以分工：導演負責分析角色的整體狀況，演員則負責在拍攝時恰到好處地表現出來。演員在片場時無法兼具這兩種角色，但在劇場舞台上，他就必須做到這一點。

面對鏡頭時，演員必須呈現特定戲劇情境中真實、直接的存在。等導演拿到記錄鏡頭前每個場景的底片和拷貝，會再依據個人藝術原則進行剪接，建立行為的內在邏輯。

電影沒有戲劇那種演員與觀眾直接互動的魔力。正是因為如此，電影永遠無法取代戲劇。電影的存活取決於讓同一事件一次又一次在銀幕上復活。在劇院裡，戲劇生存、發展、與觀眾互動……這是傳達創造性精神的另一種方法。**懷舊**是電影的本質。

電影導演好比收藏家。他的鏡頭（收藏品）展示的就是生活，將許多對他而言珍貴的細節瞬間永恆地記錄下來，演員、人物可能是其中的一部分，也可能不是……

正如有人（是萊辛[123]嗎？）深刻地指出，舞台上的演員宛如冰雕藝術家，但在靈感

123 萊辛（Gotthold Ephraim Lessing, 1729-1781）：德國啟蒙時期作家及文藝理論家。

迸發的時刻與觀眾互動，讓他感到幸福。沒有什麼比這樣的結合——演員與觀眾共同進行藝術創作——來得更重要、更崇高的了。只有當演員是創作者，當他在場，當他**存在**，當他的肉體與心靈都活在舞台上的時候，戲劇才會存在。沒有演員，就沒有戲劇。

與電影演員不同的是，戲劇演員在導演的指導下，從頭至尾完成角色的內在**塑造**。他應該根據戲劇構思調整自己的情感。在電影中，演員不可自行決定想法、腔調、力度、語調，因為他不可能知道電影的全部細節。他唯一的任務是去生活！並且信任導演。導演則選擇最能體現其構思的時機讓他出場。演員不應自我干擾，不能忽略無與倫比的神聖自由。

拍攝電影時，我盡量避免用過多的對白折磨演員，並堅決反對演員本人將演出的片段與整體串連起來，就算相鄰的場次也不可以。例如《鏡子》中的一場戲，女主角坐在圍牆上抽菸，等待丈夫、孩子的父親。我寧願瑪格麗特·捷列霍娃不熟悉劇本。也就是說，她不知道丈夫是否回到她身邊，或者永遠不會回來。為什麼要對演員隱瞞情節？是為了避免她下意識地遵循某種既定想法，活在我的母親——也就是女主角的原型——的生活裡，對未來的命運一無所知。您會同意：假使她事先知道丈夫妻關係的發展，那麼，她在這場戲的表現將截然不同。不僅完全不同，還可能極為

虛假。捷列霍娃必定會按照已知的故事結局演出主角悲慘的命運。這是導演不想要的，演員或許也不想這麼做，但還是下意識地流露我們預料中的情感。在電影中，我們需要感受到這個瞬間是獨一無二的，與其他時刻沒有關連。電影導演往往為自己讓演員違背意願而感到良心不安。戲劇正好相反，在每一場戲都應該要感受到形象哲學概念——對戲劇而言，這是自然且正確的唯一做法。在戲劇中，手法祕而不宣。戲劇中的手法，指的是它的隱喻、韻律與節奏，以及它的詩意。

如此一來，不能讓扮演《鏡子》女主角的演員知道即將發生的事。我們需要她彷彿親身經歷這些時刻（幸好她對相關腳本並不知情）。或許，她會懷抱希望，失去希望，然後重新獲得希望……在等待丈夫歸來的情境中，女演員必須體驗個人生命中**奧祕的時刻**，而且完全不明白它有何**意義**。

最重要的是，演員根據自己的情感與理智結構，在既定的情境中用他特有的形式，表現出個人的心理**狀態**。至於他用什麼方法達成，我根本不在意。也就是說，假如演員能根據自身特性體驗情境，我認為我無權強迫他運用哪種表演形式。即使情境相同，每個人的體驗也不盡相同。心情沉重時，有人會努力「傾訴衷情」，有人正好相反，選擇與痛苦獨處，封閉自己，不與別人接觸。

很多電影演員複製導演的神態與動作：我在瓦西里‧舒克申[124]的表演中，看到謝爾蓋‧傑拉西莫夫[125]的風格；也在庫拉夫柳夫[126]的演出中，捕捉到他對導演舒克申的模仿。

我從不把自己對角色形象的理解強加給演員，而是提供他們全然的自由，只要他們在開拍前信賴導演的構思。

電影演員身上最重要的，是無法複製、獨一無二的表達力——如此才能在銀幕上產生感染力，並表達真理。

為了讓演員達到需要的狀態，導演必須親身體驗。唯有如此，才能為整齣戲找到正確的表演風格。這麼說吧，我們無法在不熟悉的房子裡直接拍攝原先排練好的場景。這是別人的房子，裡面住著陌生人，自然無助於另一個世界的人表達自我。引導演員到達真實的狀態，是導演與演員合作時最主要也最具體的任務。

當然，對待不同演員要用不同的方式。如前所述，捷列霍娃對腳本一無所知，演的只是其中幾個片段。當她明白我不會透露情節及完整的角色意義時，她簡直不知所措……就這樣，她憑直覺演出的幾個片段，後來被我拼組為完整的圖像。一開始我們的工作並不輕鬆——她很難相信我能「代替她」預測角色的最後結果——換句話說，很難信任我……

124 瓦西里‧舒克申（Vasily Shukshin, 1929-1974）：蘇聯時期俄國電影導演、演員、作家、編劇。

125 謝爾蓋‧傑拉西莫夫（Sergey Gerasimov, 1906-1985）：蘇聯時期俄國劇場及電影導演、劇作家。

126 庫拉夫柳夫（Leonid Kuravlyov, 1936-）：俄國演員。

我在工作上經常遇到一些從頭到尾都無法信任導演構思的演員。不知為何，他們總想自導自演，完全脫離電影的脈絡。我覺得這樣的演員很不專業。在我的理解中，真正的電影演員無論在什麼情況下，都能輕鬆、自然、和諧、不露痕跡地融入任何表演規則，遇到突發狀況，都有自己一套應對方式。有一些演員我完全沒有興趣合作，因為他們的演出根本就是「陳腔濫調」。

在這個意義上，索洛尼欽是多麼優秀的演員！我多麼思念他！拍攝《鏡子》時，捷列霍娃終於明白我對她的要求，完全信賴導演的構思，演來輕鬆自在。這類演員如孩童般信任導演——他們的信任大大地激勵了我。

索洛尼欽是天生的電影演員。他極度敏感，一點就通——容易進入情緒，達到角色要求的狀態。

對我而言，重點是電影演員身上不要出現戲劇演員常見的問題——那只適合劇場演出——在蘇聯，所有接受史坦尼斯拉夫斯基式教育的演員必定要問：為什麼？為了什麼？形象核心為何？貫穿全劇的中心思想是什麼？在我看來，這類問題對電影而言簡直荒謬，幸好索洛尼欽從沒提過……因為他了解舞台與電影的區別。

還有尼古拉・格里戈列維奇・格林科[127]……無論工作上或私底下，他都非常溫和、

127 尼古拉・格里戈列維奇・格林科（Nikolai Grinko, 1920-1989）：蘇聯時期劇場及電影演員，在《飛向太空》中演出教授一角。

高雅。我很喜歡他。他擁有淡定的靈魂，既纖細又豐富……

有一回，雷內・克萊爾被問及如何與演員共事，他回答，他不是與他們共事，只是付他們錢。在看似厚顏無恥的論調中（某些蘇聯影評人因此批判他），僅有少數人能從這位法國名導的談話聽出他對演員職業的崇高敬意，其中包含他對此職業的專業人士之高度信任。導演有時得與不適合當演員的人共事。例如，我們如何評價安東尼奧尼在《情事》[128]中與演員的合作？……還有奧森・威爾斯的《大國民》呢？……我們只會覺得這些**獨特的**角色很有**說服力**。但這是質的不同，是大銀幕特有的說服力，原則上與戲劇意義上的表演相差甚遠……

可惜我當年未與多納塔斯・巴尼奧尼斯（《飛向太空》主角）深交。他屬於分析型的演員，如果不**了解**「為什麼」和「為了什麼」，就進入不了狀況。他無法發自內心地演出。他必須在一開始就邏輯地塑造角色，為此他得知道影片如何剪接，如何與其他演員對戲，而且不光是有他演出的場景，還是整部電影──如此一來，他簡直取代了導演。想必這是他多年劇場工作的經驗使然。他無法接受演員不預先知道電影要拍成什麼樣子。然而，即使是最優秀的電影導演，明白自己想要什麼，也無法預知電影最終的模樣。巴尼奧尼斯完美地演繹了凱文的角色，我很慶幸由他演出這個角色，但過程極為艱難。

128《情事》：又譯《奇遇》、《迷情》。一九六〇年安東尼奧尼執導的影片，講述女主角閨蜜在她失蹤後愛上她男友，又發現男主角和其他女人曖昧而黯然神傷。安東尼奧尼在這部電影中著重視覺上的組合，以及主角內心狀態的呈現，此一手法影響電影攝影的視覺語言，由於故事節奏緩慢，也被謔稱為「安東尼奧尼式無聊」（Antoniennui）。

129 伊爾瑪・勞什（Irma Raush, 1938-）：塔可夫斯基同班同學，兩人一九五七年結婚，一九七〇年離婚。曾在塔可夫斯基的《伊凡的少年時代》、《安

理智分析型的演員總想知道電影最後的樣子，或在研讀劇本時，絞盡腦汁想像它的最終版本。在這種情況下，他開始演出「定型」的角色，也就是概念化的角色——這與塑造電影形象根本背道而馳。

我說過，對待不同演員要用不同的方式。此外，同一位演員演出新角色時，也需要導演不同的對待方式。為了達到預設效果，導演必須尋找各種方法與手段。例如，像布爾里亞耶夫在《安德烈·盧布列夫》演出鑄鐘大師之子波里斯卡那樣......這是他繼《伊凡的少年時代》後第二次與我合作。在拍攝期間，我必須透過助理讓他知道我對他不滿，甚至可能換角。我想讓他覺得山雨欲來，想讓他有不安全感，也想讓他真誠地表達這種感受。布爾里亞耶夫是一個尚未成熟、花瓶般膚淺的演員，性格上很矯情。因此，我不得不嚴厲地對待他。即使如此，他在影片中的表現，仍比不上我喜愛的演員：伊爾瑪·勞什[129]、索洛尼欽、格林科、納扎羅夫[130]、貝舍納利耶夫[131]。演出基利爾一角的演員伊凡·拉比科夫[132]，同樣讓我覺得很出戲。他矯揉造作，也就是說，他表演的是概念，是他對角色的態度，以及形象。

為了讓大家進一步瞭解，我們來看看柏格曼的電影《羞恥》[133]。影片中沒有一位演員背叛導演的構思，也就是表演形象的概念、自己的理解，或用普遍觀點加以評價。他

德烈·盧布列夫》中演出。

130 納扎羅夫（Yury Nazarov, 1937-）：俄國演員，曾在《安德烈·盧布列夫》演出大公一角。

131 貝舍納利耶夫（Bolot Beishenaliev, 1937-2002）：吉爾吉斯裔俄國演員，曾演出《安德烈·盧布列夫》。

132 拉比科夫（Ivan Lapikov, 1922-1993）：俄國演員，演出《安德烈·盧布列夫》當中基利爾的角色。

133 《羞恥》(Skammen)：柏格曼於一九六八年完成的電影。故事講述兩名音樂家情侶在戰爭期間的心理與性格轉折。

們完全融入角色）。影片中的角色受環境壓制，只能屈服於環境，他們表現得宜，不試圖對我們傳達任何想法或對事件的態度，不對影片中的事件下結論，把一切留給電影整體與導演的構思。他們的表現如此精彩！您無法以三言兩語評論這些人當中究竟誰是好人，誰是壞人。我呢，永遠不會說主角麥斯·馮·西度是壞人。每個人身上都有一部分好人，一部分壞人。影片未做任何評斷，因為演員沒有表露任何傾向。電影中的情境，是導演設定來研究人性面對試煉時的可能性，而非用來展示預設的理念。

麥斯·馮·西度這條敘事線拍得多麼深刻。他是大好人、音樂家，為人善良、心思細膩。但他膽小如鼠。不是所有勇敢的人都是好人，膽小鬼也未必是壞蛋。當然，他身體虛弱又性格軟弱。他的妻子比他堅強很多，也有足夠的力量克服自己的恐懼。身為主角的馮·西度則無能為力。他因為軟弱易感而飽受折磨——他試圖隱藏，躲在角落裝聾作啞，行為像個孩子：真誠但幼稚。當生活與環境迫使他做出防衛時，他立刻變成壞蛋，喪失原本善良美好的一面。故事的戲劇性與荒誕性在於：因為有了這個新特質，妻子反而需要他，在他身上尋求支持與救贖，同時又和從前一樣瞧不起他。這裡開始突顯消極的善與積極的惡的不朽理念說「滾！」的時候，她反而匍匐在他身後。這裡開始突顯消極的善與積極的惡的不朽理念。但這個理念表現得多麼複雜！在影片開頭，主角連雞都不敢殺，一旦找到捍衛自己

134 麥斯·馮·西度（Max von Sydow, 1929）：瑞典裔法國演員，在《羞恥》中演出男主角。

的方法，他立即變成心狠手辣的惡棍。他的性格中有哈姆雷特的成分：就我的理解，丹麥王子並非死於與雷歐提斯的決鬥，那只是肉體的死亡，早在《捕鼠器》這個戲中戲之後他就死了。當他開始理解：他這樣一位人道主義者及知識分子的生命法則，竟與住在赫爾辛格的賤民同樣不可逆轉，那時他就死了。這種典型的憂鬱者（我指的是主角馮·西度）此時已無所畏懼：為了自救，他殺人不眨眼──他為了一己之私而**行動**。問題癥結在於，只有非常誠實的人，才會在面對殺人與侮辱這些骯髒的事情時感到恐懼。就算沒有這種恐懼，臉上一副勇氣十足的模樣，此人其實早已失去精神與理性的良知，不復純潔。戰爭特別能夠喚起人的殘酷與無人道。在柏格曼這部電影裡，戰爭用來揭示人性，

如同《穿過黑暗的玻璃》[135] 裡女主角的精神疾病……

柏格曼從不允許自己的演員僭越為角色設計的情境，因此成果碩然。導演應該激發演員的活力，而不是將他變成個人理念的傳聲筒。

一般說來，我不會提前預設演員名單。或許只有索洛尼欽是例外──他參與了我所有影片的演出──對此我有一種幾近迷信的感覺。《鄉愁》的腳本特地為他設計了一個角色，而他的死亡幾乎象徵性地把我的生命一分為二：在俄羅斯的一切，以及離開俄羅斯後發生與將要發生的一切。

135
《穿過黑暗的玻璃》
（Såsom i en spegel）：以舞台劇形式的封閉場景，呈現主角一家人在荒島中度過的二十四小時。

對我而言，選角是痛苦漫長的過程。拍攝不過一半，無法判斷選角是否正確。此外，最困難的是相信自己的選擇正確，符合原先的預期。

我必須說，我的助理在選角方面幫了我很大的忙。籌拍《飛向太空》時，我的妻子、永遠的助手——拉麗莎‧塔可夫斯卡婭——前往列寧格勒尋找斯諾特一角的演出者，帶回了一流的愛沙尼亞演員尤里‧亞爾維特。當時他正在拍格里戈里‧科津采夫[136]的《李爾王》。

從一開始我們就很清楚，扮演斯諾特的演員必須有無辜、驚慌、瘋狂的眼神。亞爾維特孩童般的藍眼睛正好符合我們的期待。現在我很後悔強迫他在片中說俄語，既然最後都必須配音，若讓他用愛沙尼亞語講台詞，會更自由、更生動、更有表情。我們雖然因為他不懂俄文深感苦惱，但與這位有著驚人直覺的一流演員合作時，我覺得非常幸福。

有一回和亞爾維特拍戲時，我請他再來一次，但要稍微調整狀態，必須「更悲傷一點」。他百分之百地完成指令，拍完這場戲之後，用破俄文問我：「『更悲傷一點』是什麼意思？」

電影與劇場的差別還在於：導演將記錄了**個性**的片段底片，像拼接馬賽克那樣組成一件完整的藝術作品，再將它呈現於銀幕之上。與戲劇演員工作時思辯很重要：釐清構

136 科津采夫（Grigory Kozintsev, 1905-1973）：蘇聯時期電影導演，將許多經典文學如《李爾王》、《哈姆雷特》、《唐吉訶德》等改編成電影，作品傳達強烈的表現主義風格。

思脈絡下每一個角色的表演原則，簡單扼要地勾勒人物行動及其互動範圍，仔細探討

演員行為和動機的連貫性。電影要求的則是當下狀態的真實，但要達到這種真實談何容

易！讓演員活在攝影機鏡頭裡談何容易。要挖掘演員深層的心理狀態，使其生動地表達

自我，又談何容易。

既然電影要記錄現實，風行於一九六〇及七〇年代有關「紀實性」只適用於娛樂片

的言論，令我感覺奇怪。

排演出來的人生不可能紀實。分析娛樂片時，可以暢談導演**如何**或用**何種**形式在鏡

頭前組織生活，而非攝影師以何種手法拍攝。以歐塔・依奧塞里安尼[137]為例，從《落葉》

到《曾經活著的畫眉鳥》，再到《田園牧歌》，他的作品愈來愈貼近生活，而且愈來愈

不由自主地這麼做……只有抱持膚淺、淡漠的形式主義觀點的人，才會指責其中紀實性

的細節，卻沒看見它們的重點——依奧塞里安尼詩意的世界觀點。他的鏡頭指責「紀實」或

詩意（我指的是運鏡方式），對我而言沒有差別。一般說來，每位藝術家都有自己的創

作風格。對《田園牧歌》的作者而言，沒有什麼比他在漫天灰塵中看到的卡車，以及施

施而行的鄉間避暑客平淡卻充滿詩意的散步更珍貴的。他不想用刻意的浪漫或表面的情

感講述這個畫面。而這種表現愛情的方式，比康查洛夫斯基[138]《戀人之歌》中激動的偽

137 歐塔・依奧塞里
安尼（Otar Ioseliani,
1934-）：出身喬治亞
的導演，作品包括：
《落葉》、《曾經活著
的畫眉鳥》（Iko shashti
ngalobeli，又譯《日
常生活》（Pastorali）、《田園牧
歌》（Pastorali）、《強
盜第七章》（Brigands,
chapitre VII）、《我不想
回家》（Adieu, plancher
des vaches!）、《威尼斯
早晨》（Lundi matin）
等。

138 康查洛夫斯基（An-
drey Konchalovsky, 1937-）
：俄國電影導演、編
劇。在學生時代與塔
可夫斯基結為好友，
兩人共同編寫畢業
製作《壓路機與小提
琴》。

詩意情調有說服力一百倍。《戀人之歌》中主角們能言善道，與導演拍攝期間夸夸而談

其鴻篇巨帙的風格不謀而合，重點是，這部電影散發著何等的冷漠、浮誇與虛假。倘若

導演不以自己的聲音講述他漠不關心的事，任何一種體裁都無法證明他的構思正確。有

人說，依奧塞里安尼的電影是膚淺的散文，而康查洛夫斯基的電影是崇高的詩歌，這種

觀點謬誤至極。只不過對依奧塞里安尼而言，詩意體現於他所喜愛的事物上，而非杜撰

來展示自己的偽浪漫主義觀點。

我無法忍受任何標籤！例如，竟然有人談論柏格曼的「象徵主義」，這讓我感到奇

怪。我覺得正好相反：通過某種幾乎是生物學意義上的自然主義，柏格曼走向對他而言

重要的、精神意義上的生命真理。

我想說的是，衡量導演價值定位及其深度的準則，是他為什麼要拍電影。至於他怎

麼拍、用什麼手法拍，完全無關緊要。

我認為，導演唯一需要牢記的，不是「詩意」、「理性」或者「紀實」的風格，而

是如何貫徹自己的目標。至於用哪種攝影機，就是他個人的事了。藝術中不存在紀實性

與客觀性。藝術的客觀性是作者的，因此也是主觀的。哪怕他剪接的是新聞資料片。

有人會問，如我所言，演員只能演出真實情境，那麼，該如何演悲喜劇、鬧劇、通

俗劇？在這些類型電影中，演員的表演可能會很誇張。

我認為，不加批判就把戲劇的類型觀念移植到電影是不正確的。劇場有另一套虛構性的標準。論及電影類型時，我們說的是商業電影：情境喜劇、西部片、心理劇、偵探片、音樂劇、驚悚片、災難片、通俗劇等。它們與高雅的電影藝術有何關連？這只是日常消費品，是商業意識強加於電影的形式，唉，現在隨處可見！電影只有一種思維模式——詩意思維，它結合不可調和、互相悖論的成分，使電影成為作者表達情緒與感情的方式。

真正的電影形象建立於打破類型框架，並且與其對抗的基礎上。而藝術家想表現自己對理想的追求，顯然也難以受到類型的制約。

布列松拍的是哪一種類型電影？哪一種都不是！布列松就是布列松。布列松本人就是一種類型。安東尼奧尼、費里尼、柏格曼、黑澤明、多甫任科、尚·維果[139]、溝口健二、布紐爾——他們都忠於自己。類型概念散發一種墳墓的冰冷氣息，而藝術家本身就是一個小宇宙，怎麼能夠硬把他們塞進某種類型的框架？柏格曼曾嘗試拍攝商業喜劇片，但我覺得並不成功，而且他也不是因為這幾部電影而名揚國際。

卓別林呢？難道這是喜劇？不，卓別林就是卓別林，他獨一無二，永遠無法複製。

139 尚·維果（Jean Vigo, 1905-1934）：法國電影導演，對新浪潮運動影響甚鉅。代表作包括：《操行零分》（Zéro de conduite）、《亞特蘭大號》（L'Atalante）。

他的電影確實非常誇張，但重點是——他透過鏡頭，告訴我們主角令人震撼的行為有多麼真實。即使在最荒唐的情境中，卓別林都表現得非常自然，所以令人覺得滑稽。他的主角似乎沒有發現周遭世界有多荒謬。有時我會覺得卓別林已經去世三百年了。他實在太經典、太完整了。

一個人吃著義大利麵，渾然不覺地開始吞嚼從天花板垂下的彩色紙帶。有什麼比這個場景更荒誕不經？然而，這一幕卓別林演來再自然不過。我們知道這一切都是杜撰、誇張的，但這誇張的表演完全真實自然，很有說服力，讓人不禁捧腹大笑。他不是演出，而是怡然活在這些偶爾很白痴的情況中。

電影演員的表演有其特點。當然，這不意謂電影導演和演員的合作千篇一律：費里尼的演員自然不同於布列松的演員，因為兩位導演需要不同類型的演員。

現在來看看俄國導演普羅塔札諾夫[140]的默片，順帶一提，當年它們可是廣受觀眾喜愛，不過我們會尷尬地發現，在這些影片中，演員無一例外地依循劇場的假定性原則，肆無忌憚地使用過時的劇場陳規，竭盡所能誇張地演出。他們努力讓自己顯得可笑，盡可能在戲劇化場景中達到最高的「表現力」，然而，他們愈是朝這方面努力，這種「方法」的缺陷便日益明顯。那個年代大部分的電影之所以迅速過時，就是因為沒有挖掘出演員

140 普羅塔札諾夫（Ya-kov Protazanov, 1881-1941）：蘇聯時期俄國默片導演、編劇。代表作有《火星王后》（Queen of Mars）。

特點來發展電影作品——所以它們的時代才如此短暫。

以布列松的電影為例，我覺得無論他的演員或作品永遠不會讓人覺得過時，因為它們沒有任何刻意為之的痕跡。導演提供的情境中，只有最深刻的真實感受。他的演員不是在表演，而是以其深沉的內在生命在我們眼前活著。請想想《慕雪德》[141]！難道飾演女主角的演員有片刻考慮過觀眾，或試圖把個人際遇的「深度」傳遞給他們？她可曾向觀眾「展示」自己有多麼「悲慘」？她活在封閉、深刻和專注的世界裡，彷彿沒留意自己的內在生活可能為人窺探，因此完全吸引觀眾的注意力。我深信，幾十年後這部片子依然會像首演當天那樣令人驚豔。就像德萊葉關於聖女貞德的默片[142]至今仍震撼著我們。當代導演又回到過去那種重視表演的老路。

驚人的是，經驗沒教會我們任何東西。

我覺得謝碧琪珂[143]的電影《昇華》沒有說服力，因為她太堅持電影的表現力與多元內涵，導致作品變成單義的「寓言式」敘事。和其他許多導演一樣，她想以誇張強調主角痛苦的方式「震撼」觀眾。她彷彿害怕觀眾不能理解，所以讓劇中主角都穿上隱形厚底靴[144]，可惜反而讓這種內涵變得虛連燈光的明暗配置，都充分表現導演營造多元內涵的用心，情假意。為了強迫觀眾同情主角，導演強迫演員展現角色的痛苦。電影中的一切（連折磨與苦痛也不例外）比生活來得更加虐心、痛苦，甚至連內涵都過度豐富了，電影因此

141 布列松根據法國小說家喬治・貝爾納諾（Georges Bernanos, 1888-1948）的小說《少女慕雪德》(Nouvelle Histoire de Mouchette）拍攝的電影。一九六七年上映。

142 指丹麥導演卡爾・德萊葉（Carl Theodor Dreyer, 1889-1968）的電影《聖女貞德受難記》(The Passion of Joan of Arc）。

143 謝碧琪珂（Larisa Shepitko, 1938-1979）：蘇聯時期俄國女導演。《昇華》(The Ascent, 又譯為《高揚》）為一九七七年拍攝的黑白片。

144 參見第一章注37。

散發冷漠無情的味道──這是作者不懂自己立意為何所導致的。它彷彿還來不及出生，就已經老化。不要老想著「傳達理念給觀眾」──否則只是白費力氣，也沒有任何意義。

向觀眾**展示**生活吧，他們自然會找到自己評價生活的方法。

電影不需要**演戲**的演員。觀眾看著他們會覺得噁心，因為早就知道這些演員想做什麼，而他們卻依然故我地詮釋影片的意義：第一個鏡頭、第二個鏡頭、第三個鏡頭。他們如此堅持，根本不相信觀眾的理解力。那麼請解釋一下：這些新演員與俄國革命前的電影紅星莫茹辛[145]有何差別？差異只在於當今電影以另一種技術拍成？技術層面本身不能評價藝術──否則等於承認電影與藝術毫無關連。這只是純粹的票房、商業問題，與事物本質、電影神祕的作用力無關。否則今日無論卓別林、德萊葉或多甫任科都無法觸動我們……但是，他們至今仍持續觸發我們的想像力。

好笑不意謂逗人發笑。引起同情也不代表讓觀眾流淚。誇張法要達到效果，必須成為作品的整體建構原則，或成為影像系統的本質，而不是方法論原則。作者的痕跡不用刻意突顯、強調。有時完全的非現實反而更能表達現實。正如米季卡・卡拉馬助夫所言：「寫實主義，多可怕的東西！」梵樂希也有同感，他認為透過荒誕更能表現和諧的現實。

任何藝術都是認識現實的方式。然而，現實性不等於描寫日常生活或自然主義。難

145 莫茹辛（Ivan Mo-zhukhin, 1889-1939）：俄羅斯默片演員。

道巴哈的 D 小調聖詠前奏曲沒有表達對待真理的態度，就不能說它寫實嗎？

談論劇場的特點及假定性時，值得一提的還有它依據暗示原則建構形象的能力。劇場通過細節帶給人整體感。當然，任何現象都有許多面向。讓觀眾根據舞台再現現象的角度與面向愈少，導演運用的劇場假定性就愈精確、生動。電影則透過細節複製現象，而且形式愈是感性、具體，導演就愈接近自己的目標。舞台上不能流血，但如果我們看見演員血濺舞台，卻看不見血──這就是劇場！

拍攝《哈姆雷特》波隆尼爾被殺的場景時，我們想這樣排戲：他遭哈姆雷特刺中要害後，從藏身處走了出來，用紅色頭巾按住傷口──似乎想遮掩傷口。然後他不慎弄丟了頭巾，試圖返身撿回，好像打算整理現場，免得主人看到地板上的血污，但已經沒有力氣。在波隆尼爾弄掉紅色頭巾時，對我們而言，它既是頭巾，又是血的象徵、隱喻。在戲劇中，如果真正的鮮血只有單一的自然功能，無法證明它的詩意真實。電影裡的鮮血就是鮮血，不是象徵，也沒有其他意義。因此，在《灰燼與鑽石》[146] 中，當主角在懸掛的床單之間遇害、倒下時緊緊抓住其中一條，潔白的布面上濺灑了殷紅的鮮血──紅與白──正是波蘭國旗的象徵，與其說這是電影形象，不如說是文學形象。儘管它在情感層面表現得極為強烈。

146
《灰燼與鑽石》(Ashes and Diamonds)：波蘭導演華依達（Anerzej Wajda）的作品。

誠然，所有藝術都是虛構的，它僅象徵真實。這是老生常談，但不可將能力不足或缺乏專業素養導致的虛假視為風格——假如誇張不是為了形象特質，而是出於極度想讓觀眾喜愛。創作者無所不用其極地想引人注意——這實在難登大雅之堂。應該尊重觀眾，尊重他的自尊，別朝著他的臉吹氣。就連貓狗也不喜歡被這麼對待。

當然，這裡還存在信任觀眾的問題。觀眾是理想化的概念，這裡指的當然不是坐在電影院的每一個人。藝術家夢想盡可能被觀眾了解，雖然最終能傳達給他們的只有些許而已。說真的，他不該特別為此擔心。他唯一該考慮的，是如何真誠表達**自己的想法**。

演員們常被要求「把想法表演出來」，於是順從地「表演想法」，因而犧牲了形象的真實。儘管一心迎合群眾，但這種情況也包含對觀眾的不信任。

在依奧塞里安尼的電影《曾經活著的畫眉鳥》中，主要角色由素人擔綱演出。結果呢？他的演出無疑特別可信——銀幕上的他活得有血有肉，這樣的生活不容懷疑，難以忽視。因為鮮活的生命與我們每一個人、每一種遭遇都有直接的關連。

為了讓演員在銀幕上富有表現力，只讓角色被了解是不夠的。他必須是真實的，而真實往往難以理解。它總是能喚起某種充實感、完整感——這種獨特的經驗，永遠無法分割，也無從解釋。

關於配樂與聲響

眾所皆知，默片時代的電影就使用音樂了。鋼琴伴奏者根據影片節奏與情感濃度，以音樂詮釋銀幕上的故事。刻板、隨機或粗糙地為畫面搭配音樂，以加強某個場景的印象。奇怪的是，至今多數電影配樂仍沿用這個原則。配樂支撐著場景，彷彿為了再次渲染主題，強調情感意義。有時甚至只是為了拯救失敗的劇情。

我最喜歡的電影音樂手法類似詩歌的疊句。讀到詩歌疊句時，除了更了解讀過的內容，我們還會回到詩人第一次寫下這些詩行的初因。疊句讓我們重新產生初始狀態，進入煥然一新的詩歌世界。我們彷彿重返它的源頭。

在這種情況下，音樂不只同步加強了畫面產生的印象，展現同樣的想法，還可能為同一種素材帶來**嶄新**、質變的印象。當我們沉浸在疊句式的音樂中，一次又一次體驗曾經歷過、但次次更新的悸動，在這種情況下，隨著樂音的反覆，記錄在底片上的生活變換了色調，有時甚至改變了本質。

此外，音樂能將衍生自作者經驗的抒情曲調帶入素材。例如，在傳記色彩濃厚的《鏡子》中，音樂的出現經常成為生活素材，是作者精神體驗的一部分，並成為塑造該片抒

情主角精神世界的重要因素。

音樂也可以有這樣的用途：讓電影的視覺素材在觀眾感知中產生一定程度的變形。

隨著銀幕上的劇情變化，它可以更沉重、更輕盈、或者更透明、更細緻，甚至正好相反，變得更粗獷……作者可以使用不同音樂，將觀眾情感推至特定的方向，並**拓展**他們對所見事物的眼界。這麼做並不會改變事物本身的意義，事物卻有了附加色彩。物體本身會得到額外的情調。觀眾將它視為（至少有機會視為）一個新的整體，而音樂是它和諧有機的一部分。在接受過程中，觀眾也會產生新視角。

然而音樂不只是影像的附加物——構思應有機地帶入音樂之中。如果運用得當，音樂能改變整部電影的情感調性，前提是音樂必須與影像融為一體，假如音樂從某場景中移除，那麼形象印象不僅會被削弱，更會產生質變。

我沒有把握自己是否總能在電影中達到這個要求。我得承認——私底下我認為電影根本不需要音樂。然而，我還沒有拍過這樣的電影，雖然從《潛行者》到《犧牲》，我離這個理想愈來愈近……無論如何，到目前為止，音樂仍是我電影中的必備元素，既重要又珍貴。

我很希望在自己的電影裡，音樂不只單調地突顯畫面。我不希望它只是一種情感氛

圍，是影像的衍生物，是為了**強迫**觀眾看見我要的畫面調性。電影配樂對我而言，永遠

是有聲世界中自然的一部分，是人類生活的一部分。雖然在按理論拍出來的有聲電影中，

音樂可能毫無地位——它愈來愈常被聲響所取代。我在最近幾部電影《潛行者》、《鄉

愁》、《犧牲》中就用了聲響。

聲世界本身就饒富音樂感——這才是真正的電影音樂。

我覺得，為了讓電影形象發出的聲音真正飽滿、生動，必須放棄音樂。畢竟嚴格說

來，電影塑造的世界與音樂塑造的世界是彼此衝突的平行世界。真正在電影中組成的**有**

依奧塞里安尼對聲音抱持好奇心，但他的方法與我的迥然不同：他堅持在喧囂的背

景中使用自然的日常聲音。他對這種喧囂的堅持到達極致，精確程度教人相信，若沒有

這種聲音細節，銀幕上的一切就不可能存在。

柏格曼處理聲音的方式也令人驚嘆。他的《穿過黑暗的玻璃》教人難以忘懷。片中

使用了到達聽覺極限的燈塔聲響。

布列松，以及安東尼奧尼在他著名的三部曲裡，他們對聲音的處理完美無瑕……儘

管如此，我覺得還有其他處理聲音的方法，能更精確地反映我們試圖再現於銀幕的**內心**

世界，不僅是作者的內心世界，還有獨立於我們之外的世界本身之內在本質。

何謂自然主義式精準寫實的有聲世界？這在電影中甚至無法想像：這意謂著鏡頭裡面應該混雜一切聲音。音軌中應聽得到所有記錄下來的聲響。但這種不和諧的聲音意謂電影沒做任何聲音處理。假如對聲音不加選擇，意謂它是一部無聲電影，因為它缺乏聲音的表達。機械錄製的聲音完全不會改變電影形象，因為其中毫無美學內涵。

只消去掉銀幕上可見世界的聲音，或者換上不為描繪場景而存在的外在聲音，或者讓這些聲音變形——電影立刻發出自己的聲音。

例如，當柏格曼貌似自然地使用聲音時——空蕩蕩的走廊上響亮的腳步聲，時鐘發出的鳴響聲，衣服的窸窣聲。事實上，這種「自然主義」是聲音的強化、切割、誇大……只有一個聲音特別突出，其他所有在生活中同時存在的附屬聲響則漸漸止歇。例如在《冬之光》[147] 當中，伴隨著湍急的水流聲，岸邊出現了自殺者的屍體。整個場景由全景到中景，除了不停歇的嘈雜水聲，什麼都聽不到——沒有腳步聲、衣服窸窣聲，也沒有岸邊人們說話的聲音。這正好是該片段最能表現聲響美學的地方。

我的主要想法是，世界本身的聲音如此美妙，假如我們學會用適當的方式去聆聽，電影就可能完全不需要配樂。

在《鏡子》中，我與作曲家阿爾傑米耶夫在幾個場景中使用了電子音樂。我認為，

147
《冬之光》（Natt-vardsgästerna）：瑞典導演柏格曼在一九六〇年代所拍的「信仰三部曲」之一。

電影中的電子音樂潛力無窮。

我們希望這種聲音接近大地詩意化的回音、呢喃與嘆息。它們必須表達假定性的現實，同時正確再現某種心靈狀態和內在的聲音。只要我們聽出這是電子音樂，亦即知道它如何架構的當下，音樂就戛然而止。阿爾傑米耶夫以複雜的手段達到需要的聲響效果。

電子音樂應該清除自己的「化學」本質，才可能作為世界的有機聲音，為我們所接受。

器樂作為一門藝術是如此獨立，比電子音樂更難融入電影，成為它有機的一部分。

器樂的使用因此是一種妥協，因為它總被拿來作示範。況且電子音樂具有消融於聲響的特質，能夠隱身在各種喧囂之後，成為大自然與各種朦朧感受的曖昧聲音。

尋找觀眾的作者

我一方面不刻意討好觀眾,

另一方面又惴惴不安地期望電影獲得觀眾的青睞,這二者並不相悖。

在這種兼容性當中,我看到藝術家與觀眾關係的本質。

Andrei Tarkovsky

電影介於藝術與商品間的曖昧狀態，是決定電影作者與觀眾關係的關鍵。這是眾所皆知的事實，因此我想說說電影面臨的複雜問題，並剖析某些隨之而來的結果。

大家都知道，所有商品的目的都是獲利：為了滿足正常工作的功能與再生產，不僅要回收成本，還得獲得一定的利潤。於是出現了弔詭的情況：電影成功與否、它的美學價值，都受到「需求」與「消費」——亦即純粹的市場法則——控制。更何況，哪種藝術沒有類似的評價標準？只要電影停留在現有的狀態，真正的電影作品就難以問世，遑論打開一條通向廣大群眾的道路。

應當指出，區別「藝術」與「非藝術」或贗品的準則是相對、含糊不清的，也缺乏客觀證據——結果，以純粹功利主義原則偷換美學批評準則，簡直不費吹灰之力。這些功利主義原則一方面受最大利潤的欲望驅策，另一方面又受某種意識形態任務主導。在我看來，二者皆遠離藝術的本質任務。

藝術天生高雅，對觀眾產生的影響具有選擇性。然而，即使像戲劇或電影這種「集體性」藝術的變種，其影響力都與接觸藝術作品者的個人內在感受有關。它在個體經驗裡的意義愈大，受這種感受攫獲的人的內心就更加震撼。

然而，藝術高雅的本質，解決不了藝術家對觀眾甚或對全人類的責任問題。相反的，

一旦藝術家更完整地意識到自身所處的時代與世界，他將開始為不善思考或表達自己與現實關係的民眾代言。在這個意義上，藝術家的確是人民喉舌。因此他必須為自己的天賦服務，也要以自己的天賦為人民服務。

有鑑於此，我完全無法理解所謂藝術家「自由」與「不自由」的問題。藝術家永遠不自由。沒有比藝術家更不自由的人了。他們為自身的天賦、使命所約束——必須為自己的天賦與人民服務。

另一方面，藝術家又絕對自由：可以盡情發揮才華，也可為五斗米出賣靈魂。托爾斯泰、杜斯妥也夫斯基、果戈里的精神追尋，難道不是因為意識到自己扮演的角色與使命感？

我深信，如果藝術家確定無人關注他的作品，必定不會繼續創作，遑論努力實現自己的精神使命。創作的時候，藝術家必須在自己與群眾間拉上一條布幕，好將自己隔絕於紛擾瑣碎的日常看法之外。因為唯有全然的真誠與勤懇，加上對大眾的責任感，才能保證藝術家履行自己的創作天命。

在蘇聯拍電影時，我常被冠上「與現實脫節」的罪名，彷彿我刻意與人民需要的利益劃清界線。然而，我應該開誠布公地承認：我從不明白這些指控是什麼意思。認為藝

術家和其他人一樣，可以脫離社會、時代，擺脫時間與空間的限制，這種假設是否太理想化？我始終認為，一般人和藝術家一樣（無論當代藝術家彼此間立場、美學偏好與理念的差距有多大），都是周遭現實的必然產物。我們可以說，藝術家思考現實的觀點與某人相去甚遠——但這與脫離現實有何干係？顯然，每個人都有表達自己時代必有的規則，無論他是否重視這種規則，或是否認識他所不願面對的現實。

如前所述，藝術首先影響人的情感而非理智。它讓人的內心柔軟、放鬆。當你欣賞一部好電影、一幅畫，或者聆聽音樂，假如這是「你的」藝術，最先吸引你的並非理念或想法。更何況，藝術傑作的思想總具有雙重面貌，或有雙重意義（托瑪斯·曼就會這麼說）。它和生命一樣多樣且充滿不確定。因此，作者不能期待別人對自己作品的看法與他一致。藝術家只能嘗試呈現自己眼中的世界形象，讓世人透過他的目光來觀看世界，透過他的感覺、疑惑與想法來深刻體驗世界……

與此同時，應該說，我深信觀眾對藝術的需求遠比藝術作品審查人所認為的更多樣、有趣與出人意料。因此，就算藝術家理解事物的觀點極為複雜、講究，必定有欣賞他的觀眾，哪怕只是小眾。高談所謂的「廣大群眾」（假想中的大多數人）是否理解作品，只會讓藝術家與大眾——也就是藝術家與時代——之間的關係圖變得更加模糊。

「詩人與藝術家真正的作品裡總帶有民族性。無論他做什麼，無論他表達民族歷史還要深達民族性格的本質，並且比表達民族歷史還要深刻鮮明……」赫爾岑在《往事與隨想》[148] 中如是寫道。

藝術家與大眾的關係中有直接與反向的關連。藝術家忠於自己，不受大眾看法禁錮，他自己創造群眾的接受標準，並持續發展提升。然而，社會意識的提高，同樣也會積累社會能量，促使新藝術家誕生。

面對崇高的藝術典範時，必須承認，它們猶如自然與真理的一部分，完全獨立於作者、群眾之外。托爾斯泰的《戰爭與和平》或托瑪斯‧曼的《約瑟夫和他的兄弟們》[149] 的確各有優點，都遠離其時代的喧囂。

這種距離，這種置身事外觀看事物的視角，以一定的道德與精神高度，讓藝術作品能夠通過歷史時間的洪流，為欣賞者帶來嶄新或不同的感受。

舉例來說，柏格曼的《假面》我看了很多遍，而且每回都有新的觸動。這部電影是真正的藝術作品，每次觀看都讓人更緊密地對照自身與電影世界，每一次都引發不同的詮釋。

藝術家無權為了讓作品更通俗易懂，而將它降格為某種抽象概念。這只會導致藝術

148 《往事與隨想》（My Past and Thoughts）：十九世紀俄國思想家、作家赫爾岑（Alexander Herzen, 1812-1870）的長篇回憶錄，由流亡期間所寫日記、書信、隨筆、政論和雜感等彙集而成，反映了十九世紀俄國知識分子的生活與精神。

149 《約瑟夫和他的兄弟們》（Joseph and His Brothers）：托瑪斯‧曼流亡期間寫作的長篇小說。

的凋零。然而，我們一方面期待藝術蓬勃發展，相信藝術家的潛力，另一方面也希望大眾的精神需求提升。無論如何，我們願意相信這樣的可能……

唯物主義者馬克思曾說：「想要欣賞藝術，你得先有藝術涵養。」然而，藝術家不能懷抱著自己容易「受人理解」的目標——這與藝術家懷抱著自己「不被理解」的相反目標同樣荒謬……

藝術家、他的作品與觀眾，這是不可切分的整體——一個由完整血液循環系統構成的有機體。假如這個有機體的某些部分發生衝突，就需要對症下藥的治療，以及對自己的細心照料。

無論如何，我們可以肯定地說，電影商業化和大量電視劇不可原諒地戕害了觀眾心靈，剝奪他們接觸真正藝術的機會。

以「美」（亦即追求理想）為最重要準則的藝術幾乎消失殆盡。每一個時代都在尋找自己的真理與真實。無論這個真理多麼殘酷，都有益人類健康。真理意識是健康時代的象徵，而且永遠不會與道德理想相悖。

倘若竭力隱藏、掩蓋真理，刻意讓真理與扭曲的道德理想對立，認為鐵面無私的真理能在多數人面前拒絕承認理想，就意謂著評價藝術的美學標準被純粹意識形態任務所

取代。唯有關於自身時代的崇高真理，才能表達真實而非宣傳式的道德理想。

這就是《安德烈・盧布列夫》談論的：乍看之下，他觀察到的殘酷生活現實與其創作的和諧理念似乎大相逕庭。然而，問題的本質在於：假如藝術家不能觸及時代的膿瘡，不能親自體驗並使它痊癒，就很難表達自身時代的道德理想。藝術的使命，就在於這種為了崇高精神志業而全面接納嚴酷或「低劣」的真理。藝術的本質幾乎是宗教性的，因為崇高的精神責任而受人尊崇。

沒有精神內涵的藝術帶有自身的悲劇。就算藝術家想勾勒自己置身的精神貧乏的時代，也必須有一定的精神高度。真正的藝術家永遠為不朽服務──努力讓世人及世界不朽。不努力找出絕對真理的藝術家，因虛幻的個人目標而蔑視普世目標，終究只是短暫的時代寵兒罷了。

當我完成一部電影，當它千呼萬喚始出來，我就不再想它。我能怎樣呢？電影彷彿與我分離，展開它獨立自主、不仰賴父母的成年生活。我不再能影響它的生活。

我早就知道不該期望觀眾的反應一致。一部電影可能有人喜愛，有人憤慨，更何況影迷也有不同的理解與詮釋。如果電影真的能有不同的詮釋，我會感到開心。

我覺得把票房看作電影成功與否的標準，不僅毫無意義，也徒勞無功。顯然，每個

人對同一件事的感受各不相同。藝術形象的意義在於它無法預料，因為其中蘊涵人的個性，以及他看待世界的主觀態度。這種個性和世界觀對某人而言可能容易理解，對某人來說卻很難接受。那能怎麼辦？無論如何，藝術終究是根據本身的規律發展，不受某人意志控制，而今日被捍衛的美學原則，也將由藝術家自己一次又一次地超越。

因此，**從某個層面來說**，我不關心電影完成後是否成功；我的工作已經完成，無力改變任何事情。與此同時，我也不相信那些夸言不在乎觀眾意見的導演。我敢說，每個藝術家內心深處都期待作品能與觀眾見面，冀望並相信自己的作品能貼近時代，成為觀眾所需要的，並觸動他們的心弦。我一方面不刻意討好觀眾，另一方面又惴惴不安地期望電影獲得觀眾的青睞，這二者並不相悖。在這種兼容性當中，我看到藝術家與觀眾關係的本質。這是絕對戲劇化的關係！

導演不可能讓所有人都理解自己，但藝術家有權選擇自己的觀眾群——這是社會中藝術個性的存在與文化傳統發展的正常條件。當然，每個人都希望受更多人認識與需要，都想得到認可——然而，沒有一位藝術家能預測自己的成功，也無法為了保證最佳狀態而選擇工作原則。我們談預期票房，談娛樂工業，談表演和觀眾——什麼都談，就是沒談藝術，因為無論我們願不願意，藝術終究只能遵從自身的內在發展規則。

每位藝術家實現創作過程的方式各不相同——無論隱藏或公開，人人都希望並期待和觀眾接觸、互相理解，同時也患得患失。大家都知道，塞尚雖為同行認可、讚揚，卻因鄰居不接受他的繪畫而感到沮喪——然而他無法改變自己的畫風。

我可以想像藝術家接受某些特定主題的創作，但一想到表現手法與主題體現必須受到控制，就覺得匪夷所思且不妥。由於某些客觀原因，藝術家不能擺脫對觀眾或其他人的依賴：在這種情況下，他個人的問題、內心的問題、他的痛苦與所受的折磨，瞬間被完全不屬於他的風格所取代，而藝術家最複雜、最費神、最糾結的任務，也正出現在純粹的道德層面——他必須絕對忠於自己。這意謂著，他在面對觀眾時必須誠實、負責。

導演無權討好任何人，也無權在工作過程中為了日後的成功而自我設限——這麼做，導演與自己的構思及實現構思手法之間的相互關係，終將導致無可避免的失敗。這簡直是「主動投降」。藝術家甚至可以假設自己的作品不會引起觀眾的廣泛迴響——然而，他也無力改變自己的藝術命運。

關於這點，普希金有驚人之語：

你是沙皇。獨自生活吧。走自由的路，

讓奔放的才智引領你，

完善你那受人喜愛的思想果實，

不為高尚的功勳要求獎賞。

獎賞在你心中。你是自己的最高裁判：

你比任何人更嚴格批評自己的作品。

你對它們滿意嗎，吹毛求疵的藝術家？[150]

當我說我無法影響觀眾對我的態度時，只是試圖藉此定義自己的專業任務。它顯然很簡單：盡可能做好自己的事，並嚴苛地批判自己。如此一來，我怎麼還會想著如何取悅觀眾，或煩惱如何提供觀眾足以摹仿的典範？然而，誰是觀眾？是不知名的大眾？還是機器人？

欣賞藝術需要的並不多──擁有敏銳、纖細、柔軟的心靈，對美與善敞開的心胸，能夠直覺體會的美學感受。舉例來說，在俄羅斯，我的觀眾當中有不少人沒受過相關知識與專業訓練。我認為，藝術感知能力是與生俱來的，但也取決於他的精神層次。

「人民不會懂！」──這種說法常常讓我惱怒。這是什麼意思？誰有權代表人民，

150 出自普希金一八三○年所寫詩作〈獻給詩人〉。

代表大多數人？誰能知道他們懂什麼，不懂什麼？他們需要什麼，不需要什麼？或者，有誰曾經對人民進行嚴謹的調查，釐清人民真正的興趣、想法、願望與期待，以及對什麼感到失望？我自己就是人民的一分子：曾與同胞生活在這個國家，和年紀相仿的人共同經歷過相同的歷史，觀察並思考同樣的生命過程，就算現在身處西方，依然是俄羅斯人民之子。我是其中的一個細胞，是其中的一小部分，我希望表達人民深藏於文化與歷史傳統的想法！

拍電影的時候，你自然不會懷疑，那些讓你觸動與憂慮的東西對別人也同樣有趣。對觀眾或談話對象真正的尊重，是相信他並不比自己愚蠢。然而，為了對話交流，至少必須具備雙方都能理解的共通語言。正如歌德所說，想得到睿智的答案，必須提出睿智的問題。藝術家與觀眾的真正對話，立基於雙方對問題有同樣的理解層次，或至少處於藝術家設定的目標層次。

因此，即使想得到觀眾的共鳴，也不需討好或者巴結他們。

還有什麼可說的？……我們知道，文學已歷經三、四千年的發展，而電影不懂已經證明並仍在證明，它解決時代問題的能力和其他崇高藝術不分軒輊。至今很多人仍然懷疑，究竟電影工作者是否能與世界文化傑作的創造者平起平坐。我甚至為自己摸索出一個論點：電影仍在尋找自己的特色與語言，或許只有偶爾接近這個目標……電影語言的

特色問題至今懸而未決，本書只不過嘗試解釋這個領域裡的一些事情。無論如何，當代電影的狀況亟需我們一再思考電影藝術的優勢。

作家知道自己征服讀者的武器是語言，但我們直至今日仍不清楚未來電影會透過何種素材塑造而成。整體而言，電影還在尋找自己的特色，每個電影藝術家都在共同的活動中尋找個人的聲音——就像畫家運用相同的顏料，卻能創造出許多偉大畫作。為了讓「最大眾化的藝術」成為真正的藝術，電影藝術家和觀眾都必須投入極大心力。

在此我想特別聚焦在觀眾和電影藝術家都共同面臨的客觀困難。藝術形象對觀眾的選擇性影響是很自然的，但對電影而言，這個問題卻特別尖銳，因為電影是高成本的娛樂產品。所以今日的情況演變為：觀眾有權選擇與自己志趣相投的導演，導演卻不能公然宣稱他對某類觀眾不感興趣，因為這些觀眾把電影視為娛樂，用它解憂或脫離庸碌的日常生活。

順帶一提，不能責怪觀眾品味不佳——生活沒有為我們提供平等的機會來改善自身的美學標準。這確實是悲劇，但無論如何都不該侔稱觀眾是藝術家最高的裁判。那麼誰才是？什麼樣的觀眾？因此，制定文化政策者應該關心如何塑造文化環境，界定藝術產品的水準，而不是拿替代品或贗品唬弄觀眾，這只會更無可救藥地降低觀眾的品味。然

而，這不是藝術家解決得了的問題。可惜主導文化政策的不是他們。藝術家只能為個人作品的水準負責。藝術家誠實表達所有感動，如果觀眾認同他談話的內容深刻、有意義，他就感到無比幸福。

必須承認，拍完《鏡子》後，我動過退出電影界的念頭，想放棄辛苦多年的繁重工作……然而，在收到如雪片般飛來的觀眾信件後（其中一部分在本書開頭已經提過），我才感覺到自己無權離開崗位。那時我覺得，假如有這麼真誠坦率的觀眾，他們真的需要我的電影，無論要付出多少心力，我都應該繼續努力。

假使觀眾認為和我對話很重要，而且受益良多，那就是我工作的最大動力。假使觀眾和我有共同語言，那我為什麼要悖離他們，去迎合那些悖離我很遠、與我毫無相干的另一群人？他們有自己的神祇與偶像，我們之間沒有任何交集。

藝術家唯一能做的，就是把自己面對素材時的真誠獻給觀眾。觀眾會重視它，並因此了解我們為此努力付出的意義。

一味討好觀眾，不加批判地接受他們的品味，意謂不尊重觀眾，只想從觀眾身上賺取鈔票。這麼做，我們不是在灌輸觀眾如何了解崇高的藝術典範，而是教導藝術家如何

保障收入，觀眾則仍然認為自己是正確的，但正確永遠是相對的。如果不培養觀眾的批判能力，表示我們對他全然冷漠。

VII

論藝術家的責任

我鮮少思考藝術家所謂絕對的創作自由是什麼。

我不懂這種自由的意思——我的看法正好相反：

一旦走上創作之路，你就會陷入無數的需求，

並受個人任務與藝術命運所禁錮。

Andrei Tarkovsky

首先，我想先回到文學與電影的比較，或者說對立。我覺得，讓兩種完全獨立、彼此無關的藝術類型產生關連的唯一方法，就是絕對自由地運用素材。

我們已經談過電影形象與作者、觀眾經驗間互相制約的關係。小說當然也具備藝術的特質——與讀者的情感、精神和知識經驗息息相關。但文學的特點在於，無論作家如何對書中某幾頁下工夫，讀者能「讀出」並「看到」的，只能依賴其個人經驗及性情所形塑的偏好與品味。小說中最自然主義的細節片段，都脫離了作者的控制，由讀者主觀接受。

電影是唯一讓作者感到自己創造了絕對真實與個人世界的藝術。人與生俱來的自我肯定傾向，在電影中落實得最為完整直接。電影是感性的現實，觀眾也視其為**第二現實**。

因此，把電影視為符號體系的普遍看法，真是大錯特錯。

我在哪裡看到結構主義的根本錯誤？

問題出在與現實產生關連的**方式**，這是任何藝術假定性存在並發展的基礎。我把電影與音樂歸類為不需要間接語言的**直接**藝術。這個基本屬性使音樂和電影相似，也使文學和電影大異其趣，因為文學借助語言，也就是象徵與符號體系來表達。文學只能透過詞語表現的象徵與概念去感受，而電影和音樂一樣，能讓我們直接透過情感體會作品。

文學藉語言**描寫事件**，以及作家想再現的內在與外在世界。電影則運用大自然提供的素材，這些素材以時間流動的方式體現在我們的生活空間之中，我們也能從周遭觀察得到。作家在意識中先產生某種世界形象，再將它訴諸文字。電影底片則機械化地記錄攝影機前的世界樣貌，再由此建構整體形象。

如此一來，電影導演真的具有所謂「讓光明與黑暗、蒼穹與海水分離」的本事。這種能力使電影導演產生自己是**造物主的幻覺**，也讓導演這個職業散發無窮的誘惑。於是乎，我們自然覺得電影導演身上負有幾近於刑事責任的巨大重擔。他的經驗以相片般明顯直接的方式傳達給觀眾，就算觀眾體驗不到作者的情感，也會升起見證人般的情緒。

我想再次強調，電影是繼音樂之後另一項運用**現實**的藝術。因此我才如此反對結構主義者把畫面視為某種符號，或其意義的總結。這是一種絲毫不加批判就把一個現象挪用到另一現象的純形式主義研究方法。就拿音符來說——它公正客觀，不帶任何意識形態。電影鏡頭也一樣，只是現實中的一部分，不具思想傾向；唯有完整的電影整體才具有意識形態意義的現實。就好像**詞語**已經是某種思想、某種觀念，或某種抽象概念。詞語不可能是空洞的聲響。

托爾斯泰在《塞瓦斯托堡故事》[151]中翔實描寫戰地醫院可怖的場面。然而無論他如

151 《塞瓦斯托堡故事》（Sevastopol Sketches）：托爾斯泰於一八五四年被調到多瑙河戰線，在克里米亞戰爭中參與塞瓦斯托堡圍城戰，他將戰場所見所聞寫成作品，集結為短篇小說集《塞瓦斯托堡故事》。

何努力描繪最恐怖的細節，讀者仍可能依據自己的經驗、意願和觀點，加工、改造這些以自然主義手法寫成的殘酷場面。讀者會根據自己的想像法則，選擇性地接受文本。

一本幾千人讀過的書，就成為幾千本書。想像力奔放的讀者，可以在最簡短的描寫中看見比作家的預期（作家往往只期待讀者有想像力）更鮮明、豐富的內涵。受制於道德框架的保守讀者，以他的道德與美學濾鏡，過濾掉最精確嚴謹的細節，並且進行特殊的感受修正。這是作者與讀者關係的基本問題，是特殊的特洛伊木馬，作家藏身其中，攻掠讀者的心靈。

此中隱藏激發讀者共同創作的特點。因此，順帶一提，有一種看法：讀書要比看電影來得困難許多（需要更多精力）。因為觀眾往往被動接受。如同人們所云：「觀眾坐著，放映員轉動底片……」

看電影時，觀眾有選擇的自由嗎？

畢竟每個獨立的畫面、每個場景或片段都不是在描寫，而是直接記錄行動、風景和人物面容。因此，電影中常有強勢的美學規範和單一具體的意義，讓觀眾覺得與他個人的經驗相悖。

如果拿繪畫做比較，會發現畫作與觀眾之間一定有距離，讓觀眾預先對畫作抱持崇

敬之情。無論懂或不懂，他都知道眼前所見為表現現實的**形象**——誰也不會把生活與畫作混為一談。當然可以說畫布上描繪的內容「像」或「不像」生活，但只有電影觀眾會覺得銀幕上的影像訴說的是「千真萬確」的生活。因此，觀眾總是依據生活法則來評論電影，用自己的日常生活經驗法則替換電影作者的創作法則。於是產生了電影觀眾的感受悖論。

為什麼電影觀眾喜歡觀看與生活毫無共通之處的異國風情？他們自認已充分了解自己的生活，對過多的相同知識感到疲累，所以想進電影院看看別人的生活經驗：這種經驗愈富有異國情調、愈不像他的生活，他愈覺得有趣、有吸引力，而且其中還帶有新的資訊。

這裡突顯的是社會學問題。沒錯，為什麼有些人想在藝術中尋找消遣，另一些人卻想找到睿智的對話者？為什麼有些人把金玉其外敗絮其中的東西視為真實，另一些人卻能有最敏銳真實的美學體驗？又為什麼多數人對美學——有時甚至對道德——漠不關心？這是誰之過？是否能用真正的藝術喚醒這些人，幫助他們了解崇高、美好、高尚的精神活動？……

我認為答案已呼之欲出，但在此暫不深入討論，只是稍微陳述。由於種種原因，以

及不同社會體系，廣大觀眾被填灌很多可怕的代用品，無人關心其品味的培養與提升。

西方觀眾不同，他們有選擇的自由，大師電影唾手可得——想看什麼都看得到。但在西方，藝術電影的影響力顯然不大，在與充斥銀幕的商業片競爭時，它往往因為實力懸殊而敗陣。

在與商業電影競爭中，導演對觀眾有**特殊責任**。這是什麼意思？我認為，商業電影這個可怕的代用品，會對無批判能力或文化素養的觀眾產生神奇作用（亦即把電影與生活混為一談），而且威力不亞於藝術電影對吹毛求疵的觀眾的影響。然而，二者悲劇性的差異在於，如果藝術能喚醒觀眾的情感與思想，大眾電影則以簡單卻強烈的影響力，徹底滅除他們殘餘的想法與情感。人們不再需要精神層面的美好，他們對電影的需求，和對可口可樂的需求一樣。

電影藝術家與觀眾交流的特點，是傳遞銘刻於底片上的經驗，以及他最不容爭辯也因此更有說服力的特徵。透過他者的經驗，觀眾產生彌補自己失去或錯過的東西的渴望，他開始尋找，彷彿開始「追憶逝水年華」。而這種新興的經驗有多麼**人性化**，全由電影作者決定。這是重大的責任！

因此，我鮮少思考藝術家所謂絕對的創作自由是什麼。我不懂這種自由的意思——

我的看法正好相反：一旦走上創作之路，你就會陷入無數的需求，並受個人任務與藝術命運所禁錮。

一切的發生都因為人有需求，假如真有完全自由的人，他就會像被拉到水面的深海魚。天才盧布列夫在桎梏中作畫，每每令我覺得難以想像！我在西方生活愈久，愈覺得自由是多麼模稜兩可。鮮少有人需要真正的自由。我們關心的只是如何讓感到自由的人變多。

想要自由，就讓自己自由，無須任何人同意。去探索並依循自己的命運，不與環境妥協。但這種自由需要具備強大的精神資源，高度的自我意識，以及承擔自我與他者的責任感。

不幸的是，我們都不懂如何自由——我們犧牲別人以求得自己的自由，又不願為別人付出，深怕自己的權益與自由會受到損害。今日的我們是多麼自私！但這不是自由——自由是要學會不向生活和周遭人索求什麼，而是先要求自己並心甘情願地付出。

自由就是為愛犧牲！

我不想被曲解：此處所說乃崇高道德層面的自由。我不打算爭論，或者質疑歐洲民主不容爭辯的價值與成就。然而，這種民主環境突顯人內心的空虛與孤獨。我覺得，當

代人在爭取政治自由的過程中，無疑忘卻了人類在任何時代都需要的自由：為他人與社會犧牲自我的自由。

回顧至今拍過的電影，我發現自己想講述的總是**內心**自由的人，儘管他們身旁的人內心都不自由。我講述的這些人似乎都很柔弱，但我說的就是這種柔弱中的剛強，亦即道德信念與立場的力量。

潛行者看似柔弱，事實上，信仰和為人們服務的信念使他剛強無比⋯⋯藝術家之所以從事藝術工作，絕不是為了對別人述說什麼，而是為了展示自己服務人群的意願。那些自認有能力自由創造自我的藝術家，的確令我訝異。藝術家勢必要理解：造就他的是時間，以及同時代的人。就如巴斯特納克所寫：

醒來，藝術家，醒來，

別向睡意屈服⋯⋯

你是永恆的人質，

是時間的囚徒⋯⋯[152]

152 出自巴斯特納克寫於一九五七年的詩作〈夜晚〉。

我堅信，假如藝術家有所成就，只是因為人們對此有所需求，即便當下他們沒有意識到這點。因此，觀眾一定是贏家，藝術家永遠是輸家。

我無法想像生活能任我自由地為所欲為——在每一個階段，我都有更重要、更迫切的事。與觀眾溝通的唯一方式就是做自己，不去考慮那些狂妄地認為我們理當娛樂他們的觀眾（即使八成的觀眾都抱持這種想法）。與此同時，無論內心多麼不尊重這些觀眾，我們也做好取悅他們的準備，因為這百分之八十的人關係到下一部片子的資金。多麼令人悲傷的處境！

但是，如果重新回到期待真正美學感受的小眾身邊，回到任何藝術家夢寐以求的理想觀眾身邊，那麼，只有在電影反映作者的遭遇與經驗時，他們才可能全心回應電影。

我非常尊重觀眾，不想也無法欺騙他們：我信任他們，才決定講述對自己而言最重要也最珍貴的事情。

梵谷肯定「責任是絕對的」，並且承認，「普通工人想把我的畫掛在房間或工作坊，就是最讓我開心的成就」，同時也認同赫爾科梅[153]的想法：「藝術的真正意義是為人民創作」。他從不刻意討好或迎合誰，因為他對工作很有責任感，並充分了解其社會意

153 赫爾科梅（Hubert von Herkomer, 1849-1914）：德裔英國畫家，畫作主題關懷社會問題及貧困的弱勢工人。

義——因此，他認為藝術家的任務，就在於與生活素材「戰鬥」至生命的最後一秒，以表達隱含其中的理想與真諦。他看到自己對人民的責任，以及肩上高尚的重擔。他在日記中寫道：「當一個人清晰表達想說的話，嚴格說來，這難道還不夠？如果此人能以華麗詞藻表達想法，無庸置疑，光是聽他說話就很愉快……然而，這對真理而言只是畫蛇添足，因為真理本身就很美好。」

反映精神需求與希望的藝術，在德育扮演極重要的角色，或者無論如何，它有責任扮演這樣的角色……假如藝術沒有發揮這種作用，表示社會出了問題。我們不能只替藝術設定絕對功利與實用的任務。如果電影中這類意圖昭然若揭，它就不再是完整的藝術整體。電影和其他藝術類別一樣，對人有複雜深刻的影響。藝術透過它存在的事實陶冶人的性情，形成獨特的精神聯繫，團結全人類，創造特殊道德氛圍，就像提供一片溫床，催生藝術並使其繁盛。若非如此，藝術就會像廢棄果園裡的野生蘋果樹般凋零。藝術若不能發揮天職就會死去，因為這意謂著無人需要它。

我經常在實務中發現，假如電影形象的外在情感結構仰賴作者的記憶，並把個人人生活印象轉化到影片當中，就能打動觀眾。如果場景**建構**得很理性，只是依循文學陳規，那麼，儘管內容誠懇具說服力，觀眾也會反應冷淡。這種電影就算剛上映時引起某些觀

眾的興趣，但沒有生命力，終究無法通過時間的考驗。

換言之，假如在觀眾接受的過程中，你無法引發他們產生像文學讀者會體驗到的「美學認同」，那麼，至少應該真誠地與他們分享自身經驗。但這並不容易——必須下定決心才行！這就是為什麼現在連不怎麼專業的人都可以拍電影，能成為真正電影藝術家的人卻屈指可數。

舉例來說，我壓根不同意愛森斯坦將電影視為密碼的思維模式。我把經驗傳遞給觀眾的方法與他大相逕庭。當然，平心而論，愛森斯坦並不想把經驗傳達給任何人，他只想傳達純粹的理念。我完全不認同這樣的電影。在我看來，愛森斯坦的蒙太奇理論破壞電影觸動觀眾的核心基礎。它剝奪了觀眾以銀幕事件替代自己生活的可能性——抓住銀幕上銘刻的體驗，替換為深刻的個人經驗。

愛森斯坦的想法很專制，不給某種難以言傳的東西留下空間，而這恰好是藝術最迷人的特點——觀眾得以與電影產生關連。我想拍的電影裡沒有演說和宣傳，而是提供能夠深刻體驗電影的機會。有鑒於此，我感覺自己有責任為觀眾提供某種獨特且必需的體驗，觀眾正是為此而坐進電影院漆黑的放映廳。

觀看我的電影的人，只要願意，都會像照鏡子般在電影中看到自己。如果導演想寫

實地表現構思，必須先形塑自己的情感結構，而非堅持所謂詩意電影的邏輯公式（亦即強調意義的調度），如此一來，觀眾就能依據自身經驗調整並接受這個構想。

如前所述，我認為絕對有必要隱藏自己的偏好——固守不放自己的偏好或許能讓作品成功引起大眾注意力，但只是急功近利的短線操作而已。如果藝術不再為了更完整顯現其核心價值的影響力而深化自身本質，就會服膺功利，淪為服務宣傳、新聞、市場、哲學等類似知識與其他社會生活現象的工具。

藝術作品所重現的現象真實性，透過嘗試重建生活邏輯的完整性而更形彰顯。因此，在電影中，藝術家無法自由選擇或整合他從寬廣漫長的時間之流中擷取的事實。在選擇與整合為藝術整體的過程中，藝術家也必然會逐漸顯露個性。

然而，現實由多重關係決定，藝術家只能捕捉到其中一小部分，亦即那些可以掌握與再現的關係，而他的個性和獨特性也從中產生。作者愈是堅持寫實主義，愈要為作品負責。藝術家必須真摯、誠實、清白。

不幸的是——或者這正是藝術誕生的緣由？——誰也無法在鏡頭前重建全部事實。

因此，影評人（多數來自蘇聯）大肆抨擊自然主義，認為這對電影其實毫無助益。（在他們看來，「自然主義」的鏡頭都很殘酷，也因此《安德烈・盧布列夫》的主要罪狀之

一就是「自然主義」，亦即刻意美化殘酷。）

自然主義是眾人皆知的文學術語，盛行於十九世紀歐洲文壇，與左拉密切相關。但「自然主義」不過是**相對的**藝術概念，因為根本不可能自然地重建真實。這根本是胡說八道！

每個人都傾向相信世界是自己所見所感的模樣，可惜事與願違！「物自身」[154]只有在人類的實踐過程中才變成「為我之物」[155]——所以人不斷有認知的需求。人們對世界的認知被與生俱來的感官圍限，如果我們像古米廖夫[156]所說生來就有第六感覺，我們面對的世界顯然處在另一個維度。同樣的，每位藝術家也被自己對周遭世界的感知和理解侷限，因此，談論電影的自然主義毫無意義，那就像鏡頭不加選擇地記錄一切現象，不體現人的目的與需要，為人所用之物。考量藝術原則，卻說那是「以自然主義呈現」一樣，完全沒有意義。這種自然主義不可能存在。

此外，影評人杜撰出自然主義的問題，期望得到「客觀」、「科學」的理論作基礎，以用來質疑藝術家是否有資格假分析之名讓觀眾不寒而慄。這些自認「守護者」的人要求讓觀眾的視覺及聽覺得到滿足，否則就是導演有問題。這類罪名也可以羅織給多甫任科、愛森斯坦這類祖師爺級的導演，以指責他們在關於集中營的紀錄片裡呈現令人難以

154 物自身（Thing-in-itself）：又譯為「物自體」、「物如」。德國哲學家康德的基本概念，一種存在於人們感知和認識之外的客觀實體。

155 為我之物（Thing for me）：馬克思主義哲學概念，與「物自身」相對。指的是已為人認識或改造，已體現人的目的與需要，為人所用之物。

156 古米廖夫（Nikolai Gumilyov, 1886-1921）：俄羅斯詩人。阿克梅派（Akmeism）創始人。妻子阿赫瑪托娃（Anna Akhmatova, 1889-1966）亦為著名詩人。

忍受的苦難與屈辱。

由於《安德烈·盧布列夫》某些場景被斷章取義（例如「失明」或「攻克弗拉吉米爾」幾個片段），我被指責為「自然主義」。然而，我至今仍搞不懂這些指責的內容。我不是膚淺的沙龍藝術家，不需扛起取悅觀眾的責任。

我的責任正好相反：必須透過自身經驗及對事物的理解，幫助人們明白存在的**真理**。這個真理未必輕鬆愉快。唯有透過參透真理，才能獲得內心的道德超越。

倘若我在藝術中撒謊，聲稱它完全接近真實，並以電影本身最能說服觀眾的表面相似性掩蓋事實，我就是預謀造假——應當被送上法庭接受審訊……

基於電影作者的責任感，我在本章開頭提到「刑事」二字絕非偶然！就算有點誇大其詞，但我想以這個極端的想法強調一個事實：最有**說服力**的藝術應具備極高的職業道德。因為借助電影手法解除觀眾精神上的防備，要比其他傳統藝術來得更簡單快速。而從精神上武裝並引導人趨向良善，始終不是容易的事……

導演的任務並不在於重建生活：它的前進、矛盾、趨勢與鬥爭。他的責任在於毫不隱瞞自己體驗的真理——即使它令有人感到不滿。藝術家當然也會迷失，但如果他非常真誠，仍然值得注意，因為他的迷失再現了藝術家**真實的**精神生活，以及因環境影響而產生的

徬徨與內心掙扎。誰能掌握終極的真理？關於什麼應該描寫，什麼不該描寫的言論，根本庸俗、不道德地扭曲了真理。

杜斯妥也夫斯基曾言：「人們都說創作反映生活，這實在是廢話：作者（詩人）自己創造生活，而且是前所未有的生活。」……藝術家的構思出現於內心最隱密的深處。他不可能聽命於外在的商業意圖。這種構思不可能與他的心理及良知毫無關係──這是他人生態度的根源──否則從一開始他的想法就注定沒有任何藝術內涵。專業上他可以拍電影從事文學，但不會是藝術家，只是為他人做嫁。

對藝術家而言，真正的藝術構思很折磨人，甚至會危及性命。唯有與生活同步，構思才可能實現──所有藝術工作者無一例外。有時人們會有一種印象，似乎導演或多或少都在講述一些老掉牙的故事。在觀眾面前，我們彷彿戴頭巾勾毛線的老奶奶，盡講些天方夜譚般的故事娛樂他們。故事或許生動有趣，但也只能幫助觀眾閒扯打發時間。

藝術家無權把自己不感興趣的社會議題變為構思，一旦這麼做，他的職業活動可能與生活脫節。在私人生活中，我們可能為人正派，或者素行不良。一旦準備誠實做人，有時甚至產生直接衝突。為什麼我們對專業工作中遇到的困難毫無準備？為什麼在拍攝電影時，我們如此害怕負責？為什麼要提前預留退路，

結果拍出安全但沒有意義的電影？難道不是因為我們想快速從工作中獲得金錢與舒適的生活？在這個意義上，如果與建造沙特爾主教座堂[157]的無名工人的謙卑相比，高傲的我們簡直無地自容。藝術家應當無私奉獻，但我們早就忘得一乾二淨。

人經常因為藝術家替他準備的一點消遣而付費，但這樣的藝術家的服務往往流於表面：他粗鄙地浪費老實人和勞動者的空閒時間，利用人的弱點與無知，從精神上進行掠奪，以此賺進鈔票。這種作為飄散一股臭氣。只有感到創作是生命的需求時，藝術家才有權創作，這時創作對他而言不再是無關痛癢的活動，而是可以再現「我」的唯一方法。

電影需要大筆資金甚至巨額投資，為了在票房上獲取最大利潤，簡直無所不用其極。

電影還只有雛形，就急著販售出去──這也再次提高我們對自己「商品」的責任。

布列松總是令我驚豔。他多麼專注！他不會拍出隨便、毫無意義的畫面，這種節制的表達手法令人震撼。由於嚴肅、深度和高尚，他得以躋身大師之列，每部電影都是精神存在的事實。他似乎只有在內心狀態達到臨界點時才會拍片。為什麼？誰知道呢……

在柏格曼的《哭泣與耳語》[158]中有一幕很震撼人心，稱得上是整部電影的靈魂場景。

兩姊妹到父親家探望垂死的大姊，影片就從得知大姊不久於人世展開。她們共處一室，在某個瞬間，感受到非比尋常的親近感……她們有說不完的話……彼此體貼關懷……這一

157 沙特爾主教座堂（Cathédrale Notre-Dame de Chartres）位於巴黎西南方約七十公里的沙特爾市。相傳聖母瑪利亞曾在此處顯靈。目前的主體建築於一一九四年開始建造，一二二〇年完成，一九七九年起列為聯合國世界文化遺產。

158《哭泣與耳語》（Cries and Whispers）：描繪女性內心、探討信仰與救贖的心理電影。一九七四年獲得奧斯卡最佳攝影獎。

切營造令人悲傷的親密感……一種脆弱、渴望已久的感受……特別是渴望已久的感受，因為在柏格曼的電影中，類似的瞬間往往一閃而過。更多時候，姊妹們水火不容，就算面臨死別，也不原諒彼此。她們充滿怨恨，互相折磨，內心糾結。在她們短暫的親密瞬間，柏格曼以留聲機播放巴哈的大提琴組曲取代對白，不斷強化印象，增加深度與廣度。

即使在柏格曼的電影中，這種崇高的精神與刻意強調的幻想成分──這是夢想，現在不存在，未來亦不可得。是人類精神夢寐以求及追尋的方向：和諧與當下感受的理想。然而，即使是這種幻想的**手法**，都讓觀眾得到精神上的釋放與淨化。

我說這些，是為了強調自己支持**渴望並追求理想的藝術**。我認同為人們帶來希望與信仰的藝術。藝術家講述的世界愈是無望，我們更應該感覺到理想──否則根本活不下去！

藝術象徵我們存在的意義。

藝術家為什麼要戮力打破社會追求的穩定性？正如托瑪斯・曼《魔山》中的塞特姆布里尼所言：「我想，您不反對憤恨吧，工程師？我認為它是理智用來對抗黑暗與醜陋的最佳武器。閣下，憤恨是批評的靈魂，批評則是發展與啟蒙的根源。」藝術家以追求理想的名義，致力破壞社會賴以存在的穩定。藝術家講求絕對真理，因此他比別人高瞻

遠矚。

結果呢？我們不對結果負責，只對自己**是否履行職責負責**。這種觀點使得藝術家必須為自己的命運負責。我的未來好比一杯酒，它不會離我而去，因此我必須將它一飲而盡……

我認為自己所有電影的重點，在於嘗試建立關係，把人連結在一起。（可不是純粹的肉體關係！）那是我與全人類——或與周遭一切（如果你執意如此）——的關連。我必須感覺自己是傳承者，並非偶然出現於這個世界。我們每個人的心中都有一套價值標準。我在《鏡子》中試圖傳達一種感覺，無論巴哈或裴高雷西[159]，或者普希金的書信、強行渡過錫瓦什湖的軍人，以及純粹的家庭事件——在某種意義上，這一切都是對等的人類經驗。對人的精神經驗而言，昨天發生在他身上的事，可能與人類幾千年來的遭遇同樣重要……

我所拍攝的電影都有一個重要的主題：根源，它與故鄉、童年、祖國、地球等相互關連。確認自己所屬的傳統、文化、人群與想法，對我而言至為重要。

對我來說，源自杜斯妥也夫斯基的俄國文化傳統有特殊意義，但這在當代俄羅斯卻沒有充分發展。實際上，這些傳統不是被忽略，就是完全被遺忘。此一現象首先肇因於

159 裴高雷西（Giovanni Battista Pergolesi, 1710-1736）：義大利天才作曲家，十五歲就在洛雷托聖母音樂院任教。代表作有幕間劇《女僕作夫人》（La Serva padrona）。二十六歲因肺結核過世，臨終前作的《聖母悼歌》（Stabat Mater）為十八世紀經典音樂。

這些傳統與唯物主義相悖；其次，杜斯妥也夫斯基筆下主角體驗的精神危機，刺激他本人及其繼承者的創作，也讓當代人有所警覺。為什麼當代俄羅斯人如此畏怕這種「精神危機」？

對我而言，「精神危機」終會治癒。精神危機是找到自我、獲得全新信仰的嘗試。精神危機是每個思考精神問題的人共同的命運。心靈渴望和諧，生活卻不和諧，這種矛盾刺激人類前進，同時成為我們痛苦與希望的泉源，肯定我們的精神深度與精神潛能。

《潛行者》片中談論的就是這一點——他屢屢失敗，信仰動搖，但每次都重新感到自己身上為那些失去希望與幻想者服務的責任。我覺得電影腳本符合時間、空間與行動的三一律非常重要。如果在《鏡子》中我感興趣的是將紀錄片、夢境、真實、希望、猜測、回憶剪接在一起——以紛擾雜亂表達主角前各種難纏的存在問題，那麼在《潛行者》中，我希望在電影的剪接之間時間沒有斷裂；我希望時間在鏡頭內流動，剪接的接合處只表示行為的持續，而非打亂時序；它沒有挑選戲劇性素材的功能——我想讓整部電影感覺像是一鏡到底。我覺得這種極簡的處理方式賦予電影更多可能性。我大幅刪減劇本，盡量減少外在效果。原則上我不想以意想不到的場景轉換、事件發生地點、情節衝突來取悅或驚嚇觀眾——我致力追求電影整體結構的簡單樸素。

我努力讓觀眾相信，電影作為藝術手段，其可能性並不亞於小說。我想要展示電影的可能性，證明它可以在觀察生活時不被粗暴地干擾。因為在這條道路上，我看到了電影的**詩意**本質。

我也看到了危險：過度簡化形式會顯得矯揉造作與裝腔作勢。為了克服這個困難，我盡力排除鏡頭中所謂電影「詩意氛圍」的各種曖昧不明之處。很多人努力營造這種氛圍，但我很清楚，根本沒有操心氛圍的必要。氛圍與電影作者的主要任務同步產生。這個主要任務愈是正確呈現，事件的意義就愈準確，其氛圍也就愈有意義。事物、風景、演員的聲調開始與電影的主調產生共鳴。一切將相互關聯、彼此需要。一個接著一個，彼此互相呼應，只要專注於重點，氛圍自然產生。若只是為了氛圍而氛圍，實在非常怪異！因此，順帶一提，銘刻瞬間感受的印象派繪畫與我格格不入。它可以是藝術手段，卻不是藝術的主旨。在《潛行者》中，我專注於影片重點，氛圍則隨之成形，似乎比此前我的任何一部電影來得更活躍、更具感染力。

《潛行者》要表達的主題為何？通俗地說，電影談的是人類的尊嚴，以及喪失尊嚴後所受的煎熬。

容我略做提示：電影中的幾位主角動身前往「禁區」，他們想進入某個房間，據說

那裡可以實現人最隱密的願望。當作家與學者在潛行者的陪同下，穿越禁區的奇怪空間，引路的潛行者對他們講述了一個真假未明的故事：從前有位綽號「豪豬」的潛行者來到禁區，希望讓因他的過失而死去的兄弟復生。「豪豬」返家後，發現自己變得非常富有。原來，禁區實現了他隱藏在內心的願望，而非他努力說服自己的願望。豪豬因此上吊自殺。

當我們的主角一路體驗，反覆思索，終於到達目的地時，他們躊躇是否應該冒著生命危險進入房間。他們體悟自己悲劇性的不完美，沒有精神力量相信自己，卻有足夠勇氣窺探自己，並因而驚駭不已！

潛行者的妻子來到他們停歇的小酒館，令作家與學者如墜五里雲霧。他們面前出現的這個女人飽受丈夫折磨，還為他生了一個生病的孩子，但仍像年輕時那樣不求回報地深愛著他。她的愛情與忠誠——正是對抗現代世界中缺乏信仰、道德喪失、心靈空虛的最後奇蹟，而作家或學者都是現代世界的犧牲品。

或許是在《潛行者》中，我第一次感覺到必須堅定表達核心價值，就像大家所說的，人到底為什麼而活。

《飛向太空》講的是一群迷失在太空中的人，無論願意與否，他們的認知都必須更

上一層樓。這似乎是強加給人類的某種極戲劇化又無止境的追求，伴隨著無盡的不安、失去、痛苦與失望——畢竟最後的真理不可企及。然而，一旦他的行為不符合道德原則，人與生俱來的良心便讓他感到愧疚——這意謂良心的存在在某種意義上就是悲劇。絕望的情緒糾纏《飛向太空》的主角們，而我們為他們設想的出路都相當虛幻。他們個個充滿夢想，認清自己與地球之間的關連。但對他們而言，這種連結很不真實。

甚至在《鏡子》這部講述深刻且永恆的人類情感的電影中，這些情感轉化為主角的疑惑不解：他無法知曉自己為什麼注定為這些情感、愛與牽掛飽受折磨。在《潛行者》當中，我說的比較完整——人類的愛就是一種奇蹟，能夠對抗任何闡釋世界毫無希望的枯燥論調。這種情感是人類共有的，無疑也是人的價值，儘管我們已經不知道如何去愛……

《潛行者》中的作家指出，生活在規律的世界裡是何等無聊，就連偶然的事件都是這些規律的產物，只不過我們尚未領悟。作家前往禁區，或許只是為了碰觸令他震驚的未知事物。然而，真正讓他震撼的卻是一個普通女子：她的忠誠與人類尊嚴的力量。那麼，是否一切都符合邏輯？是否一切都能拆解並計算出其中的成分？

我覺得重要的是，必須在這部電影中勾勒出那些特別具有人性、無法溶解也不可分

割的東西，它們在每個人的心中定型，並且形塑他的價值觀。畢竟從表面上看來，這些

人似乎都遭受失敗，但實際上每個人都獲得了最珍貴的東西……信念！他們感受到內心最

重要的東西。**它**活在每個人的心中。

也因此，《潛行者》和《飛向太空》一樣，片中的幻想情境並沒有很吸引我。可惜《飛

向太空》中過多的科幻元素分散了觀眾的注意力。火箭、太空站——這是史坦尼斯勞·

萊姆[160]的小說所需要的——拍片時的確非常有趣，但現在我覺得，要是我能摒棄這些，

電影的想法會更鮮明宏偉。我認為，吸引藝術家表達自己世界觀的現實——請原諒我的

絮絮叨叨——必須是真實的，也就是讓人容易理解，讓人覺得這是他從小就熟悉的事物。

從這個意義來說，電影愈寫實，作者的想法就愈具有說服力。

電影《潛行者》只有開頭的場景是幻想的。之所以採用這個場景，是因為它讓我們

更清晰地認識電影中主要的道德衝突。然而，幾位主角的遭遇並沒有任何幻想成分。電

影會這樣拍，是為了讓觀眾感覺一切都在當下發生，禁區就在我們身邊。

常常有人問我，禁區到底是什麼，有何象徵意義。他們還經常做些無意義的猜測。

對此我總覺得惱怒與絕望。禁區如同我的電影中出現的其他一切，沒有一絲象徵意義：

禁區就是禁區，禁區就是生活，穿越禁區時，人不是挫敗，就是站穩腳步。他是否堅持

160 史坦尼斯勞·萊姆（Stanislaw Lem, 1921-2006）：波蘭科幻小說家。塔可夫斯基一九七二年的《飛向太空》即改編自萊姆一九六一年出版的小說《索拉力星》（Solaris）。

下去，端看他的自尊以及分辨重點的能力。

我知道自己的職責在於促使人們思索其內心永恆的秉性。這個永恆、重要的東西常被人忽略，人雖然掌控著自己的命運，卻總在追逐虛幻不實的東西。然而，一切終究會回歸最簡單的元素，人的存在所能指望的，也只有愛的能力。這種元素在每個人心中成長為支配生命的情境，並賦予人類生命意義。我知道自己的責任在於：讓人在觀賞我的電影時，感受到自己需要愛，感受到美好的召喚。

VIII

《鄉愁》之後

拍攝《鄉愁》時，我怎能料到，

銀幕上瀰漫的那股濃厚悲愁，將成為自己日後的命運。

我怎麼想得到，從今而後，直到生命盡頭，

自己也將承受如此重症之苦。

Andrei Tarkovsky

無論如何，我在國外拍的第一部電影已成過往。這部片子獲得官方拍攝許可，我覺得順理成章，此舉卻惹惱了領導。接下來發生的事再度證明，我的意願和影片根本不見容於蘇聯電影當局⋯⋯

我想講述俄羅斯的鄉愁——遠離祖國的俄羅斯人特有的內心狀態。我想講述俄羅斯人對自己民族的根源、歷史、文化、故土、親友宿命般的依戀——那種無論被命運拋向何方，仍然終生懷抱的依戀。俄羅斯人大多難以適應新環境。整個俄羅斯僑民史證明西方人所言：「俄羅斯僑民很差勁。」他們無法被同化的悲傷，以及嘗試過另一種生活時的笨拙，是眾所皆知的事。拍攝《鄉愁》時，我怎能料到，銀幕上瀰漫的那股濃厚悲愁，將成為自己日後的命運。我怎麼想得到，從今而後，直到生命盡頭，自己也將承受如此重症之苦。

即使在義大利，我拍的這部電影，無論道德、精神或情感層面，都是百分之百的俄國片。電影講述一個到義大利長期出差的俄羅斯人對這個國家的印象。我無意在銀幕上再現令遊客讚嘆的美景，那明媚風光印刷成數百萬張明信片，寄至世界各地。我想講述的，是一個完全脫離軌道的俄羅斯人，內心激動異常，卻無法與不能一同出國的至親分享的悲傷感受，注定無法將新經驗與臍帶般血脈相連的過往連結在一起。離家久了，我

也有了類似的感受——與另一個世界和另一種文化碰撞時產生的依戀，內心不由得升起無望的惱恨——像無法割捨的愛，像「擁抱無法擁抱的」、連結不可能連結的，彷彿提醒你紅塵路終將結束。恰如生命有限的警鐘並非由外在環境決定（要是那麼容易解決就好了！），而是源於你內在的「禁忌」……

中世紀日本藝術家令我無比驚嘆。他們在幕府將軍府中創作，待贏得名聲、臻於巔峰時，卻願意改變生活——找一個新的地方，隱姓埋名，用另一種方式繼續（更精確地說，是重新開始）創作生涯。某些人甚至能過五種截然不同的人生。

這就是——自由！

戈爾察科夫《鄉愁》主角是一個詩人。他來到義大利，蒐集俄羅斯農奴作曲家別列佐夫斯基[161]的資料，準備以他的生命故事創作歌劇腳本。別列佐夫斯基真有其人，因為展露音樂天賦，被地主送到義大利學習，在那裡待了很久，舉辦多場音樂會，並獲得極大成功。從波隆那音樂學院畢業後，俄羅斯鄉愁始終糾纏著他。多年後他決定返回農奴制俄羅斯，不久就上吊自殺……電影安插作曲家的故事並非偶然，而是用來轉述戈爾察科夫的命運和處境：他強烈意識到自己是「局外人」，只能從旁遠觀他人的生活，親人的臉龐、故鄉的聲音與氣味在記憶中縈繞，他被思念擊潰……

161 別列佐夫斯基（Maksim Berezovsky, 1745-1777）：俄羅斯宗教作曲家，和博爾尼揚斯基（Dmitry Bortnyansky）創造俄羅斯古典合唱形式。別列佐夫斯基出生於小貴族家庭，而非塔可夫斯基所說的農奴家庭。

應當說，我第一次觀看電影拍好的素材時，意想不到的濃厚憂鬱令我訝異。素材的情感調性和人物的內心狀態一致。我並非刻意而為，之所以產生如此獨特的現象，在於鏡頭似乎**脫離**我具體或抽象的個人意願，聽從了拍電影時我悲傷的內心狀態：被迫與家人分離、遠離習慣的生活環境、全新的創作原則，不得使用母語。我又驚又喜，因為底片所記錄的，和我在漆黑放映廳裡看到的，都見證我對電影藝術的可能性與使命的想法：它將成為人類心靈的模型，傳達獨一無二的人類經驗——那並非胡思亂想的結果，而是出現在我眼前無庸置疑的現實……

我對外在行動、錯綜情節、事件始末不感興趣，並且在電影中逐漸擺脫它們。我始終關心人的內在世界——對我而言，完成一趟由心理學、哲學、文學與文化傳統構築的心靈之旅更為自然。我很清楚，不斷變換的場景、新穎的拍攝手法、異國情調與令人印象深刻的室內布景，對票房更加有利。然而，對我的志業而言，外在效果只會模糊我致力追求的目標。我感興趣的，是內心有一個宇宙的人。為了表達思想與人類生命的意義，完全沒必要搭建任何情節骨架。

或許沒必要提起，我對電影的想法從頭到尾都和美國冒險片沒有關連。我反對吸引力蒙太奇[162]。從《伊凡的少年時代》到《潛行者》，我愈來愈避免外在行動，幾乎都要

162 吸引力蒙太奇（Montage of Attraction）：愛森斯坦於一九二三年提出的概念，指導演選擇具強烈感染力的手段加以適當組合，以影響觀眾的情緒，使他們接受導演的思想意旨。

遵循古典戲劇的三一律了。從這個觀點看來，連《安德烈‧盧布列夫》的布局都讓我覺得太過破碎、雜亂⋯⋯

我力求讓《鄉愁》的腳本沒有多餘或次要的成分，以免妨礙主要目標——傳達人的狀態。這個人經歷了自我與世界的不協調，無法在現實與願望間得到平衡——他滿懷**鄉愁**，不只因為遠離家鄉，還因為對存在的完整性的憂惱。我不斷修改腳本，直到形成某種形而上的整體，才覺得滿意。

戈爾察科夫在與現實——不是生活條件，而是永遠滿足不了個性需求的生活本身——產生悲劇性衝突的那一刻，才感覺到義大利在他面前展開，彷彿自虛空中產生的廢墟。這是全人類與異鄉文明的碎片——恰如獻給虛無人類野心的墓誌銘，或是人類迷失於毀滅之路的標記。戈爾察科夫即將死去，他無法克服自己的精神危機，無法連接對他而言已經瓦解的時間⋯⋯

電影中另一位人物是多明尼克，他乍看之下極其無用，其實舉足輕重，因為他映襯了主角的狀態。這個沒有防備能力、飽受驚嚇的人找到強大的內心力量和高貴精神，用來表達自己對生命意義的理解。他曾經是數學老師，此時是「局外人」，不顧自己在他人眼中多麼渺小，決定宣告當今世界所面臨的災難。在所謂正常人的眼中，他不過是個

瘋子，但戈爾察科夫認同命運多舛的多明尼克承擔一切的想法，以及他面對眾人時內心的罪惡感⋯⋯

我所有的電影所訴說的，都是人們並不孤單，也沒有被拋棄在空蕩蕩的世界裡──他們與過去和未來有著千絲萬縷的關係，每個人的命運都可以和全人類的命運生關連⋯⋯然而，這種對每個生命和個體行為意義的希冀，無限提升了個體對全體生命進程的責任。

即使有足以毀滅世界的戰爭，四處蔓延的社會災難，甚或哀鴻遍野，人們仍須尋找接近彼此的道路。這是人類面對未來的神聖責任，也是每個個體的責任。戈爾察科夫喜愛多明尼克，覺得需要盡力保護他，免得他受飽食終日、自私自利、無知盲目之人的非議，因為他們認為他是瘋子。儘管如此，戈爾察科夫還是無法幫助多明尼克，讓他避開因不苟且偷生而為自己預設的殘酷道路⋯⋯

戈爾察科夫受多明尼克孩童般的極端主義吸引，因為他和所有成年人一樣，多少有點盲從。多明尼克決定自焚，想用這種吸引人的極端行為向世人展示，他瘋狂的希冀中是多麼無私，希望他們聆聽他最後的警世預言。戈爾察科夫因多明尼克的行為與內在完整性而震懾。多明尼克體驗了生命的不完美，果決地採取行動。他覺得一旦勇敢去做，

就要對自己的生命負責。在這件事情上，戈爾察科夫的表現與凡夫俗子沒有兩樣，並且強烈感覺到自己的矛盾。從某個意義來說，死亡才能為他洗刷冤屈，因為它顯露他內心深處所受的折磨……

如前所述，觀賞拍好的素材時，我訝然發現：拍攝《鄉愁》時的個人狀態已經移轉到銀幕上了——遠離家鄉和親人的深沉悲痛，滲透存在於每個瞬間。依戀過往的感覺如影隨形，已經成為我的宿命——這種難以忍受的痛苦就叫做「鄉愁」……但我仍想提醒讀者，別把作者與他的抒情主角畫上等號——否則就過分簡化了。在創作中直接挪用生活素材很稀鬆平常——唉，我們不可能擁有他人的經驗！然而，從個人生活中借用情緒和情節，往往不足以成為建立藝術家與其人物關係的基礎。作者的抒情經驗很少等同於他的日常行為——這種說法可能會令人失望……

作者的詩意原則雖然是他體驗周遭現實的結果，卻可能凌駕於現實之上，對現實產生質疑，甚至引發激烈衝突。最重要也最弔詭的是——它不僅與外在現實衝突，也和內心現實衝突。杜斯妥也夫斯基揭露了內心的深淵——神聖與卑劣並存，和他本人一樣……然而，沒有一位人物和他本人完全相同。每個角色都總結了作家的生活感受和想法，但沒有一個角色能充分展現他的個性。

雕刻時光 ｜ 272

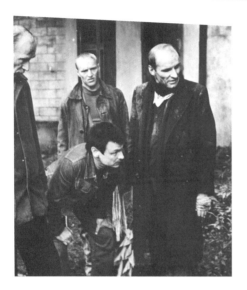 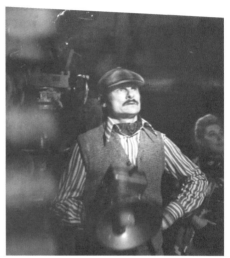

上左：塔可夫斯基與科學家（格林科飾演）、潛行者（亞歷山大·凱達諾夫斯基飾演）、
作家（索洛尼欽飾演）討論劇情。

上右：導戲中的塔可夫斯基。

下：潛行者與科學家。

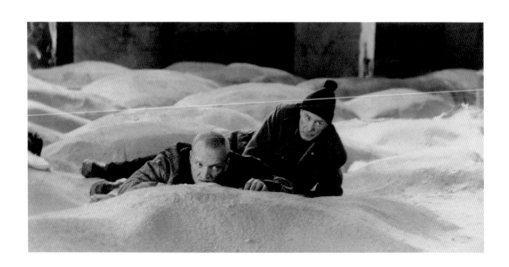

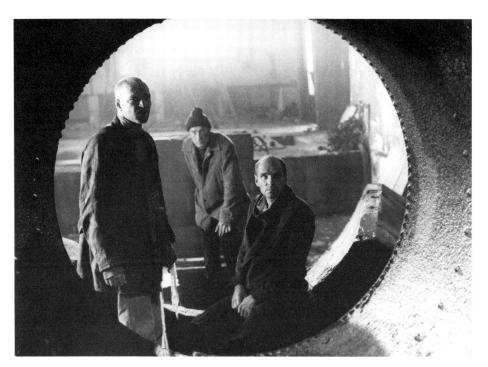

左頁上：潛行者與科學家、作家。

左頁下：潛行者。

右頁上：潛行者。

右頁下：作家。

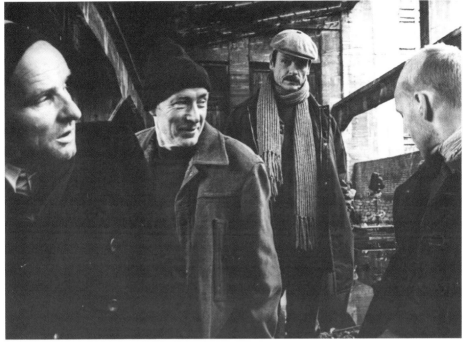

右頁上：科學家、潛行者、作家。

右頁下：科學家。

左頁上：塔可夫斯基與飾演作家、科學家、潛行者
的三位演員討論劇情。

左頁下：作家。

左頁：塔可夫斯基與潛行者演員凱達諾夫斯基討論劇情。

右頁：潛行者與妻子（雅莉莎・弗雷恩迪許飾演）。

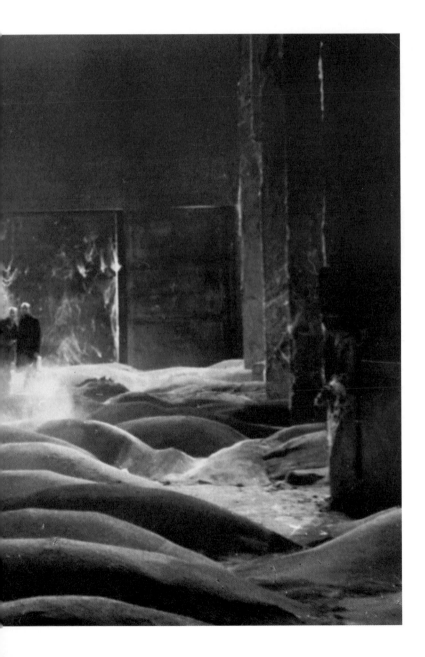

科學家、潛行者、作家在風格獨具的沙丘場景。

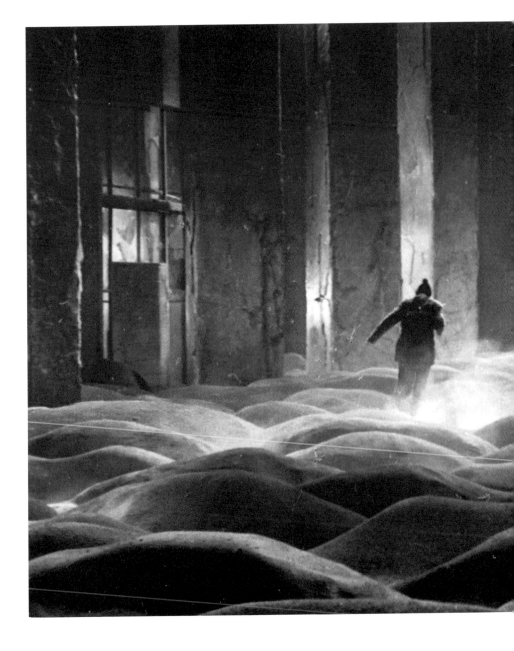

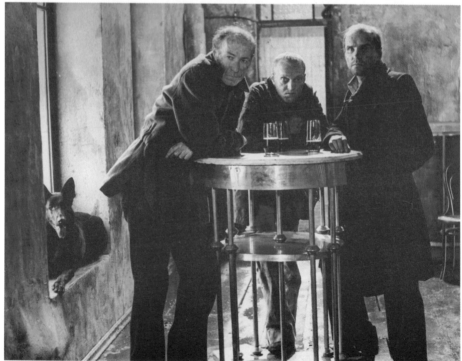

右頁上：潛行者。

右頁下：科學家、潛行者、作家。

左頁上：潛行者。

左頁下：塔可夫斯基在拍攝現場導戲。圖下為潛行者的妻子（弗雷恩迪許飾演）與女兒（娜塔莉亞·亞伯拉莫娃飾演）。

右頁上：塔可夫斯基指導演員楊可夫斯基。

右頁下：戈爾察科夫（楊可夫斯基飾演）。

左頁上：持燭而行的戈爾察科夫。

左頁下：片中一景。

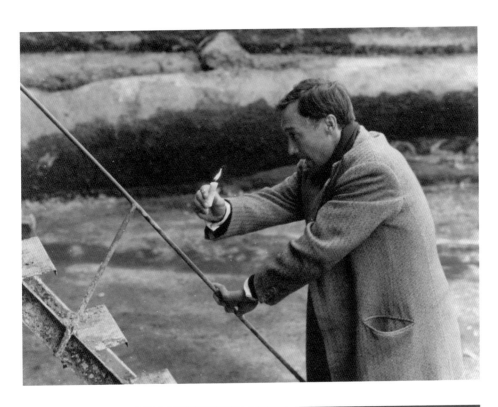

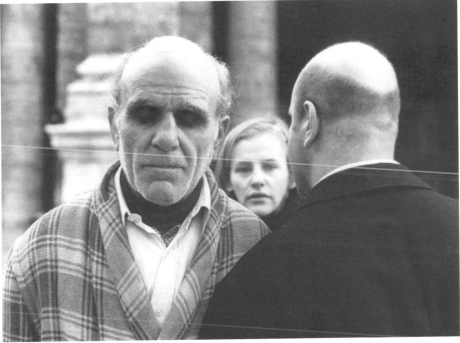

戈爾察科夫獨自在旅館房間裡。

戈爾察科夫在義大利教堂的俄國式房子前。

右頁上：文藝復興時期畫家法蘭切斯卡的畫作《帕爾多的聖母像》。

右頁下：片中一景。

左頁上：戈爾察科夫與多明尼克（厄蘭·約瑟夫森飾演）。

左頁下：葉甫根妮婭（多米琪安娜·喬達諾飾演）與多明尼克。

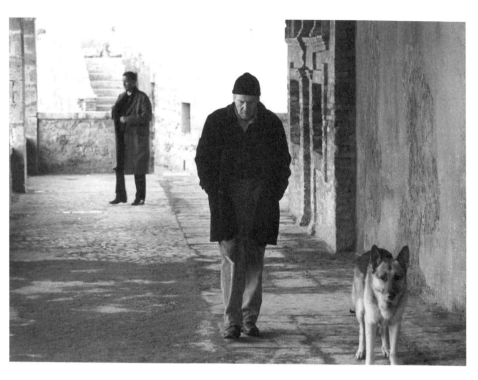

上：戈爾察科夫與多明尼克。

下：戈爾察科夫記憶裡的家。

上：拍戲中的塔可夫斯基。

左：亞歷山大（約瑟夫森飾演）與小男孩

戈森（湯米・凱傑爾奎斯特飾演）。

郵差奧托（亞倫・艾德沃飾演）、女兒茱莉亞（瓦樂希・梅瑞斯飾演）、母親阿德萊達（蘇珊・佛利伍德飾演）。

右頁上、下：亞歷山大。

左頁上：（依順時針方向）奧托、瑪塔（菲莉帕‧法蘭岑飾演）、茱莉亞、維克多（斯文‧沃爾特飾演）、阿德萊達。

左頁下：醫生維克多安撫歇斯底里的阿德萊達。

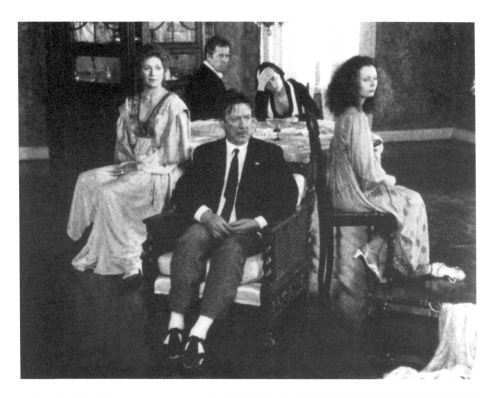

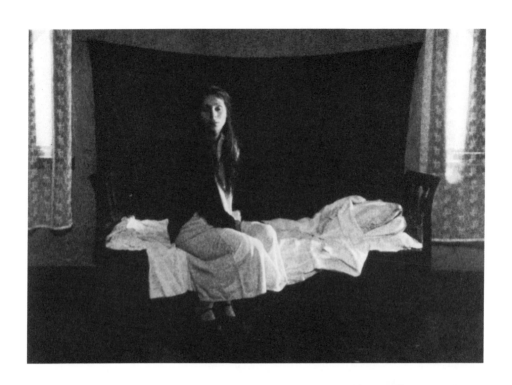

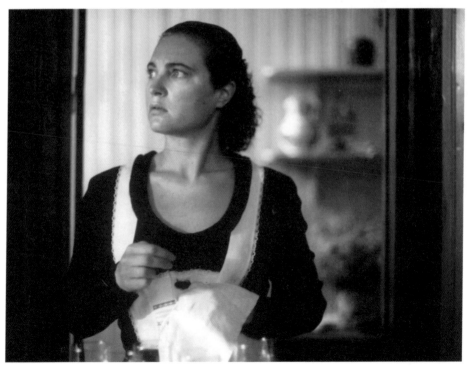

左頁：前為片中房子的模型，後為依模型搭建的實際布景建築。

右頁上：女巫瑪麗亞（古倫・吉絲拉朵蒂爾飾演）。

右頁下：瑪塔。

右頁上：奧托與亞歷山大。

右頁下：女巫瑪麗亞。

左頁：小男孩戈森為樹澆水。

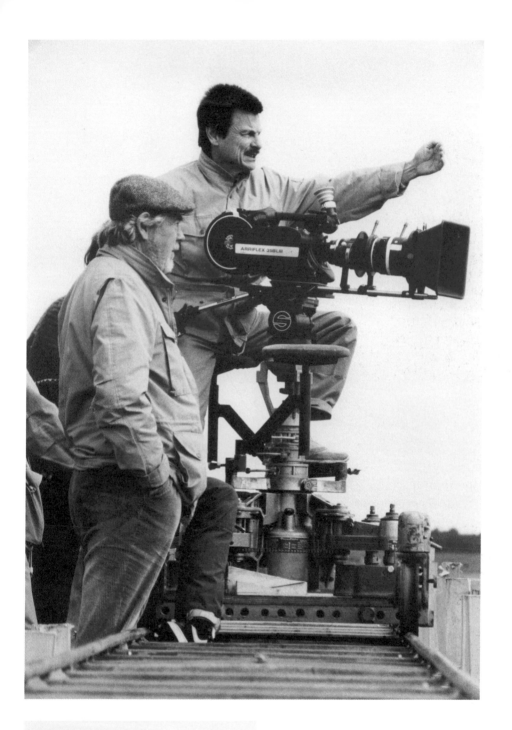

塔可夫斯基與攝影指導斯文‧尼科維斯特。

《鄉愁》的另一個重點是「弱者」主題的延續。表面上看來他不是鬥士，但在我看來，他可是生活的贏家。潛行者在獨白中為軟弱辯白，說軟弱是生命真正的價值與希望。我向來喜歡無法適應功利現實的人，所以電影裡沒有英雄，只有心念堅定、以他人之事為己任的強人。這樣的人令人聯想到有著成人激情的孩童──若以常識判斷，他們的立場如此不真實、如此無私。

修士盧布列夫以他孩童般不設防線的眼光看世界，宣揚愛與善、不以暴抗惡。雖然親眼目睹彷彿支配世界的各種暴行，也歷經痛苦絕望，最終仍依歸唯一的價值──人類的良善，以及人們給予彼此的無私之愛。凱文[163]剛出場時，還是平庸之人，心中隱藏了最真實的情感。這種情感使他本能地不去聽從良知的聲音，逃避應該為自己和他人承擔的沉重責任。《鏡子》的主角曾經軟弱自私，不能給予親近的人不求回報的無私之愛──直到最後，當他意識到無法償還虧欠的責任，內心承受無邊痛苦，才獲得寬恕。容易歇斯底里、行徑怪異的潛行者，堅定地以精神信念對抗蔓延全世界的功利主義。多明尼克和潛行者一樣有自己的信念，他選擇殉道者的道路，只是為了不屈服於犬儒主義及對個人利益的追逐，並試圖以個人的努力和自我犧牲，阻止人類走向瘋狂毀滅的道路。最主要的是，人永不停歇的良知讓他不會在飽食後貪圖安逸。這是俄羅斯優秀知識分子獨特

163 電影《飛向太空》的男主角。

的心理狀態：講求良心，不盲目樂觀，同情世上的弱者，勤於追求信仰、理想、良善──這就是我想透過戈爾察科夫的性格強調的……

我感興趣的是準備為崇高理念服務的人，這樣的人不能接受平庸安逸的生活「道德」。我感興趣的人意識到存在的首要意義在於對抗內心的邪惡，希冀在生命過程中獲得精神提升。因為與精神完善這條道路對立的，是心靈墮落這條路──我們在日常生活以及適應生活的過程，很容易墮入其中！

我下一部電影《犧牲》的主角也是普通意義上的軟弱之人。他不是英雄，是思想者，一個老實人，能為崇高理念犧牲。倘若情況需要，絕不會逃避責任，或試圖把責任推給別人。他冒著不被理解的危險，不僅行事果決，對別人看來賣命的事也甘之如飴──這就是為什麼他的**行為**充滿戲劇性與正義。他跨越人類行為的界線，冒著被視為瘋子的危險，感覺自己是整個世界命運的一部分，最終完成這個**行為**。他只是聽從內心使命並順從地執行罷了──他不是自己命運的主人，而是它的奴僕，或許，就是因為有這種不受注意或了解的人，世界才得以維持和諧……

談到吸引我的人性弱點，我指的是缺乏外在的個性膨脹，不攻擊他人及其生活，不想為實現個人的願望而奴役他人。一言以蔽之，吸引我的是人身上對抗物質陳規的能

量——很多新構思皆由此產生。

這就是我對莎士比亞《哈姆雷特》感興趣的原因，希望遲早能將它搬上銀幕。這齣偉大的戲劇探討人類永恆的問題：一個人擁有崇高的精神境界，卻被迫與骯髒卑鄙的現實打交道。這就像一個未來的人被迫活在過去。我認為，哈姆雷特的悲劇不在他的死亡，而在於臨死前不得不放棄精神追求，變成一個普通的兇手。因此，死亡對他而言是最好的出路——否則他就得自殺⋯⋯

拍攝下一部電影前，我想說的只有一點：我會依據大自然賜予的直接感受，以及時間所留下的痕跡，努力讓每個鏡頭更加可信。自然主義是大自然在電影中存在的形式，鏡頭呈現的自然愈逼真，我們不但會愈信服，產生的形象也會愈高尚：電影中崇高的大自然就是透過逼真的自然而產生的。

最近我頻繁對觀眾演講。我注意到，在我肯定地說電影中沒有任何象徵或隱喻時，觀眾往往一臉難以置信。他們一再熱切詢問：電影中的雨有什麼特殊意義？為什麼它貫穿我的創作？為什麼不斷出現風、火、水的意象？這類問題總讓我不知所措⋯⋯

可以說，雨是我成長環境的特色：俄羅斯的雨綿長而令人憂鬱。可以說，我熱愛大自然——我不喜歡大都市，遠離現代文明的新鮮事物讓我感覺舒暢，住在離莫斯科三百

公里遠的木屋是多麼舒適。雨滴、營火、溪水、白雪、露珠、低吹雪構築我們的生活環境，也可以說是我們的生活真理。因此，當我聽說人們看到銀幕上栩栩如生的大自然，除了欣賞它的美麗，還想尋找其中隱含的意義，我就覺得奇怪。下雨當然可以只表示壞天氣，但我用雨營造籠罩整部電影的美學氛圍。這不意謂自然在電影裡有什麼象徵意義，千萬不要這樣！商業片裡往往沒有自然的天氣現象，只有用燈光拍攝出來的效果——大家只關心情節，沒有人會因為環境虛假、缺乏細節與氛圍而困惑。當銀幕呈現真實的世界，給觀眾機會一覽它豐富的面貌，感受它的氣味，彷彿用皮膚體會它的潮濕或乾燥時，觀眾似乎無法單純體驗直接的美學與情感印象。當他有所察覺就不斷提問：「怎麼會這樣？是什麼原因？為什麼？」

因此，我想在銀幕上創造一個盡可能完美的理想世界，如同我**親身**體驗到的那樣。我不會對觀眾隱瞞自己的想法，也不對他們炫耀——我只用自認最具表現力、最能清晰表達難以捉摸的生命意義的標誌重建這個世界。

為了闡明自己的想法，讓我舉柏格曼的電影為例：在《處女之泉》[164]中，遭到凌辱的女主角垂死的鏡頭，讓我極為震撼。春天的陽光透過枝椏照耀她的臉龐——她也許快要死了，也許已經死去，但顯然已感覺不到痛苦……我們的預感懸置不動，彷若不成調出一股清澈的泉水。

164 《處女之泉》(The Virgin Spring)：柏格曼最具代表性的作品之一，改編自十三世紀的瑞典民間詩謠，敘述農村裡一位美麗的少女和同伴出發前往教堂，卻在森林裡遭到三個牧羊人強暴、殺害。父親在盛怒下殺死三個「罪人」。村民來到森林，看到父親跪著向上帝懺悔，並誓言建一座教堂贖罪。當他抱起女兒的身軀，地面湧出一股清澈的泉水。

的音符……一切似乎清清楚楚，但又有種缺憾……似乎少了點什麼……雪開始飄落，獨特的春雪……這是最刺骨的細雪，光是說「啊，冷死了」也不足以完整描寫感受。雪花落在她的睫毛上……時間在鏡頭中留下痕跡……儘管這個鏡頭的長度與節奏將我們的情緒推向高潮，但是否可以談論雪花意謂什麼？當然不可以。因為藝術家用這個鏡頭來精確傳達事件。無論如何，都不應該把創作意志與意識型態混為一談——否則就會失去直接或從心靈上準確理解藝術的可能性……

或許，我得承認《鄉愁》的最後一個鏡頭有隱喻的成分，因為我把俄羅斯的房舍放進義大利教堂。這個特別建構的形象有一種文學情調，彷彿是主角內心狀態的模型。他內心的矛盾不允許他再過從前的生活。或者正好相反，這是他全新的整體性，托斯卡尼的山丘與俄羅斯鄉村水乳交融，彷彿有著不可分割的血脈相連。戈爾察科夫就在這個對他而言的嶄新世界中死去，就是在這裡，被隔絕在這個虛構的怪異世界中的事物，自然而有機地結合在一起。雖然意識到這個鏡頭缺乏電影的純粹性，我還是希望其中沒有庸俗的象徵主義——我認為這個結局相當複雜，又有多重意義，**形象地**表達主角身上發生的一切，卻不象徵其他需要解答的謎團……

在這種情況下，人們顯然可以指責我前後不一致，但藝術家可以制定規則，也可以

打破規則。沒有多少藝術作品正好包含藝術家宣揚的美學理念。藝術作品與由作者主導但無法完全吸收的純理論之間，往往關係錯綜複雜──藝術肌理總是比理論公式來得更加豐富。在成書之際，我不禁自問──我的理論框架是否也成為自己的桎梏？

電影《鄉愁》就這麼成為過往，但我是否可以這麼想：著手拍攝這部電影時，我個人的鄉愁──真正的鄉愁──不久後便永遠揪住了我的心？

《犧牲》

我的電影無意支持或推翻當代思維或生活方式的單一面向；

我主要的願望在於提出並揭露生活中最迫切的問題，

喚醒觀眾注意已經乾涸的存在泉源。

Andrei Tarkovsky

拍攝《犧牲》的發想比《鄉愁》早得多。最初的想法、筆記、大綱和狂熱的詩句，都完成於我還在蘇聯的時候。故事講述亞歷山大的命運：他身患絕症，必須與女巫共度春宵才能治癒。在很早以前，在我還動手寫腳本時，就不斷思考平衡、犧牲、獻祭⋯⋯愛與個性的陰陽。這一切成為我存在的一部分，構思則隨著我的西方生活經驗不斷強化。

應該說，我的信念絲毫未變──它們更加深沉，更形穩定。改變的是距離、比例。在策畫電影的過程中，形式或許產生變化，但我希望它的思想與意義依然沒變。

以犧牲換來和諧的主題哪裡觸動了我──是互相依存的愛嗎？為什麼沒有人願意理解愛只能是相互的，不可能有其他形式，換了形式就不是愛。它是殘缺的。它什麼都不是。我最感興趣的，是準備犧牲自己地位與名聲的人。他的犧牲無關精神原則，無關幫助親人或個人的救贖，或凡此種種。走這一步，意謂與「正常」邏輯中獨特的自私背道而馳，也與唯物主義世界觀及其法則相悖。它常常顯得荒謬、不切實際。然而──或許正因如此──這種人的行徑才會改變人類命運與歷史進程。他所存在的空間展現獨特景象，與我們的日常經驗迥然不同，卻又同樣真實。我甚至想說「更為真實」。它循序漸進，一步一步引導我實現願望──拍一部關於人的長片，關於他與「愛」之間既依賴又不依賴、既自由又不自由的關係。對我而言，我們這個星球（無論東方或西方）的唯物

主義印記愈是清晰，愈常接觸人類苦難，愈常見到精神變異（他們無法理解——為什麼生活失去了美好與價值，為什麼悶得快喘不過氣），我的願望就益發堅定：拍一部最重要的電影。當代人來到十字路口，進退維谷：該繼續做一個盲目的消費者，受制於無情前進的新科技與進一步積累的物質價值，或者尋找一條通向精神責任的道路，一條不僅讓個人也讓整個社會獲得救贖的道路，亦即回歸上帝。人應該自己解決這個問題，因為只有他能找到通往正常精神生活的道路。[165]這個決定將是邁向承擔社會責任的一步，這一步也是犧牲，亦即基督教定義的自我犧牲。雖然人往往把自己無法掌控的決定推給「客觀規律」，讓它替他決定一切。我必須說，絕大多數的當代人不會為了別人，或以崇高、重要之名放棄個人價值；他們更願意變成漠然的機器人。當然，我意識到現在不流行犧牲的理念，或者福音書宣揚的愛人如愛己——沒有人要求我們自我犧牲。對人們而言，這不是「太理想化」，就是不切實際。然而，我們在過去的經驗中親眼目睹：毫不遮掩的自我中心主義導致人性淪喪；人與人、人與群體的關係變得毫無意義；最可怕的是，由於失去了最後的救贖機會，人再也無法回歸應有的精神生活。今日，我們崇尚物質生活及其價值，以它取代精神生活。為了證明物質主義如何腐化社會，我舉一個小小的例子。

165 誰說我們的塵世生命只是為了幸福而創造？難道對人類而言，沒有更重要的東西？（只消改變幸福的意義即可，但這絕無可能。）請嘗試對唯物論者解釋吧！無論在東方，抑或在此地的西方，都無人能理解你，人們甚至還會嘲笑你。我指的不是遠東。（作者注）

饑餓很容易用錢解決。今天我們使用庸俗的馬克思主義中有關「貨幣」與「商品」的機制，試圖拯救心靈疾病。只要一有莫名的不安、壓力或絕望的徵兆，立即求助於心理醫生，甚至寧可找性學專家，也不願找神父告解，因為專家能減輕我們的壓力，讓我們的心靈回復正常狀態。情緒平靜後，只要按照價目付款即可。若有生理需求，也能到風月場所交易了事，雖然沒有非去風月場所的必要。儘管我們都很清楚，金錢根本買不到愛情與內心的平靜。

《犧牲》是一部寓言電影。電影事件的意義有不同的詮釋面向。最初的片名是《女巫》，如同前面所說，故事講述一位癌症患者奇蹟般的復原。他從家庭醫生那裡得知一個可怕的事實：他的來日不多。某天門鈴響起。亞歷山大打開家門，看到一位先知——這是電影中奧托[166]的原型，他為亞歷山大捎來一個近似荒誕的怪異訊息：去找一個人稱女巫的女人，與她共度良宵。病人自認別無選擇，只好乖乖照辦。爾後居然蒙主垂憐，絕症不藥而癒，連醫生都覺得不可思議。情節的後續發展非常奇特：在一個淫雨霏霏的夜晚，女巫來到亞歷山大家中，他心甘情願拋下豪宅，披上一件舊外套，和她一同離去……

這一連串事件不止是關於犧牲的寓言，也是關於人類肉身得救的故事。也就是

166 奧托：電影《犧牲》中的郵差。

說——我也希望如此——亞歷山大將會得救，就像一九八五年在瑞典完成的電影中的主角，其痙癒富含深意；不僅他的絕症治癒了，他的精神也透過女性形象復活了。

值得注意的是，在塑造角色時，更精確地說是在寫腳本第一版的時候，所有人物都清晰地勾勒出來，行動場景越發具體，結構更形完備，絲毫未受我當時的處境影響。這是一個獨立的過程，它進入我的生命，開始發揮影響力。此外，在國外拍攝第一部電影（《鄉愁》）期間，我一直覺得《鄉愁》將影響我的一生。根據腳本的安排，戈爾察科夫只是到義大利短暫停留，但他在電影中卻要死去。換句話說，他不是不想回俄羅斯，而是命運使然。我也沒有料到，電影殺青後自己會留在義大利；我和戈爾察科夫一樣，臣服於「最高意志」。還有一件悲傷的事讓我更堅定這樣的想法：一直在我的電影中扮演男主角的索洛尼欽過世了，我本想請他演出《鄉愁》裡的戈爾察科夫，以及《犧牲》中的亞歷山大。幾年之後，讓索洛尼欽死去而亞歷山大得以擺脫的疾病，也開始折磨我。

這一切意謂什麼？我不知道。我只知道這非常恐怖。但我並不懷疑，詩意電影會變得更加具體，可以參悟的真理將更具象化，並為人所理解，而且——無論願意與否——將影響我的人生。

真的嗎？它真的會嗎？毫無疑問，體驗過類似真理的人不會是消極的：畢竟真理會

強行造訪他，推翻或改變他原本對世界與自身命運的想像。在某種意義上，人是分裂的，他感覺自己對他人有責任，他只是工具，是媒介，必須為他人而活，為他人而行動。在這個意義上，普希金是對的：他認為無論詩人（我始終覺得自己更像詩人，而不是導演）願意與否，他就是先知。普希金認為，看透時間、預知未來是可怕的天賦，這種人注定要為自己的角色受盡苦楚。他對各種未來的現象與徵兆抱持迷信的態度，並賦予宿命論的色彩。別忘了，在十二月黨人起義[167]之際，普希金從普斯科夫趕赴聖彼得堡途中，一隻兔子從馬車前面跑過。他相信這個民間的壞兆頭，於是原路返回。普希金在一首詩中寫到預言家天賦帶來的折磨，以及作為先知詩人的痛苦。我想起過去這些被我遺忘的詩句，對我而言，它們具有頓悟的意義。我不禁認為，寫下這首詩的，不只是一八二六年的手持鵝毛筆的亞歷山大·普希金，還有那一刻站在他身後的某個人。

我飽受精神饑渴的折磨，
在陰晦的荒野踽踽獨行——
一位六翼天使
在十字路口對我現身。

167 十二月黨人起義（Decembrist Revolt）：十九世紀初，俄國貴族受到西歐啟蒙思想與自由主義思潮的影響，加上俄法戰爭結束後，曾遠征西歐的貴族青年見識西歐的繁榮後，開始對俄國的政治專制、文化落後等現象感到不滿。較為激進的貴族於是在一八二五年十二月二十六日發動反政府起義。

他以夢境般輕柔的手指

觸摸我的眼睛。

我睜開能預見未來的雙眼，

猶如飽受驚嚇的雄鷹。

他碰觸我的耳朵——

耳裡充滿喧囂和聲響：

於是我聽見蒼穹在戰慄，

山上的天使在飛翔，

海裡的野獸在潛行，

深谷的葡萄藤枝蔓延伸。

他俯身貼近我的唇，

拔出我充滿罪惡、

巧言令色的舌頭，

沾滿鮮血的右手，

將智慧之蛇的舌信，

放進我僵硬的口中。

他用利劍剖開我的胸膛，

取出我那跳動的心臟，

再拿起一塊熾熱的炭火，

塞進我那撕裂的胸膛。

我死屍一般躺在荒原之上，

聽見上帝的聲音把我呼喚⋯

「起來，先知，你要看，你得聽，

按照我的旨意行事吧，

行遍陸地與海洋，

用語言把人心燒亮。」

168

《犧牲》基本上延續了我之前的電影，但我盡量增添它的戲劇性和詩意色彩。我近幾部電影在某種意義上是印象派的：除了幾個場景，所有情節都取材自日常生活，觀眾因此能夠完全接受。準備拍攝這部電影時，我不再拘泥於以個人經驗和戲劇法則處理劇

168 普希金一八二六年的詩作〈先知〉。

情，而是組合所有場景，盡量以詩意建構電影。在前幾部電影中，我較不重視這一點。

《犧牲》的整體結構因而更為複雜，也具備了寓言詩的形式。假如《鄉愁》中幾乎沒有戲劇發展——除了葉甫根妮婭鬧事、多明尼克自焚，以及戈爾察科夫三度嘗試手執燃燒的蠟燭走過水塘等場景——那麼，《犧牲》不僅在人物之間發展了衝突，最後還引爆了衝突。就像《鄉愁》的多明尼克，《犧牲》中的亞歷山大也做好行動的準備，因為他能預感即將發生的變化。他們之間的差別在於多明尼克承受了犧牲的標誌，但他的犧牲沒有明顯效果。

亞歷山大經常覺得壓抑。過去他是演員，對一切感到厭倦——厭倦世界的變動，厭倦家庭不安定。他痛苦地感覺科技發展和所謂的進步有失控的危險。他痛恨人類空洞的話語，遂以沉默對抗世界，試圖從中悟得部分真理。亞歷山大給觀眾機會全程參與他的犧牲，讓他們了解故事的因果。我希望這不是所謂的「互動」，可惜的是，現在人們對這種電影趨之若鶩，已成為蘇聯及歐美電影的兩大趨勢之一。我也希望這不是所謂的詩意電影，刻意拍出無法理解的電影——連導演都無法解釋自己究竟拍了什麼，或者只是杜撰一套說法。犧牲的隱喻形式符合電影的行動，不需另外補充說明。我想，這部電影可能引起多種詮釋，而我不會刻意給觀眾明確的情節走向、答案與結論。我認同觀眾有

自己的看法。用這種態度拍電影，就是希望它有多元的詮釋面向。想必觀眾有能力理解劇情，找到彼此關連又互相矛盾的答案。

亞歷山大向上帝祈禱。他破釜沉舟，斷開與過往生活的聯繫，不給自己回頭的機會。他毀掉家園，告別摯愛的兒子，貶抑同時代人話語的意義，完全保持緘默。只有教徒可以透過祈禱想像上帝與人的問答：要怎麼躲過核災？——向上帝祈禱。

對醉心於超自然現象的人而言，主角與女巫瑪麗亞見面的場景，可能是全片的核心，可以解釋一切。一定也有人認為電影中發生的故事，都是精神病人的幻想——因為現實中根本不會發生核武戰爭。

電影中展示的現實與所有的假設完全不同。第一場戲——種樹——和最後一場戲——為枯樹澆水，對我而言象徵信仰本身——這兩場戲是重要標誌，事件在它們之間全力發展。電影快結束前，不只亞歷山大證明自己的確凌駕眾人之上，連醫生都脫胎換骨：開場時他還是頭腦簡單、四肢發達的老實人，奴僕般聽命於亞歷山大一家人，終場時搖身一變，能感覺並理解籠罩於這個家庭的惡毒氛圍與致命影響，不僅能說出自己的看法，還敢反抗他厭惡的東西，甚至決定移居澳洲。

阿德萊達在電影中始終是戲劇化的人物；這個女人不知不覺地摧殘一切，只要有損

她的權威，就連最不起眼的人都不放過，她對所有人施壓，連自己的丈夫也不例外，即使她不是真的想這麼做。阿德萊達甚至不能正常思考，她本人深受精神空虛所苦，這種痛苦導致她失控，並且爆發原子彈般的摧毀力。她是造成亞歷山大悲劇人生的主因之一。

她對人有多關心，攻擊的本能與自我肯定的激情就有多大。她對真理的認知太過狹隘，無法理解他人的世界。即便看見了這個世界，她不希望也不能進入。

瑪麗亞與阿德萊達正好相反——她謙遜靦覥，經常沒有自信，在亞歷山大家幫傭。

在電影開頭，我們完全無法想像她會與主人親近，因為他們地位太過懸殊。但在一夜春宵後，亞歷山大顯然無法回到從前的生活。面對災難的威脅，他把這個單純女人的愛情視為上帝的恩典，彷彿是對他命運的救贖。奇蹟使亞歷山大徹底改變。

為《犧牲》的八個角色找到合適演員的難度很高。我覺得，在電影毛片裡，每個演員無論性格或行為舉止，都與角色合而為一。

拍攝期間，我們沒有遇到技術或其他問題。到了電影快殺青的時候，我們的心血差點付諸流水，也讓所有人感到絕望。以六分半鐘一鏡到底拍火燒房子那場戲時，攝影機突然故障。當我們發現時，房子已是一片火海，在我們眼前燒得精光。我們既無法滅火，也無法拍攝。主要布景燒毀了，四個月努力不懈的工作眼看就前功盡棄。然而，才不過

幾天的光景，一幢一模一樣的房子就出現了。這種近似奇蹟的事，證明信仰賦予人們強大的能力。不只是這些人，還有製片，全都是超人。再次拍攝這個場景時，我們如臨大敵，直到兩台攝影機都關機才鬆了一口氣——一台由攝影師助理操作，另一台由天才燈光大師斯文・尼科維斯特[169]掌鏡——因為害怕，他的手不斷顫抖。等到心情鬆懈下來，所有人哭得像孩子一樣。我們擁抱彼此，我覺得我們的團隊緊密相連。電影中有幾場戲——幻想的場景或枯樹的場景，從心理學的角度看來，比亞歷山大燒毀房子履行諾言的場景來得更有意義。不過從一開始，我們就想讓觀眾把情感放在主角乍看瘋狂的行為上——他認為生命不需要的東西都是罪惡，也沒有精神價值。我指的是亞歷山大經歷畸形的時光後重獲新生。或許正因如此，火燒房屋的鏡頭才要持續這麼久。這樣長的鏡頭在電影史上還是創舉，然而，就如前面所說，它是必要的。

「太初有道，你卻和鮭魚一樣沉默不語。」在電影開頭，亞歷山大對兒子這麼說。

兒子才剛動完咽喉手術，只能默默聆聽父親訴說枯樹的故事。後來，在面對核災的恐怖消息時，亞歷山大本人許下緘默的誓言：「……我將保持沉默，對任何人都不發一語，我要摒棄與過往生活相關的一切。」上帝接受了亞歷山大的請求，致使後果憂喜參半。亞歷山大真的信守諾言，徹底與之前服從的世界斷絕聯繫，他不僅失去家庭，也失去為

169 斯文・尼科維斯特（Sven Vilhelm Nykvist, 1922-2006）：是瑞典著名的電影攝影師、導演，兩度（一九七三、一九八三）獲得奧斯卡金像獎最佳攝影獎。曾與柏格曼合作多年。

自己的道德平反的任何機會，變成周圍人眼中可怕的人。儘管如此，更精確地說，正因為如此，我才覺得亞歷山大是上帝選民的化身。他感覺現代社會機制可怕的摧毀力量正將人類推向深淵，為了救贖人類，必須撕掉當代世界的面具。

電影其他角色也或多或少有上帝選民的味道。郵差奧托聲稱自己專門收集各種神祕難解的故事。沒有人知道他從哪裡來，也不知道他是如何又是何時出現在村子裡，這裡確實充滿難解的事。無論對他、亞歷山大的兒子，以及在亞歷山大家幫傭的瑪麗亞而言，這個世界充滿難以理解的奇蹟，他們在想像而非現實的世界裡穿梭。他們不是經驗主義者或實用主義者，也不相信可觸及之物，對他們而言，想像的景象才是真實的。他們所做的一切，與「正常的」行為模式大相逕庭。他們具備古俄羅斯聖徒或聖愚的天賦，對生活在「正常」狀態的人而言，這些人不只是衣衫襤褸的朝聖者；他們的預言、在很多情況下的犧牲，都與世界上的成規相悖。

在今日，文明的人類多數沒有信仰，他們都是實證論者。然而，即使實證論者，也沒有發現馬克思主義關於宇宙**永恆**存在，地球**偶然**形成的荒謬見解。這怎麼可能！救命啊！饒了我吧！當代人無法期待不可預知的成就、不符合「正常」邏輯的矛盾事件，更不可能容許——即使在想法上——奇蹟，或相信它的神祕力量。這一切所導致的精神空

虛，足以讓我們停下來思考。然而，人類本身應該明白，生命之路不是我們可以用自己的尺度來衡量的，它掌握在造物主手裡，人應當服從祂的旨意。

不幸的是，很多當代製片人並未努力支持作者電影，對他們來說，電影不是藝術，賽璐璐膠片只是商品，是賺錢的工具。

在這個意義上，《犧牲》徹底反擊當代商業電影。我的電影無意支持或推翻當代思維或生活方式的單一面向；我主要的願望在於提出並揭露生活中最迫切的問題，喚醒觀眾注意已經乾涸的存在泉源。電影、畫面形象的功用不亞於文字，特別是在這個文字已經失去神祕感與魔力的時代。話語變成空談，就亞歷山大看來，已經沒有意義。我們因為過多的資訊感到窒息，卻又對至關重要、能改變生命的使徒行傳一無所知。

我們的世界分裂為兩個部分：善與惡。精神性與實用性。人類世界依據物質法則塑造，因為人以死板的物質形式建構社會，並把沒有生氣的自然法則轉移到自己身上。因此他不相信神靈，也不信仰上帝，只要吃麵包就可以生存。假如神靈、奇蹟、上帝沒有參與他的形成，他如何看見他們？人不需要他們，所以看不見他們。但在物理學這種純粹經驗主義領域，經常會發生奇蹟。

眾所皆知，絕大多數當代物理學家不知為何都信仰上帝。我曾經和已故的蘇聯物理

學家朗道[170]談過這個話題。

地點在克里米亞半島的卵石海灘。

我：「上帝存在嗎？您覺得呢？存在？不存在？」

（大約三分鐘的沉默）。

朗道（無助地看著我）：「我認為，存在。」

當時我還是個默默無聞、曬得黝黑的毛頭小子——著名詩人阿爾謝尼·塔可夫斯基的兒子，也就是誰都不是，只是某人的兒子。

這是我第一次也是最後一次見到朗道。是偶遇，也是唯一的一次——我想那也是蘇聯諾貝爾獎得主因此願意開誠布公回答的原因。

當種種跡象顯示世界末日即將到來，人類是否還有活下去的希望？能回答這個問題的，可能只有關於枯樹的古老傳說。我以這個傳說為基礎，拍出創作生涯中最重要的一部電影。據說有一位修士一步一步、一桶一桶地挑水上山，去澆灌枯萎的樹木，他滿懷信心，從不懷疑自己行為的必要性，時刻相信造物主創造奇蹟的能力，因此體驗了神蹟——有一天早晨，枯樹長滿新芽。難道這只是奇蹟？這是真理。

170 朗道（Lev Landau, 1908-1968）：蘇聯著名物理學家，一九六二年諾貝爾物理獎得主。

在追尋藝術之路完善自我

我覺得至關重大的，是探問個人責任，
以及是否做好為道德而犧牲的準備。
我所說的犧牲，是自願為他人服務，
是人以愛為名、自然接受的唯一存在形式。

Andrei Tarkovsky

這本書寫了很多年。因此，我覺得有必要從當下的立場總結自己的言論。

一方面，這部拙作缺乏一氣呵成的完整性……另一方面，它對我而言如同日記般珍貴，依序講述我進入電影界至今遭遇的所有困難——耐著性子讀完本書的讀者，就是這些問題的見證人。

我認為，對現在而言，比起談論總體藝術或個別電影藝術，談論生活本身更形重要：藝術家倘若意識不到生活的意義，根本無法用自己的藝術語言清晰表達。因此，在本書即將完成之際，我決定按照出現的順序、重要性甚或超越時間的特質、是否觸及我們存在的意義等面向，簡短說明自己的看法。

唯有充分了解這些最普遍的問題，才能評論藝術家在當代世界的位置、他的心理狀態，以及藝術任務的特質。為了確定自己面對的不只是藝術家的任務，更是身為人的任務，我必須面對我們文明的整體狀態、每個人的責任與他對歷史進程的參與等問題。

我覺得，我們的時代正面對一個完整的歷史階段的結束，這個階段由「宗教大法官」[171]、領袖與個別的「傑出人物」主宰，他們受改造社會的想法驅策，希望將它變得更「公正」、合理。他們試圖控制群眾的意識，將各種新的意識型態與社會理念強加於人，打著為多數人謀幸福的旗幟，鼓吹復興生活的組織形式。杜斯妥也夫斯基早就警告

171 宗教大法官：西元一二三一年，由天主教教宗葛諾森三世規畫，並由格里高利九世設立宗教法庭，負責偵查、審判和裁決天主教會認定的「異端」，此後展開大規模的獵巫、審判異端，酷刑氾濫成災，進入「黑暗時代」。

世人[172]，應提防以他人幸福為己任的「宗教大法官」。我們親眼見證：階級或某個群體利益的主張、人類利益與「普世福祉」的訴求和注定與社會疏離的個人利益之間明顯的矛盾，結果獲得了以「歷史必然性」、「客觀」及「科學」為基礎的論證，並導致對本體論層面個人主觀意義的誤解。

從本質上說來，整個文明史和歷史進程已簡化為：為了拯救世界並改善人類的困境，深思熟慮的思想家與政治家每次都向人民提出更為「可靠」、「正確」的道路。為了參與這個共同改造，每一次都需要「少數人」犧牲自己的思維模式，為別人提議的行動付出心力。在這種為「進步」努力不懈以拯救未來和人類的前提下，人類忘卻個人關心的具體事物，和眾人一同努力，並對自身具體精神品質的意義感到困惑——結果，這個過程引發個人與社會更無可救藥的衝突。關心人類利益的同時，沒有人依照耶穌訓示來思考個人利益：「你要愛鄰人，像愛自己那樣。」也就是說，應該這樣愛自己——尊重自己內心高於個人的神聖元素，它不允許你追求個人私利，並命令你為他人奉獻，不賣弄也不批判，就是愛別人。於是必須真正覺察個人的尊嚴，也就是認識這個真理：成為塵世生活中心的「我」，在到達一定精神高度、努力擯除私欲並完善道德時，才具備客觀價值與意義。為個人興趣及心靈奮鬥，需要極大的決心與努力。從道德意義上來說，

172 杜斯妥也夫斯基在《卡拉馬助夫兄弟》（The Brothers Karamazov）中藉伊凡之口，講述十六世紀基督再臨的故事。基督來到西班牙塞維爾，在教堂前的廣場向人們祝福，此時宗教大法官正好經過。他於當夜獨自來到牢中，向基督說出自己生命中思考的一切，過程中基督不發一語。最後宗教大法官並未將基督送上火刑柱，而是放他自由。

人要墮落，絕對比稍微擺脫實用且自私的個人利益來得容易。為了精神的重生，需要強大的內在驅力。人很容易落入「人類靈魂獵捕者」的圈套——為了看似更普遍、更高尚的任務而放棄個人道路，卻沒有意識到為他人奉獻生命的意義究竟為何……

於是，人與人之間的關係變成這樣：人對自己沒有任何要求，放棄道德上的努力，轉而要求他人與社會。人們總建議別人謙遜或犧牲自我，努力參與社會建設，自己卻置身事外，規避對所發生事件的責任。他能找出千百種理由，解釋自己為何袖手旁觀，或為自己因個人利益而對眾人福祉置若罔聞加以辯護——沒有人下定決心，也沒有人希望冷靜自省並承擔對個人生活、心靈的責任。以「我們」所有人，也就是全人類共同建立某種文明為藉口，我們往往遠離個人責任，偷偷將各種事件的責任推卸給別人。在此前提下，個人與社會的衝突越發無可挽救，造成個體與人類之間高牆矗立。

簡而言之，我們生活在由眾人「共同」而非某人努力下所建設的社會。在這個社會裡，個人的不滿都指向他人而非自己。這種情況導致人若不是成為他人思想和野心的工具，就是成為領袖，組織並利用他人的能量和努力，但不會考量其他個體的利益。個人責任問題似乎不復存在，並成為某種偽造的「社會」利益的犧牲品，但人在為它服務的時候，也獲得不需對自己負責的權利。

從我們委託某人代為解決問題的那一刻起，物質和精神進程間的鴻溝日益加深。我們生活在受制於他人思想的世界裡，若不是按照這些思想的標準繼續發展，就是無望地與它們疏離，甚至和它們對立。

多麼野蠻的情況！多麼不可思議！

我相信，只有走上精神與物質平衡的道路，才能消弭個人與社會之間的衝突。「為公共事業犧牲自我」是什麼意思？這難道不是個人與社會間戲劇化的衝突？如果人的內心缺乏對未來社會的責任感，覺得自己有權支配他人並主宰其命運，強迫他們理解自己在社會發展中扮演的角色，那麼，個體與社會之間的分歧只會變本加厲。

然而，自由問題還衍生良心問題。假如由社會意識產生的概念都是演化的產物，良心的概念就與歷史進程毫無瓜葛。良心與良知為人類所固有，動搖由病態文明衍生的社會基礎。良心威脅社會的穩定，它的產生往往與利潤甚至拯救物種背道而馳。從生物演化的角度看來，良心範疇本身毫無意義，但在人類作為物種的存在與發展過程中，它始終如影隨形。

昭然若揭的是，人類在尋求物質財富與精神完善的發展並不協調，導致我們注定無

意志自由保障我們以評價自身社會地位的標準來評價社會，或能自覺地抉擇善惡。

法以個人的物質成就造福自己。我們建立了文明，它卻也足以讓人類毀滅。

面對這樣的全球性災難，我覺得至關重大的，是探問個人責任，以及是否做好為道德而犧牲的準備。沒有這種犧牲，所有關於精神本質的問題都不復存在。

我所說的犧牲，應當成為人類崇高精神自然且不可分割的存在形式，不能視它為迫不得已的不幸或懲罰。我所說的犧牲，是自願為他人服務，是人以愛為名自然接受的唯一存在形式。

然而，今日最普遍的人際關係有何意義？多半是對他人巧取豪奪，對個人利益卻毫不退讓。存在的悖論就在於：在貶抑自己的同類時，我們更不滿足，更覺形隻影單。這是我們為罪過付出的代價，因為我們心甘情願拒絕選擇真正英雄主義的發展道路，並真心認為這才是唯一可行的正確道路。

反過來看，當人感覺自己的道路與選擇是犧牲，就會不斷深化自己與社會衝突的先決條件，感覺社會是壓迫自己的工具。

我們見證精神的消亡，而物質早已形成自己的運作體系，並成為病入膏肓的生活之基礎。眾人皆知，物質上的進步不會讓人們幸福，然而，我們卻像瘋子般誇大物質成就。

更何況如同《潛行者》所講述的，現在已與未來融合，也就是說，不久後我們將遭遇的

災難，已於今日種下禍根。雖然意識到這點，我們卻無力避開。

如此一來，人的行為與其命運間的樞紐已遭破壞。這種悲劇性的斷裂導致當代人的內心感受反覆不定。從實質意義看來，人的行為當然決定他的命運，然而，所受過的教育讓他覺得自己根本決定不了什麼，加上自身經驗證明他無力影響未來，於是逐漸形成致命的錯覺——人不須參與自身命運。

也就是說，在我們的世界裡，個人與社會的種種關係遭到嚴重破壞，所以現在看來唯一重要的，是尋找途徑重建人在自己命運中的角色。為此，人必須重新理解自己的心靈，面對心靈的痛苦，且必須嘗試依照良知行事。必須承認，一旦意識到一切都與自身想法相悖，你的良知便無法平靜。由於良心要求承擔責任，並且意識到自己的過錯，你只能以飽受折磨的心去感受事物。於是，你無法再以「這一切都不是我的錯，而是別人不可預知的意圖」的制式答案，輕鬆地為自己的安逸懶散辯解。我深信，重新審視個人責任問題，才可能重建和諧人生。

馬克思與恩格斯曾經指出，歷史在眾多方案中選擇了最糟的一條發展道路。從物質層面看這個問題，真的一點也沒錯。他們做出這個結論時，歷史正好搾乾唯心主義最後一滴汁液，而個人精神在歷史進程的脈絡下已經毫無意義。他們點出這種狀況，卻沒有

分析箇中原因：是人忘卻自己對個人精神原則應負有的責任。一開始，人類將歷史扭轉為某種沒有靈魂的疏離體系，爾後，歷史機器要求人類如螺絲釘一般向前運轉。

正因如此，人首先被視為有用的社會動物。問題只在於人的社會益處是什麼？假如執著於某種活動的社會益處，我們就會忘卻個人利益，因此犯下不可挽救的錯誤，為人類的悲劇寫下序曲。

和自由問題同樣重要的，是經驗與教育問題。當今人類為自由奮鬥時，還要求解放個人，也就是實現所有他自以為是的可能，但這只是假象，在這條道路上，人類只會等到一次又一次的絕望。唯有決心修煉內在，人類心靈的能量才得以釋放。人的教育需由自我教育取代，若不如此，人就不知如何處理獲得的自由，並且避免勢利或庸俗地詮釋它。

從這個意義來看，西方的經驗提供了豐富的思考材料。西方無疑存在著民主自由，但與此同時，西方公民顯然也經受可怕的精神危機。問題出在哪裡？為什麼儘管西方存在個人自由，個人與社會的衝突卻格外激烈？我想，西方的經驗證明：若把自由視為如免費河水般理所當然，不需要付出任何精神上的努力，那麼就意謂著人無法享受自由帶來的福祉，並藉此完善自己的生活。假使人在精神層面不曾付出努力，任何自由都無法

使他順遂一生。從外在看來，人基本上都不自由，因為他並非孤單一人；人天生有內在自由，只不過意識到個人**內在**自由的**社會**意義時，還需要勇氣與決心去加以實現。

真正自由的人不會自私自利。個人自由不是社會強迫的結果。我們的未來取決於自己。但我們習慣付出的代價卻不是自己，而是他人的努力與痛苦。我們都不願重視「世上一切息息相關」的事實，然而，偶然性根本不存在，因為從各各他山[173]時代起，我們完全被賦予了意志自由，以及選擇善惡的權利。

自由的表現可能受他人意志所囿限，但重點是，不自由永遠是內心怯懦消極、沒有良知又優柔寡斷的結果。

在俄國，人們喜歡引用作家柯羅連科[174]的話：「人」似乎「為幸福而生，就像鳥兒為飛翔而生」[175]。沒有什麼比這個見解更遠離人類存在問題的核心。對人而言，幸福的概念是什麼？滿足嗎？和諧嗎？「停下來吧，瞬間，你是如此美好！」[176]但人永遠不會滿足，他不追求實現具體的終極任務，只追求永恆本身……連教堂都不能消弭人對絕對精神的渴求。唉，它就像某種附屬品、模型，其存在就像對建構生活的社會機制的諷刺模仿。無論如何，今日的教堂暫時沒有能力號召精神覺醒，以矯正人類朝向物質科技的傾斜。

173 各各他山（Calvary）：位於耶路撒冷近郊。根據四福音書，耶穌就被釘死在各各他山上的十字架上。

174 柯羅連科（Vladimir Korolenko, 1853-1922）：俄國作家，擅長寫短篇小說與隨筆。著有《瑪加爾的夢》（Makar's Dream）、《盲音樂家》（The Blind Musician）、《嘻鬧的河》（The River Sparkles）等。

175 語出柯羅連科一八九四年的隨筆〈悖論〉（Paradox）。

176 語出歌德的《浮士德》。

在這種情況下，藝術的功能在於表達精神能力絕對自由的思想。我覺得，人類總是以藝術對抗吞噬精神的物質。在基督教近兩千年的歷史中，有很長一段時間，藝術都圍繞著宗教思想發展，而這並非偶然。藝術以自己的存在，在不和諧的人心中維持和諧的理念。

藝術體現理想，提供平衡道德與物質的範例，以自己的存在證明這種平衡不是神話，不是意識型態，而是某種能在我們的維度中存在的現實。藝術表達人對和諧的需求，以及為取得物質與精神和諧而與自我抗爭，與自己的人格抗爭。

如果在不久後，藝術開始表達理想並追求永恆，那麼，絕不能讓它成為消費品，否則將會摧毀藝術本身……理想表達日常現實中不存在的事物，也提醒我們它存在於精神領域的必然性。藝術作品則表現未來應當屬於人類的理想，這種理想一開始只屬於少數人——首先是允許日常思維與藝術理想碰撞的天才。因此，藝術的本質當然是貴族式的，並以自己的創造中的貴族性，我指的並非社會階級概念中的貴族，而是人類心靈追尋道當然，所謂藝術中的貴族性，保障精神能量由下而上攀升，以達到個人精神的完善德正當性與自身存在意義的意圖，並且在這條道路上完善自我。在此意義上，所有人處於相同位置，躋身貴族與精神菁英之列的機會均等。然而，問題的核心在於，不是所有

人都想利用這個機會；而藝術總是提醒人在其表達理想的脈絡中，評價自己與自身的存在。

回到柯羅連科的定義——人類存在的意義即是幸福的權利——不禁讓我想起約伯。眾所皆知，他在自己的書中直接提出相反的看法：「人生在世必遇患難，如同火星飛騰。」（《約伯記》5：7）。也就是說，人存在的意義在於受苦，若不如此便無法「飛騰」。然而何為苦難？它從何而來？因為不能滿足，因為理想與現實間的矛盾而受苦。確信自己的靈魂正與神聖的自由奮戰，只為在善與惡之間得到平衡，而且無法忍受惡的存在，這一切比感受自己幸福來得更為重要。

藝術則肯定人可以做得更好：希望、信仰、愛、美、祈禱……或者他的夢想，他的期待……假如把旱鴨子丟進水裡，他的身體肯定會有反射性的動作——這是他在力圖自救。藝術也是如此，就像被丟進水裡的人體——藝術存在著，如同人的精神本能不會沉淪。藝術家表現人類的精神本能，他們的創作則表現人類對永恆與崇高的追求，對至高無上的追求，哪怕詩人本身罪孽深重。

藝術是什麼？它是善還是惡？來自人的力量或怯懦？或許，藝術中蘊涵社會和諧的形象？這就是它的功能嗎？如同愛的表白。如同自己對他人的依存

關係。坦白。無意識的行為，卻反映生命的真正意義——愛與犧牲。

回顧過往時，我們為什麼看到人類道路上出現歷史的巨變、災難，發現被摧毀文明的遺跡？這些文明究竟遭遇了什麼？為什麼它們失去呼吸、生命的意志、道德的力量？難道我們能夠相信，這一切之所以發生，都是因為物質匱乏？我覺得這個假設本身就很荒謬，而且我堅信，由於沒有考量歷史進程的精神層面，人類將再度站在文明毀滅的邊緣。我們不願承認，人類遭受的諸多不幸，皆肇因於我們是無可救藥、不可原諒的唯物論者。也就是說，我們想像自己是科學的擁護者，為了盡可能加強所謂科學意圖的可信度，我們將唯一且不可分割的人類發展進程縱向劈開，一旦看到某個明顯的動機，就視它為一切的原因，而且是唯一的原因，我們不只試圖評斷過去的錯誤，也試圖建構未來！

或許，這些災難意謂著歷史的耐心，以及它期待人類做出正確的抉擇，以免再陷入困境，或因為期待更成功的新嘗試而否決眼前的努力。在這方面，不得不同意關於歷史的普遍觀點：人類沒有從歷史中獲得教訓，也不考慮歷史經驗。一言以蔽之，所有災難都意謂這個文明的謬誤。假如人類被迫重新開始自己的道路，就證明他從前走的並非精神完善的道路。

在這個意義上，藝術是形象走到最終結果的過程；在避開漫長或者無盡的歷史道路

時，它假裝擁有絕對真理（儘管只是在形象意義上）。

有時真想好好休息，相信並將自己交給、贈予諸如《吠陀經》之類的概念。東方比西方接近真理，但西方文明以其對生活的物質要求吞噬了東方。

請試著比較東西方音樂。西方吶喊：這是我！看看我！聽聽我是多麼痛苦，我是怎麼在愛！我多麼不幸，我多麼幸福！我！我的！給我！愛我！

東方對自己隻字不提。整體消融在宗教、自然、時間之中。哪裡都找得到自己！在自身中了悟一切！道家的音樂。在耶穌誕生前六百年的中國。

在這種情況下，偉大的思想怎麼沒有獲勝，反而坍塌崩解？為什麼產生於這個基礎上的文明，沒有以完美歷史進程的面貌來到我們身邊？它與周遭物質世界發生了衝突？它與其他文明發生衝突，就像人與社會互相衝突那樣？或許，毀滅這些文明的不只是衝突，還有與物質世界、「進步」、科技的對比。它們是結果，是精華中的精華，是灼見真知的總結。依據東方邏輯進行的論戰，就本質上來說是罪惡的。

問題是，我們活在自己的想像世界裡，同時受限於它的缺陷，雖然本可仰賴它的長處。

完全可以信任的是：除了藝術形象，人類所有的創造都不無私心，或許，人類活動

的意義確實在於創造藝術作品，在於無意義也無私心的創作行動中？或許，這表明我們是依照上帝的形象創出來的，因此也擅於創造？

最後，我想揭開本書潛在的構思：很希望讀者——就算不是完全認同我——能成為我在思想上的同路人，哪怕只是為了感謝我對他們毫無保留。

莫斯科—聖格雷戈里奧—巴黎

一九七〇年至一九八六年

關於安德烈・塔可夫斯基 Andrei Tarkovsky（1932/04/04～1986/12/29）

俄國電影導演、作家暨演員，世界公認為蘇聯時代與電影史中最重要、最有影響力的電影人之一，電影主題圍繞著對於人文、藝術與真理的精神性追求，以細膩而富饒哲思的長鏡頭，展現出令人難以忘懷的影像力量。

他的父親阿爾謝尼・塔可夫斯基是二十世紀著名詩人、翻譯家，母親是校對員。塔可夫斯基經常在電影中引用父親的詩作，也曾邀請母親在自己裡客串電影中演出。在母親的堅持下，他先後就讀音樂學校和美術學校，對日後的電影美學影響甚巨。

【創作大事紀】

一九六〇年　　從國立全蘇電影學院（VGIK）畢業，畢業作品《壓路機與小提琴》一舉贏得紐約學生影展首獎。

一九六二年　　第一部長片《伊凡的少年時代》描述男孩伊凡二戰期間為蘇聯軍隊擔任偵查員的故事，勇威尼斯影展金獅獎，聞名世界。

一九六六年　創作描述中世紀聖像畫家一生的《安德烈·盧布列夫》。塔可夫斯基的作品在蘇聯時期經常被批判具有「神祕主義」傾向、偏離社會主義暨現實主義等國家認可的創作方針，此片完成後，即遭批判為「抹黑蘇聯歷史」，禁止在俄國上映，直到一九七一年才解禁。儘管如此，該片（經過修剪的版本）仍於一九六九年摘下坎城影展國際影評人獎，並獲電影大師柏格曼盛讚「從未見過更好的電影」。

一九七二年　改編自小說《索拉力星》（Solaris）的《飛向太空》，因為屬於科幻題材而「相對安全」，成為塔可夫斯基在蘇聯拍攝唯一一部廣泛上映的影片，被譽為「蘇聯的《二〇〇一年太空漫遊》」，並藉此片再度問鼎坎城影展，榮獲評審團大獎。

一九七四年　前衛大膽、結構錯綜複雜的自傳式電影《鏡子》再度為其電影生涯掀起波瀾，直到一九七八年才獲蘇聯官方准許海外發行。這段期間，塔可夫斯基在蘇聯的遭遇已引起西方世界廣泛注意與討論。《鏡子》引發的「災難」幾乎動搖塔可夫斯基的電影事業，令他心生前往西方世界拍片的念頭，並開始整理且持續記錄自己對電影藝術的種種思考。

一九七九年　在蘇聯拍攝最後一部影片《潛行者》。許多歐洲影評人將這部複雜的寓言電影，詮釋為塔可夫斯基對蘇聯政府壓制思想自由的控訴。至此，塔可夫斯基已奠立他在國際影壇的地位，也成為蘇聯當局核准赴國外拍片的少數導演之一。

一九七九年　開始醞釀《鄉愁》一片。此片由義、法、俄三國合資，歷時四年才完成。描述一名俄國詩人、作家在義大利客死他鄉的遭遇，充分呈現蘇聯人民與生俱來、落葉歸根的民族性，以及身在異國時回憶、夢境與現實之間的掙扎。本片在蘇聯代表團強力阻撓獲頒坎城金棕櫚大獎下，仍榮獲一九八三年坎城影展國際影評人獎，並與布列松的《錢》同獲最佳導演獎。

一九八四年　塔可夫斯基召開記者會宣布不再回返蘇聯，從此定居西方。

一九八六年　完成最後一部電影《犧牲》。本片攝於瑞典，搭配柏格曼的工作班底，拍攝期間，塔可夫斯基得知自己罹患肺癌。這部影片透過一群生活在波羅的海某孤島上的人，呈現人類面臨毀滅性威脅時的恐懼、生存、自我奉獻與救贖。本片獲獎無數，在坎城影展便同時囊括四項大獎。

【電影作品】

一九八六年　塔可夫斯基於十二月二十九日病逝巴黎，享年五十四歲。

一九八七年　蘇聯舉辦塔可夫斯基的作品回顧展。

一九八八年　《安德烈‧盧布列夫》原始版本（二○五分鐘）首度完整上映。

一九八九年　安德烈‧塔可夫斯基電影基金會成立。

一九九○年　四月，俄國政府頒發蘇聯最高形式的榮譽「列寧獎」予已逝的塔可夫斯基，正式承認其藝術成就。

一九五六年　《殺手》（*Ubiysty / The Killers*，學生時期作品，片長十九分鐘）。

一九五九年　《今日不離去》（*Segodnya uvolneniya ne budet / There Will Be No Leave Today*，學生時期作品，片長四十五分鐘）。

一九六一年　《壓路機與小提琴》（*Katok i skripka / The Streamroller and the Violin*，國立全蘇電影學院畢業作品，片長四十六分鐘，二○九個鏡頭）。

一九六二年　《伊凡的少年時代》（*Ivanovo detstvo / Ivan's Childhood*，片長九十五分鐘，三三六個鏡頭），獲一九六二年威尼斯影展金獅獎；舊金山影展金門

獎等十多個國際獎項。

一九六六年　《安德烈・盧布列夫》（Andrei Rublyou / Andrei Rublev，片長二〇五分鐘，四一一個鏡頭），獲一九六九年坎城影展國際影評人獎；一九七一年法國電影評論協會最佳外語片；芬蘭影藝學院獎（Jussi Awards）最佳外語片。

一九七二年　《飛向太空》（Solyaris / Solaris，片長一六七分鐘，三七六個鏡頭），獲一九七二年坎城影展國際影評人獎及評審團大獎。

一九七二年　《鏡子》（Zerkalo / The Mirror，片長一〇六分鐘，二七九個鏡頭）。

一九七九年　《潛行者》（Сталкер / Stalker，片長一六三分鐘，一四六個鏡頭），獲一九八〇年坎城影展人道精神獎；一九八三年葡萄牙 Fantasporto 國際奇幻影展觀眾票選獎。

一九八三年　《鄉愁》（Nostalgia / Nostalghia，片長一二五分鐘，一二三個鏡頭），獲一九八三年坎城影展最佳導演、國際影評人獎、人道精神獎。

一九八六年　《犧牲》（Offret / The Sacrifice，片長一四九分鐘，一一六個鏡頭），獲一九八六年坎城影展最佳藝術貢獻獎、評審團大獎、國際影評人獎、

人道精神獎；一九八七年美國國際影評協會最佳導演獎；一九八八年

英國影藝學院電影獎。

一九八三年　完成紀錄片《雕刻時光》（*Tempo di viaggio / Voyage in Time*, 片長六十二

分鐘，與東尼諾・蓋拉共同導演）。

【延伸閱讀】

1. *Time within Time: The Diaries, 1970-1986*（時光中的時光：塔可夫斯基日記）：

安德烈・塔可夫斯基著，凱蒂・杭特—布萊爾（Kitty Hunter-Blair）譯，ISBN:

9780857424921，美國：沙鷗出版社（Seagull Books, 二○一七年）。

2. 《Instant Light 塔可夫斯基拍立得攝影集》：安德烈・塔可夫斯基著，虹風譯，

ISBN: 9789866179235，台北：大家出版社（二○一一年）。

3. Andrei Tarkovsky: Interviews（塔可夫斯基訪談集）：約翰・吉安維托（John

Gianvito）編，ISBN: 9781578062201，美國：密西西比大學出版社（University

Press of Mississippi, 二○○六年）。

【受塔可夫斯基影響的導演】

拉斯・馮・提爾（Lars von Trier）

奇斯勞斯基（Krzysztof Kieslowski）

亞歷山大・蘇古羅夫（Aleksandr Sokurov）

貝拉・塔爾（Béla Tarr）

葛斯・范桑（Gus Van Sant）

努瑞・貝其・錫蘭（Nuri Bilge Ceylan）

卡洛斯・雷卡達斯（Carlos Reygadas）

史蒂芬・索德柏（Steven Soderbergh）

克萊爾・德尼（Claire Denis）

泰倫斯・馬利克（Terrence Malick）

安德烈・薩金塞夫（Andrey Zvyagintsev）

露柯希亞・馬泰（Lucrecia Martel）

阿利安卓・崗札雷・伊納利圖（Alejandro González Iñárritu）

……（持續增加中）

〔參考資料來源：："Andrei Tarkovsky" by V. Johnson & G. Petrie：："OPFER" by Audrej Takoskij：安德烈・塔可夫斯基基金會官網：《七部半：塔爾科夫斯基的電影世界》：IMDB："The Tarkovsky legacy" by Nick James（BFI網站）：Filmmaker Magazine（網站）〕

時間的抒情雕塑者——安德烈·塔可夫斯基

熊宗慧

今年，二〇一七年是俄國導演安德烈·塔可夫斯基（1932.4.4-1986.12.29）八十五歲的冥誕，距他辭世也已經三十一年，塔可夫斯基唯一的，而且是最重要的一本關於電影理論的著作《雕刻時光》，首次從完整的俄文版直譯為繁體中文的版本即將出版，對許多多喜愛塔可夫斯基，以及想要認識這位偉大導演的影迷和讀者而言，這的確是一件期待已久的大事。

《雕刻時光》當然是塔可夫斯基的電影理論著作，但是更可以視為是他對電影本質進行思索的筆記和對話。[1] 從七十年代起，這位不多產的導演每次在拍片的空檔都會進行書面記錄，包括《飛向太空》、《鏡子》、《潛行者》、《鄉愁》和《犧牲》等片，相關的電影構思和拍攝過程中面臨的問題都被記錄其中。除此以外，該書亦追溯了塔可夫斯基最初的兩部拍攝於六十年代的劇情片，包括確立他走向導演之路的《伊凡的少年

1 在《雕刻時光》漫長的撰寫過程中，塔可夫斯基其實有位對話的撰寫者伴隨，她叫做奧爾加·蘇爾可娃，一位在大學時期驚艷於《伊凡的少年時代》，不惜因此從數學系轉入電影藝術系，只為接近導演的《安德烈·盧布列夫》的拍攝工作，之後她在電影雜誌和在電影歷史和理論研究所工作，做過幾次導演專訪，加入該書的對話和撰寫工作，儘管書名最後定為《雕刻時光》，敘述方式也由對話改為導演的第一人稱，對於此書能夠完成，蘇爾可娃的功勞依舊值得記上一筆。

時代》，以及以「研究俄國偉大畫家充滿詩意的天賦」為理由而拍攝的《安德烈・盧布列夫》。從這個角度看，《雕刻時光》的重要性之於塔可夫斯基，確實是不言而喻，此書伴隨著他走過二十多年導演生涯（包括移民境外時期），期間他不間斷地對此書進行修正，甚至直到死前幾日，他才完成最後一章〈犧牲〉。

《雕刻時光》所觸及的內容相當廣泛，然而一切開端的開端應該始於塔可夫斯基為確立電影作為一門獨立的藝術（而不是技術）而展開，正是為了區分電影與文學、音樂和繪畫等傳統藝術之間的關係和差異，塔可夫斯基提出電影的詩的邏輯（不是詩意電影），以及定義電影是一種「真實且抒情的藝術類型」，在此前提下塔可夫斯基的論述始終圍繞在導演腳本、電影的詩意、電影形象、電影節奏、觀察力、演員的表演方式和拍攝團隊等等的話題進行，凡是事涉電影的他無不鉅細靡遺一一論之。

走進塔可夫斯基的話語森林，膜拜的讀者時而迷惑，時而豁然開朗，時而陷入沉思，時而又膽戰心驚。事實上導演並沒有提出什麼新理論，或是新技術，但是相關話題他卻又一個也沒有少碰，例如對於「雕刻時間」的概念，導演用日文「侘寂」一詞來解釋他在電影中所要呈現的時間的痕跡；而講到現今頗為流行的電影分割畫面，他指其「如同想用右手觸碰右邊鼻孔，卻還要繞過左耳一樣」，意謂多此一舉，還表示這種技術超出

「身心所能負擔的範圍」，塔可夫斯基正經八百的話，卻讓人忍不住莞爾。對於手持攝影機所表達的真實，導演則是頗為嗤之以鼻，但是這並不意謂他排斥手持攝影，導演要說的只是手持攝影的拍攝方式與真實之間並不能畫上等號。至於導演對蒙太奇技術的論點，至今看來依舊犀利，他不斷提到這種技術背後隱藏著試圖主導觀眾情感和認知的意識形態，而這種意圖其實貶抑了觀眾的判斷力。

讀者可以清楚意識到，塔可夫斯基在《雕刻時光》裡完全沒有想要賣弄電影知識的企圖，他在書裡提到的都是在生活中啟發過他，以及不斷給予他靈感的人事物。他不斷提到導演布紐爾和柏格曼，作家托爾斯泰和杜斯妥也夫斯基，他看重畫家卡巴喬甚於拉斐爾，他總是引用詩人普希金、巴斯特納克，以及自己的詩人父親阿爾謝尼‧塔可夫斯基的詩作，還有他喜歡用日本的俳句作為對生活觀察力的指標，他提到道家思想與自然和時間的融合。所有這些看似對電影拍攝沒有實質幫助，但是沒有這些人事物的啟發，是不可能形成呈現在我們眼前的屬於塔可夫斯基的電影風格，也就是說，正是在反覆咀嚼這些文化和生活素材，塔可夫斯基天才般靈透的記憶和審美品味才獲得了啟發，至於電影拍攝技術，導演似乎不認為這部份該在他這本心血結晶中佔太多的位置。

閱讀《雕刻時光》可以發現，塔可夫斯基是一個絕對的唯心論者，他只拍他心之所

趣的電影，但是他同時也是一位固執的辯證論者，任何事情都必須獲得充分的思索才會去做，整本《雕刻時光》就是導演對自己的問與答，像是書中提到「有人問我：『該如何處理作者的幻想世界……想像……內在自我……夢境與白日夢？』」這位柏格曼口中的「捕捉現實，一如倒映，一如夢境」的導演馬上回答：「首先必須先知道這是什麼夢？還有是誰做的夢？」見諸塔可夫斯基呈現在銀幕上紛繁多樣的夢境，我們很能肯定，導演的回答出自肺腑，他總是在電影中實踐自己的話。波蘭導演贊努西回憶塔可夫斯基，提到某次導演與觀眾面談時，一位美國人問：「要如何做才能幸福？」塔可夫斯基回答：「首先你必須思索你為何生在這世上？你生命的意義是什麼？為何你在這個時間點出現在人世？你被賦予了什麼樣的角色？先把這些搞清楚。至於幸福……它或許會來，或許不會。」非常塔可夫斯基風格的回答，或者更精確的說，正是回答了這些問題之後的塔可夫斯基才成為了我們現在所認識的導演塔可夫斯基。

這一位經過思辨熔爐和詩意邏輯鍛煉的天才導演，很清楚自己永遠不是那種會被完全認同的導演，但是他從未因此而在電影中有所保留，一如在這本《雕刻時光》裡導演對讀者亦是「毫無保留」。

我至今仍舊無法忘懷《鏡子》中那位倔強不語的少年的身影，他手插口袋向前走著，

始終不看母親一眼，然而卻仍掩飾不住受傷的情感。一直以來他總是透過母親哀愁孤單的背影去渴慕離去的父親，最終少年卻只能自己向殘酷又美好的生活學習，而且無怨無悔……

（本文作者為台大外文系副教授）

塔可夫斯基的電影啟示錄

鴻鴻

最初聽聞塔可夫斯基的名字，是一九八〇年代末尾，我跟隨楊德昌編撰《牯嶺街少年殺人事件》的時候。他說從一部日版影碟見識到《鄉愁》，雖然看不懂字幕，每個鏡頭卻都實在太厲害了。能讓楊導折服的導演不多，所以我留下深刻印象。不久就在太陽系MTV看到這部影碟，立時驚為天人，從此長據我心目中的首選，重看過不知多少遍。

至今我仍然堅信，電影這項發明的最高成就不是3D或4D，而是這位俄國導演的電影。他的每一格畫面從裡到外，都散發著神祕又自然的呼吸，彷彿萬物有靈，水草、枯樹、風、水漬、和光影都在說話，而神，就存在於每一個人的後腦勺中。外表和心象完全沒有界線，夢和現實也無須區分，他的鏡頭像一把手術刀或一句詩，直接切入我們內心不可測的深處。

他神乎其技的場面調度，更可以做為電影聖經。《鄉愁》主角走進旅館房間、倒在

床上、夢見妻子、窗外雨過天青、夢中的狗出現在房內踢倒玻璃瓶，在鏡頭的推移下一氣呵成。更不要說打破劇情與紀錄界線的秉燭過水儀式，整座家園被涵納進廢棄教堂的象徵圖景，無不令人屏息動心。而與柏格曼班底合作的《犧牲》，更彷彿討夫戲劇的進階示範，把一座莊園的人際關係流轉，放進當前核子時代的末日寓言當中。女僕與聖母、瘋子與聖徒，就像個人情慾與人類拯救的關連一樣，是理智難以相信、卻心靈可以感悟的。

一九八六年《雕刻時光》以德譯本首先面世。同一年，他推出給兒子的電影遺言《犧牲》，並於年底過世。塔可夫斯基的電影研究在他死後一夕成為顯學。在中文世界，從英譯本轉譯的《影響電影雜誌》在台灣出版，十年後人民文學又以同一譯本出了簡體版，一九九〇年太陽系的《雕刻時光》創刊第一期就以他的電影作為封面。一九九三年深刻影響了兩岸電影人與藝術家。從台灣到北京念電影的年輕人於一九九六年創辦的同名咖啡館迄今已在全中國開了數十家分店，不過是這種情懷的餘緒之一。雖然後來塔可夫斯基的攝影、日記、訪談、劇本、相關紀錄片陸續面世，不過此書仍然是塔可夫斯基藝術理念的核心，甚至有人譽為布列松《電影書寫札記》（一九七五）以來最具原創性與啟發性的電影思考。

《雕刻時光》不過就是一位導演的美學告白，為何這麼激動人心？

事實上，這本書就像他的任何一部電影一樣，廓清了諸多似是而非的迷霧，直指電影／藝術的要旨無他，就是「明心見性」而已。他把電影提升到托爾斯泰和達文西的高度，不跟媚俗妥協。雖然他如數家珍地檢視世界的電影與文學、藝術遺產，據以談論他心目中理想的劇本、構圖、剪接、音樂，卻同時又標舉電影的獨立性，必須與文學及其他藝術的美學徹底分道揚鑣。這是一本對電影史與電影理論的基進反叛，充滿絕不從俗的藝術見解（比如斷言通常被視為基本文法的蒙太奇有違電影本質），對西方文明價值的嚴厲批判（比如「自由」的概念），強調詩意、感性、精神性才是藝術的要義，而非意義指涉或描繪現實。翻開任何一頁，都會令人猛醒：原來自己一向是那麼懂懂地看電影、糊塗地過生活。

塔可夫斯基苦行僧般的藝術執念，以及對商業化電影的貶斥，可以說是滿肚子的不合時宜。其實他的電影主角──從「人民藝術家」安德烈‧盧布列夫，《潛行者》的禁區探險家、《鄉愁》中尋找的流亡音樂家、《犧牲》中的末世狂人，還包括未及拍出的《白痴》、《哈姆雷特》──都是不被主流社會接納的邊緣人。「我所拍的電影一直想述說的，無非是那些心靈上無法自主、環境沒有自由的芸芸眾生中，猶能掌握自己內在自由

的人們；他們對道德的信念和立場，使他們看起來懦弱，事實上卻是堅強的表徵。例如《潛行者》，他似乎是懦弱的，但本質上卻十足的堅忍卓絕，因為他有信仰並願意服務他人。」這種既傲世又謙卑的矛盾，在他自身的實踐中統一起來，鑄成振聾發聵的警鐘。

三十年來，塔可夫斯基有非常多的追隨者，然而他的身教卻明擺著，不是要你完全同意他的啟示錄言語，而是要從他思考的深度與表達的勇氣出發，找到每個人內在的獨立道路。

（本文作者為詩人、導演）

這本書的兩種「台灣第一」：最早的與最好的

李幼鸚鵡鵪鶉

我惡名昭彰，很多人都知道我深愛雷奈的、費里尼的、奧黛麗‧赫本的電影。可是嘛，最先把雷奈與費里尼電影有多燦爛引介到台灣的不是我，而是一九六〇年代《劇場》雜誌的先進們（主編兼主筆邱剛健、黃華成、莊靈，或者還有張照堂以及香港的金炳興與羅卡）。大紅大紫的奧黛麗‧赫本早已是家喻戶曉的超級巨星，不必由誰引介。

雷奈的《廣島之戀》《去年在馬倫巴》《穆里愛》，費里尼的《生活的甜蜜》《八又二分之一》與《愛情神話》，台灣社會縱然未必人人看過，起碼也聽了半世紀。同樣是一九六〇年代大放異彩的電影大師塔可夫斯基，卻因蘇聯國籍不見容於蔣氏王朝，雖然他從未拍攝迎合蘇聯威權的「政策電影」，依然比雷奈、費里尼遲了二十年才跟台灣沾上邊。如果說「第一」可能是指「最早」，用文字書寫雷奈、費里尼、奧黛麗‧赫本，不必跟世界比，單就在台灣，我既非是最早的，也不是最好的。

諷刺的是，從文字推崇到影像引介，塔可夫斯基，我居然是台灣「最早」的（不過永遠不是「最好」的）。

一九八○年志文出版社「新潮文庫」我那本書《威尼斯影展、坎城影展》，一九六二年威尼斯影展的章節歌頌了《伊凡的少年時代》，一九六九年坎城影展的章節介紹了一九六六年出品、遲遲面世的《安德烈．盧布列夫》。在蔣氏王朝白色恐怖的戒嚴歲月，我有我的「勇氣」（其實是不乖啦）。我也有我的偏限（居然讚賞從來無緣觀賞的電影）。幾年後，台灣依然尚未解嚴，我心術不正，看中「電影圖書館」（一九八九年改名「電影資料館」，現今稱為「國家電影中心」），當時既是半官方機構（有行政院新聞局庇蔭），又可以拿「學術機構」與「藝術研究」當保護傘，於是建議館方央託旅居法國的台灣才女蔡春秀買進幾部（那年頭美國與日本沒發行、沒代賣的）東歐導演電影的法國錄影帶，塔可夫斯基這兩部傑作與馬卡維耶夫的《甜蜜電影》、楊秋的《私惡公善》都在其間。

引介塔可夫斯基，文字與影像我跑了三個「台灣第一」（最早）。沒想到，二○一七年見識到塔可夫斯基夫子自道的原著，台灣終於出現了直接從俄文翻譯成中文的《雕刻時光》。譯家鄢定嘉教授為台灣出版界開創了兩個「台灣第一」：一是台灣電影

書籍「最先」直接從俄文譯成中文的創舉：一是俄文譯成中文電影書籍譯得「最好」的。

塔可夫斯基從文章到電影，在在流露出文學、繪畫、哲學、宗教、社會、歷史、音樂……多面向的素養，從鄔教授的譯筆，讓這些優點一覽無遺而又發揚光大。

本書「關於配樂與聲響」的章節，塔可夫斯基認為「世界本身的聲音如此美妙，假如我們學會用適當的方式去聽它，電影就可能完全不需要音樂」，讓我驚歎他跟義大利電影大師安東尼奧尼寧可用風聲、水聲、車聲、鳥叫蟲鳴、人聲……自然的聲音也不要人工配樂來鋪陳、來展演，互通聲氣，殊途同歸。

塔可夫斯基早期電影《伊凡的少年時代》馬車馳騁、蘋果掉落一地的那場戲，如夢似幻，跟雷奈的《去年在馬倫巴》與費里尼的《八又二分之一》都那麼超現實、那麼詩情、那麼美麗，藝術成就同樣頂尖，各有一片天，讓人驚歎，讓人銘記。拍攝《犧牲》時，他已病重，奮力完成送給兒子的禮物，恰似往後楊德昌病危時依然為兒子畫畫。拍攝《犧牲》的拍攝過程，為塔可夫斯基下法國紀錄片／前衛電影大師克里斯·馬克側拍了《犧牲》的拍攝過程，為台灣讀者奉獻，繳交出珍貴的身影。鄔定嘉教授則為塔可夫斯基的著作盡心盡力，也為台灣讀者奉獻，繳交出亮麗的成果……兩種「台灣第一」，最早的與最好的。

（本文作者為影評人）

感覺像從夢中緩緩甦醒

耿一偉

我在飛機上拿起舊版的《雕刻時光》，重新閱讀的感覺，是這本書玄思味道很重。

但我也不是二十年前的小夥子，各種歷練與閱讀，讓我自覺《雕刻時光》比以前更容易吃得下去。雖然有時還是會有卡住的時候，尤其是第三章，塔可夫斯基在解釋電影如何雕刻時光時，我發現前後概念非常不清楚。我反覆來回翻了好幾次，最後放棄，只能摺了書頁一角作為記號，然後在機艙中沉沉睡去。

回到台灣後，我打開電腦，對比漫遊者出版社的俄文直譯本，才驚訝地發現，來自英譯的舊版與這本新書，根本是兩個不同的塔可夫斯基。前者口氣沉重而反覆，後者清晰而雄辯。我原本有疑惑的部分，隨著新譯文而豁然開朗。塔可夫斯基說：「電影究竟以何形式雕刻時光？我們將其定義為符合事實的形式。無論事件、人的行動，或者任何真實物體都是事實，而且這個物體可以在靜態與恆定中呈現出來（因為這種靜止不動存

在於真實流動的時間裡）。」

舊版只說「讓我們將它們界定為事實」。但更要緊的，是「形式」兩字。不同對象都能被鏡頭所拍攝，但要用甚麼形式來拍攝與剪接成電影，則會有所差異——因為形式要想辦法符合事實。兩組事實就是兩段不同的影片，其形式呈現了不同的時間感。

《鄉愁》最後兩組鏡頭的形式，即因拍攝事實而有所不同。隨著蠟燭移動的長鏡頭，只著重在那雙手還有搖曳的燭火，彷彿觀眾也緊緊守在一旁。一旦跳到結尾，忽然變成緩緩往後退的一鏡到底，速度與運鏡方式與前面完全相反，感覺像從夢中緩緩甦醒。

我也是剛剛才醒過來。

（本文作者為臺北藝術節藝術總監）

安德烈的詩性保存術

黃建宏

一天我正翻閱 Télérama 的十月革命百年特輯，看著年表上我曾經用作部落格帳號的年代「一九二九」，那一年托洛茨基遭到流放，愛森斯坦完成強化質性感覺的《總路線》，維托夫拍出《持攝影機的人》，馬雅可夫斯基推出和梅耶赫德、蕭士塔高維奇、羅欽科合作的名劇《臭蟲》，然而，隨即移到一九三〇年的視線撞上馬雅可夫斯基的舉槍自盡，即使早已知道事件，這小小版面的編輯仍引發了短瞬間的「怵目驚心」。那既是革命時期的蒙太奇力量，同時歷史也在遠景的距離外緩慢前行，但遠在台灣的今天的我，卻想到兩年後（一九三二）出生的塔可夫斯基，一種揉和蒙太奇與歷史的時空壓力，緊緊地壓住胸口；想，塔可夫斯基告別一整個革命年代的代價，就是進入心靈世界承擔從安德烈·盧布列夫開始六百年下來印在俄羅斯土地上的一對腳印，或是一杯溫水留下的水印，水印上漂浮著契訶夫對於俄羅斯命運的嘆息。

塔可夫斯基通過電影而發展的「精神保存術」，從黃亞歷的《日曜日式散步者》和畢贛的《路邊野餐》在這兩年造成的風潮，我知道即使今天許多人已經不知道塔可夫斯基是誰，但他的影像手法在時間之流中依然渦流暗藏，從法國導演克里斯・馬克（Chris Marker）的《安德烈生命中的一天》、立陶宛導演沙魯納斯・巴塔斯（Šarūnas Bartas）的《走廊》、俄羅斯導演蘇古羅夫（Alexander Sokurov）以《莫斯科輓歌》乃至土耳其導演努瑞・貝其・錫蘭（Nuri Bilge Ceylan）以《遠方》向塔可夫斯基致敬，可以確認原來電影可以成為跨區域甚至跨文化的精神載體，無疑地，他用自己的生命和電影賭注，讓心力與勞力把自己的思緒和信仰烙印在影片創作上，於是同時以電影的獨特可能性保存了「電影」。電影的特殊性對他而言是面對現實所進行的美學工作，這美學歷程會帶我們回返到個人生命，然「時間」在電影的作用下既不是現實，也不純屬個人，而是連結了現實與個人生命，對他便是「詩性」的完成。

而我在此想要思考的是為何塔可夫斯基在今天是重要的？如果十月革命曾經風起雲湧、也曾經失敗甚至消失，而且一九六八年也在歐洲掀起以文化為政治訴求的革命運動，三十多年前的全球化劇烈地改變了後冷戰的國際關係與人的狀態，這項可以說由跨國企業挑起的躁進運動，在大數據、智能城市與機器人在影響了一代人之後一樣銷聲匿跡，

即將取代大量勞動的危機下成為暗黑革命後，我想塔可夫斯基會變得更重要。因為這些相當於一世紀的革命經驗，在燃燒多少期許世界的希望和墜落世界背後的軀體之後，「世界」帶來的彷彿是對世界與自己的遠離。不同於愛森斯坦與維托夫通過蒙太奇想望的是世界，塔可夫斯基經由「時間」（蒙太奇─時壓）著眼的是生命，而指認出這生命並讓生命得以呈現的就是他反覆強調的「詩性」，塔可夫斯基的「詩性」指向對於生命邏輯的捕捉與表現，是對「連續性」的關注與堅持，時間與生命的「連續性」，而這無疑地是今天最具挑戰性的工作，即使只是讓主角無間斷地護住一只燭光前往「對邊」。

塔可夫斯基寫作的《雕刻時光》，書中著墨最多，也是他反覆剪輯最多版本的作品是《鏡子》這部邀請自己母親演出、重建過往住屋、描述自己母親的影片，當他認真而偏執地面對自身母親時，開展在我們眼前的除了一個面貌多變的獨特女性之外，同時看到了時光、歷史、地貌與關係，更往前走我們與他們都會成為時間中的碎片和氣息，但也因為更往前走，碎片們堅韌地或痛苦地在時間中分分合合，最後，不同時間的自己會和不同時間的所愛的人，堅持地在大地上「共生」。這「詩性」的企求與實踐，離今天我們內在的需求並不遠，因為在這半個世紀下來，我們有意識或無意識地遠離了自己、將自己陌生化甚至放棄自己。

所以，什麼是「塔可夫斯基」效應呢？不正是用「詩性」來面對斷然無詩的世界。

（本文作者為高師大跨藝所副教授兼所長）

《雕刻時光》：詩的科學

黃以曦

塔可夫斯基的電影有種奇異的空曠，是時間的遠，也是空間的遠。他的詩意瀰漫著科幻式的低限嚴謹，一切再漫漶，都從一幢邊界而來，無論散漫躑躅，都鄭重地走在絕對性的銀河軌道。

塔可夫斯基的電影似乎總是蒙著整片白霧，每個截面、每段流動，都透著一種因距離而變形的隱約和遙遠。但它們並不真是模糊、難以錨定、感性、唯心與飄渺的。恰恰相反。那是無數講究與校準的框架層層疊出的結果。作者雕琢形式去逼出影像透露深意之最大可能，如同以情節設局，悄悄主導著角色的生命行進。

這些電影關於生存的本質，面對它深邃、漶變的詩意，塔可夫斯基抱著近乎嚴厲的態度。電影得是戰鬥，最拗繞的意緒也將被鏡頭工筆地勾勒。

精神的地貌，失落的鄉愁，糾纏的犧牲與救贖，藝術與命運之於文明的發動與委

屈……，最重要的事，或者從未獲得語言、不曾被訴說，但塔可夫斯基相信，通過電影這種雕刻時光的裝置，再刁鑽或隱微的什麼，都得以被看見、被聽見。

這份對世界與創作的觀點，體現在他的散文集《雕刻時光》。所有關於虛無與恍惚的迷信，於他，都無稽或懶惰。《雕刻時光》是一本鏗鏘、斷然、科學家的書。在作者眼中，不需要魔法，不需要曖昧的默契，只要真懂電影，真由本質去善用電影，你就可以改變時間的幅度與流向，就能重塑真實。就能獲得真實。

每張書頁都鏗鏘而精神煥發。凜然，熱切，充分的真理性格。作者追問著流動時間如何組成地呈現，強調著節奏作為電影的主要元素，該如何去掌控。他說，關於電影，沒什麼比形式更重要。

既然這樣，一切就都是可以說、應該說的！通過語言的微調、範例的交叉辯證、對影像、時間和電影本質的持續拆解和釐清，與其說透過《雕刻時光》認識塔可夫斯基，不如說，由這本書來重新認識電影、認識時間。

（本文作者為影評人）

雕刻時光
塔可夫斯基的藝術與人生，透過電影尋找生活的答案，理解這個永遠超出我們理解的世界
ЗАПЕЧАТЛЕННОЕ ВРЕМЯ

作　　　者	安德烈·塔可夫斯基	
譯　　　者	鄢定嘉	
封 面 設 計	賴柏燁	
書 名 設 計	石頁一匕	
圖片頁設計	林宜賢	
圖 片 編 譯	唐先凱	
編 輯 協 力	唐先凱	
文 字 校 對	謝惠鈴	
責 任 編 輯	周宜靜、林淑雅	
內 頁 排 版	高巧怡	
行 銷 企 劃	陳慧敏、蕭浩仰	
行 銷 統 籌	駱漢琦	
業 務 發 行	邱紹溢	
營 運 顧 問	郭其彬	
總 編 輯	李亞南	
出　　　版	漫遊者文化事業股份有限公司	
地　　　址	台北市松山區復興北路331號4樓	
電　　　話	(02) 2715-2022	
傳　　　真	(02) 2715-2021	
服 務 信 箱	service@azothbooks.com	
網 路 書 店	www.azothbooks.com	
臉　　　書	www.facebook.com/azothbooks.read	
營 運 統 籌	大雁文化事業股份有限公司	
地　　　址	台北市松山區復興北路333號11樓之4	
劃 撥 帳 號	50022001	
戶　　　名	漫遊者文化事業股份有限公司	
二 版 一 刷	2022年10月	
定　　　價	台幣550元	

Sculpting in Time: Reflections on the Cinema
Copyright © 1984 by Andrey A. Tarkovsky
Published by arrangement with Andrey Tarkovsky International Institute
Complex Chinese translation copyright © 2022
by Azoth Books Co., Ltd.
ALL RIGHTS RESERVED.

國家圖書館出版品預行編目 (CIP) 資料

雕刻時光 : 塔可夫斯基的藝術與人生, 透過電影尋找生活的答案, 理解這個永遠超出我們理解的世界/ 安德烈. 塔可夫斯基(Andrei Tarkovsky) 著 ; 鄢定嘉譯. -- 二版. -- 臺北市 : 漫遊者文化事業股份有限公司, 2022.10
368 面 ; 14.8×21 公分
譯自 : ЗАПЕЧАТЛЕННОЕ ВРЕМЯ.
ISBN 978-986-489-688-2(平裝)
1.CST: 電影美學 2.CST: 影評
987.01　　　　　　　　　　　111011796

ISBN　978-986-489-688-2

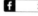

漫遊，一種新的路上觀察學
www.azothbooks.com
漫遊者文化

大人的素養課，通往自由學習之路
www.ontheroad.today
遍路文化·線上課程